미술 재료 백과

미술 재료 백과

성분에서 사용 기법, 작품 보존까지

초판 발행 2020. 11. 27
초판 3쇄 2023. 12. 15

지은이 전창림
펴낸이 지미정

편집 문혜영 이정주
디자인 한윤아
마케팅 권순민 박장희
펴낸곳 미술문화
주소 경기도 고양시 일산동구 고양대로 1021번 길 33(스타타워 3차) 402호
전화 02) 335-2964 ㅣ 팩스 031) 901-2965 ㅣ 홈페이지 www.misulmun.co.kr
등록번호 제2014-000189호 ㅣ 등록일 1994. 3. 30.
인쇄 동화인쇄

이 도서의 국립중앙도서관 출판예정도서목록(CIP)은 서지정보유통지원시스템 홈페이지
(http://seoji.nl.go.kr)와 국가자료종합목록 구축시스템(http://kolis-net.nl.go.kr)에서
이용하실 수 있습니다. (CIP제어번호 : CIP2020045643)

ISBN 979-11-85954-66-0(13650)

미술 재료 백과

성분에서 사용 기법, 작품 보존까지

전창림 지음

MISUL MUNHWA

머리말

미술 재료학은 미술 재료에 관한 과학입니다. 미술을 하는 분들이 왜 과학을 알아야 할까요? 물감이나 붓, 캔버스 같은 미술 재료들을 쓰는 데 왜 과학이 필요할까요? 옛날 렘브란트나 레오나르도 다빈치 같은 미술가들도 미술 재료학을 배웠을까요?

예술을 뜻하는 art라는 단어와 기술을 뜻하는 technique라는 단어는 그 어원이 같다고 합니다. 실제 유럽에서도 중세 때까지는 미술가와 기술자를 동의어로 썼습니다. 당시 대부분의 미술가들은 자기가 쓰는 물감을 직접 만들어 썼습니다. 「진주 귀고리 소녀」라는 영화에서 주인공인 화가 요하네스 페르메이르가 약방에서 화학 약품들을 구입하고 직접 물감을 만드는 장면이 나옵니다. 유화의 창시자로 인정받는 얀 반 에이크가 직접 만들어 그린 작품들은 거의 600년이 지났지만 비교적 선명한 색상을 우리에게 전해 줍니다.

세월이 흘러 이제는 전문 회사들이 물감을 만들고 그것을 미술가들이 사다 쓰는 시대가 되었습니다. 이처럼 미술 작품은 재료를 사용하여 제작하는 것입니다. 그런데 사용한 재료들이 어떤 변화를 일으키고 변색이나 퇴색이 되면 그 작품을 구입한 사람은 낭패를 보게 됩니다. 미술가는 작품을 제작하는 순간에도 그 재료의 기능을 제대로 사용하기 위해 공부해야 할 것들이 꽤 많습니다. 미술 재료에 관한 과학은 생각보다 복잡하고 어려워서 누구나 접근할 수 있는 분야가 아닙니다. 과학 중에서도 특히 화학이 절대적으로 필요합니다. 재료의 변화를 다루는 학문이 화학이기 때문입니다.

현대 미술에서는 기존의 관념을 뛰어넘는 다양한 재료를 사용하는 추세가 점점 늘고 있고, 과학 기술의 영향으로 첨단 기법의 시도도 활발해짐으로써 재료에 대한 지식이 더욱 절실해졌습니다. 높이 나는 새가 더 넓은 세상을 보듯이 재료에 대해 더 많이, 그리고 더 깊이 아는 사람이 더 좋은 작품을 제작하고 오래 보존할 수 있게 될 것입니다.

이 책에서는 근 40년에 걸친 미술 재료에 대한 실제 경험과 대학에서의 학문적 연구와 강의를 바탕으로 미술 재료의 화학적 성질 및 사용법과 사용시 일어나기 쉬운 화학적 물리적 변화, 즉 변색, 퇴색, 균열 등의 문제점들을 일목요연하게 정리하여 이 방면의 전문가가 아니더라도 그림을 그리려는 사람들은 누구나 쉽게 이해하고 사용할 수 있도록 설명하였습니다. 또한 실용적인 지식뿐 아니라 재료학과 색채학 등 그림을 그리는 데 필요한 이론도 체계적으로 정리하였습니다. 특히 미술이나 색채를 연구하거나 강의하는 분들에게 유용할 것입니다.

모든 재료를 알기 쉽게 체계적으로 설명하는 이 책이, 장기 보존될 명작을 제작하려는 화가분들, 다양한 기법을 익히고 실험하는 작가나 학생들, 모든 미술 재료를 설명해야 하는 교사, 교수님들, 그리고 미술을 사랑하시는 모든 미술 애호가들에게 도움이 되기를 바랍니다.

2020.10. 지은이

미술 재료
백과

차례

1장　색과 물감의 원리

Color & Paint

그림은 캔버스나 종이 같은 바닥재 위에 물감을 비롯한 다양한 색채 재료를 입혀서 형태를 나타내는 것이다. 따라서 색과 물감에 대해 잘 알아두면 그림을 그리는 데 도움이 된다. 색은 물체에서 반사된 빛이 우리 눈을 통해 인식됨으로써 결정된다. 즉 빨간 물감은 원래 물감이 빨간 것이 아니라, 물감이 빨간색을 제외한 다른 색은 흡수하고 빨간색만 반사해서 빨갛게 보이는 것이다. 물감은 어떤 색을 흡수하느냐에 의해 결정되기 때문에 흡수하는 색이 많을수록 어두워지고, 흡수하는 색이 적을수록 밝아진다. 두 가지 색을 섞으면 흡수하는 색도 두 배가 되는 셈이라 더 어두운색이 나온다. 물감의 혼합이 감산혼합인 것은 이 때문이다.

물감은 색료(안료나 염료)와 체질, 미디엄과 약간의 첨가제로 구성된다. 색료는 물감의 색을 결정하고 체질로 농도를 조절하며 미디엄은 수채 물감, 유화 물감 등 물감의 성질을 결정한다.

색이란 무엇일까?

사람들은 뉴턴의 광학 연구 전에는 물체 자체에 색이 있다고 생각했다. 그러나 사실 물체 표면에 빛이 닿으면 일부는 흡수되고 일부는 반사되는데, 이 반사되는 빛이 우리 눈에 닿으면서 색을 감지하게 되는 것이다. 빛은 직진한다고 하지만 엄밀하게 말하면 파동을 일으키며 굽이쳐 진행한다. 이때 파동의 길이를 파장이라고 한다. 파장이 다르면 색이 다르게 표현된다.

우리 눈에 감지되는 색은 가시광선 영역에서의 빛뿐이고 그 밖의 영역은 우리 눈에 감지되지 않는다. 우리 눈이 감지할 수 있는 가시광선은 파장이 300nm(나노미터, 1nm는 1/십억m)에서 800nm 정도뿐이다. 800nm 이상은 적외선 영역이고 300nm 이하는 자외선 영역이다. 가시광선은 빨주노초파남보 순으로 파장이 길다. 그러니까 가시광선 중에서 가장 파장이 긴 색은 빨간색이고 가장 파장이 짧은 색은 보라색이다. 파장이 짧으면 주파수가 크고, 파장이 길면 주파수가 작아진다. 파장과 주파수를 곱하면 초당 일정하게 30만km라는 값이 나오는데 이것이 빛의 속도다.

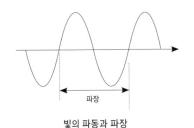

파장

빛의 파동과 파장

빨간 사과는 왜 빨간색으로 보일까?

사과 자체가 색을 띤 것은 아니며, 단지 사과의 표면이 빨간색을 제외한 다른 색(파장)의 빛은 모두 흡수하고 빨간색만 반사하여 우리 눈에 도달하므로 빨갛게 보이는 것이다. 가시광선의 모든 빛을 다 반사하면 하얗게 보이며, 모든 파장의 빛을 골고루 반 정도씩 흡수도 하고 반사도 하면 회색으로 보인다. 빨간색 유리는 빛을 투과할 때 빨간색을 제외한 다른 색의 빛은 흡수하고 빨간색만 투과시키므로 빨갛게 보이는 것이다.

반사색

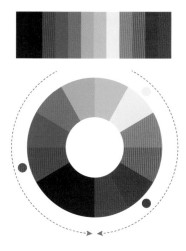

색상환과 스펙트럼의 관계

스펙트럼

자기 고유의 색을 가진 물체란 없다. 외부의 빛이 물체에서 반사되어 나오는 특정한 파장이 우리의 망막에 맺혀 어떤 하나의 색으로 감지될 뿐이다. 가시광선은 파장이 300nm 부터 800nm에 이르는 빛을 말한다. 파장에 따라 분리된 각기 다른 파장의 단색광을 스펙트럼이라고 한다. 빨강은 가시광선 중에서 가장 파장이 긴 빛에 속한다. 그보다 파장이 더 길면 적외선이라 하는 사람의 눈에 보이지 않는 빛이 된다. 적외선은 파장이 길고 주파수가 작아서 물체에 비교적 깊이 침투하는 성질이 있다. 그래서 적외선으로 투시 카메라를 만들기도 한다. 적외선 난로는 우리 몸속 깊이 침투하므로 난방에 유리하다. 가시광선 중에서 가장 파장이 짧은 빛은 보라색이며 파장이 그보다 더 짧아지면 사람의 눈에 보이지 않는 자외선이 된다. 자외선은 주파수가 커서 에너지가 높으므로 살균에 이용한다. 식당의 물컵 살균기에 보랏빛을 내는 자외선 램프가 설치된 것도 이 때문이다. '빨주노초파남보'라는 색 순서는 사실 스펙트럼의 파장 길이 순서다. 이 가시광선 색띠의 끝을 맞대어 둥글게 만들면 색상환이 되는 것이다.

빛의 혼색과 물감의 혼색

빛은 광자라는 입자로 되어 있다. 광자가 많을수록 빛의 세기는 강해진다. 빛은 본질적으로 가산혼합이다. 그러므로 두 가지 빛을 더하면 밝아진다. 빛의 삼원색은 RGB, 즉 빨강, 초록, 파랑인데 원색이란 다른 색을 혼합하여 만들 수 없는 원래 색이란 뜻이다. 빨간빛과 초록빛을 합하면 더 밝은 노란빛이 되고, 모든 색의 빛을 다 합하면 흰색이 된다. 햇빛이나 형광등 빛이 하얀 것은 모든 파장의 빛을 가지고 있기 때문이다.

 그렇다면 물감의 혼색은 어떤가? 종종 빨간 물감은 빨간색 파장을 반사하기 때문에 빨갛게 보인다고 한다. 그러나 정확히 말하면 빨간색을 반사해서가 아니라 빨간색을 제외한 색들을 흡수하기 때문이다. 만일 빨간 물감이 빨간색을 반

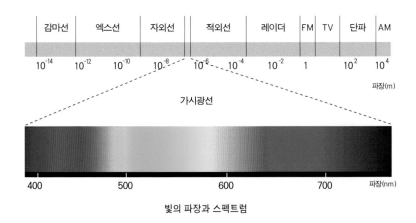

감마선	엑스선	자외선	적외선	레이더	FM	TV	단파	AM

10^{-14} 10^{-12} 10^{-10} 10^{-8} 10^{-6} 10^{-4} 10^{-2} 1 10^{2} 10^{4}

파장(m)

가시광선

400 500 600 700 파장(nm)

빛의 파장과 스펙트럼

사하기 때문에 빨갛다면, 빨간색을 반사하는 물감과 파란색을 반사하는 물감을 혼색하면 반사하는 양이 많아지므로 색이 밝아져야 할 것이다. 그러나 그렇지 않다. 색은 흡수에 의하여 결정된다. 그러니까 빨간 물감은 빨간색 이외의 빛은 모두 흡수하므로 빨갛게 보인다고 설명하는 것이 정확하다. 빨간색 물감과 파란색 물감을 혼합하면 각 색이 흡수하는 파장의 빛이 더해져 혼합색은 더욱 어두워질 수밖에 없다. 여러 색의 물감을 모두 더하면 모든 색의 빛을 흡수해서 검은색이 되고 만다.

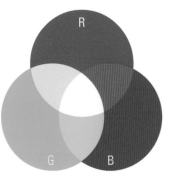

가산혼합의 삼원색(RGB)

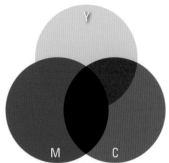

감산혼합의 삼원색(CMY)

채색 재료의 3대 성분

유화, 수채화 등의 물감colors은 일반적으로 색료色料, colorant, 체질體質, body, 미디엄medium과 그 밖에 소량이지만 매우 중요한 작용을 하는 첨가제添加劑들로 이루어져 있다.

색료에는 안료顏料, pigment와 염료染料, dyestuff가 있는데 용해되는 것을 염료라 하고, 녹지 않고 입자 상태로 사용하는 것은 안료라고 한다. 옷감에 염색을 할 때는 염료를 쓰지만 미술 재료로는 안료를 사용한다. 불가피하게 염료 성분이 들어 있는 미술 재료를 쓰는 경우도 있으나 일반적으로 염료 성분이 있는 재료는 불량이라 할 수 있다.

체질은 안료만으로는 색이 너무 고농도여서, 물감에 부피를 주고 색의 농도를 조절하기 위해 첨가하는 증량제增量劑다. 물감에 따라 차이가 있지만 물감 전체 분량 가운데 20~80% 정도를 차지한다. 물감의 다른 성분과 반응성이 적은 무기질을 쓰기 때문에 다른 성분과 화학 반응을 일으키지 않고 대단히 안정적이며 부피를 더해주는 것 외에는 색도 없고 특별한 기능은 없다.

미디엄은 성분 간, 또는 바닥재와의 접착력을 높여주는 결착제로서, 도막을 형성해준다. 미디엄으로 수용성 천연수지를 쓰면 물에 풀리는 수채화가 되고, 기름을 쓰면 유화가 되며, 아크릴 수지를 쓰면 아크릴 컬러가 되는 것이다. 미디엄을 이해한다는 것은 곧 그 회화의 성질을 이해하고 기법을 잘 구사하게 되는 것을 의미한다. 미디엄은 작품 제작 중이나 완성 후 건조 과정에서 생기는 문제의 원인이 되기도 한다.

채색 재료의 제조 과정

앞에서 말한 것과 같이 채색 재료는 색료와 미디엄(매체), 체질로 되어 있으며 전
문가용 물감의 경우는 색료 중에서도 안료만을 쓴다. 미디엄은 역할에 따라 결
착제, 전색제, 희석제로 세분할 수 있다.

색료	염료	가용성
	안료	불용성
미디엄	결착제	부착력
	전색제	채색료의 운반체
	희석제	색력 조절
체질	충진제	기능 보강(투명성)
	증량제	부피를 크게 함

채색 재료(그림물감)의 주요 성분과 그 역할

위에 열거한 각 성분들을 조화롭게 적당량 배합하고 제조 공정에 맞추어 넣는
다. 물론 위에 열거한 기본적인 세 가지 성분 외에도 흐름성을 좋게 할 목적으로
윤활제나 가소제를 첨가하고 방부제도 소량 넣는다. 수채 물감, 유화나 아크릴
물감 모두 비슷한 공정을 거치지만 배합률과 순서, 조건은 모두 다르며 이에 따
라 매우 민감하게 변한다. 아크릴은 특히 복잡하여 다른 물감보다 제조사에 따
라 품질의 차이가 많이 난다.

우선 안료를 미디엄과 배합하고 특정 순서에 따라 체질과 몇 가지 첨가제들을
배합한다. 전문가용 물감을 위한 안료는 특수 롤러로 가는데 이 단계에서 미세
분말이 일정한 상태로 잘 분산되어야 좋은 품질이 나온다. 입자가 굵으면 분산
이 잘 안 되어 상태와 색이 안정적이지 못하다. 또한 시간이 지나면서 균열이 생
기고 바닥재에서 떨어지는 박리 현상이 생기며 건조 후 변퇴색이 일어나고 도막
이 거칠게 되며 미세한 붓질이 되지 않는다. 외국 제품 중에는 롤링을 하지 않고
교반만 하여 만든 물감들이 많은데 교반만으로 만들면 분산성과 안정성이 좋지
못하므로 분산제를 많이 첨가하게 된다. 외국 유명 상표의 이런 물감은 보기엔 좋
으나 품질이 떨어지고 색감이 좋지 않아 학생용이나 습작용으로밖에 쓸 수 없다.

교반과 롤링

전문가용과 학생용은 색이나 상태가 비슷하게 보이나 가격 차이 외에도 몇 가지 중요한 차이점이 있다. 첫째로 학생용은 제작비 절감을 위하여 체질을 많이 넣는다. 색이 약하고 탁한 느낌이 드는 것은 안료에 비해 체질을 너무 많이 넣은 탓이다. 전문가용은 튈 정도로 색이 밝은 것이 원칙이며 체질을 적게 섞어서 혼색했을 때 제대로 된 맑은 중간색이 나온다.

미디엄은 안료들이 서로 뭉쳐서 형태를 유지하게 하는 응집력과 안료와 바닥재 사이의 부착력을 높여준다. 수채화의 미디엄은 수용성 수지이고 유화는 기름, 아크릴은 아크릴 수지이다. 여기에 보습과 균열 방지를 위해 수용성인 수채물감이나 포스터컬러의 경우 글리세린을 첨가한다. 글리세린을 넣어서 흐름성을 좋게 하며 수용성 재료들에는 곰팡이가 생기지 않도록 방부제도 첨가한다.

물감 라벨에서 알 수 있는 것들

색이름과 사용 안료

색이름의 체계는 매우 복잡하다. 색상마다 전 세계적으로 통용되는 색이름이 있는가 하면 제조사마다 독특한 색이름도 있다. 보통 관용명을 따르지만 사용 안료를 표기하는 경우도 많다. 색료에는 안료와 염료가 있는데 그 특성이 판이하게 다르므로 주의해서 선택해야 한다. 안료는 불용성이며 입자 상태로 제조하고 색칠한 후 건조한다. 물성이 견고하여 염료에 비해 내구성이 좋다. 반면 염료는 가용성이고 반응성이 있으며 바닥재 속으로 침투한다. 내구성이 낮아서 공기나 햇빛에 의해 쉽게 변색하거나 퇴색하므로 학생용 그림물감도 염료를 사용하지 않게 되어 있다.

한편 안료에 없는 색을 소비자들이 원하기도 한다. 그런 경우 할 수 없이 염료를 사용하는데 이때는 염료를 그냥 사용하지 않고 레이크lake 안료화하여 사용한다. 레이크 안료란 무색의 체질 입자를 염료로 염색하고 코팅하여 안정적인 입자로 만들어서 사용하는 것을 말하는데 안료보다는 내구성이 떨어진다. 그런 예로서 매더 레이크, 크림슨 레이크 등이 있다.

색이름을 보면 끝에 휴hue나 틴트tint가 붙은 경우가 있다. 이것은 전통적인 색이름을 사용하지만 전통적인 원료를 사용하지 않고 거의 비슷하게 표현한 색을 표시할 때 사용한다. 예를 들어 세룰리안 블루의 원료는 코발트 주석 산화물이지만 세룰리안 블루 휴는 코발트 주석 산화물을 원료로 하지 않고 다른 합성 원료를 사용하였으나 색상은 그 이름의 색과 똑같다는 뜻이다. 가끔 사용한 원료 이름을 밝히는 경우도 있지만 안 밝히는 경우가 대부분이다.

코발트 블루 휴와 크림슨 레이크

내구성, 내광성

내구성이란 시간이 지남에 따라 빛, 공기, 오염물질, 열 등에 의하여 퇴색이나 변색이 얼마나 일어나는가를 표시하는 것이다. 내구성 중에서도 가장 중요하고 가장 큰 영향을 미치는 것이 내광성이다. 전문가용 그림물감의 라벨에는 내광성도 표시되어 있다. 현대 과학에 의하면 변퇴색의 가장 큰 요인은 자외선이다. 변퇴색의 내적 요인은 여러 가지가 있으나 가장 큰 것은 안료 자체의 내광성이다. 안료는 염료에 비해 내광성이 좋지만 안료에 따라 내광성이 각각 다르다.

그림물감의 내광성에 영향을 미치는 또 한 가지는 미디엄이다. 견고한 미디엄이 있고 그렇지 않은 미디엄이 있다. 미디엄으로 안료를 보호하는 방법은 다음 그림과 같이 세 가지가 있다.

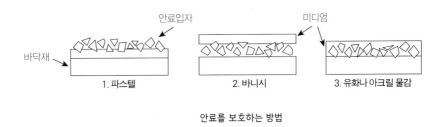

안료를 보호하는 방법

1. 파스텔은 부착력을 주는 미디엄 위에 안료를 얹는 방법이다. 이 방법은 안료가 노출되기 때문에 가장 보존력이 약하다.
2. 안료로 그린 화면 위에 바니시를 덮어주는 방법이다. 색연필, 파스텔, 목탄 등은 완성 후에 바니시나 픽서티브를 뿌려서 보호한다.
3. 유화나 아크릴 물감은 미디엄과 안료가 미리 분산 혼합되어 있어서 두껍고 견고한 도막을 형성한다. 가장 견고한 방법이다.

내광성lightfastness은 I, II, III, IV, V로 표시하는데 숫자가 적을수록 내광성이 좋은 것이다. 전문가용 물감은 I, II 범위의 안료만을 써야 한다. 제조사마다 내광성을 다르게 표시하기도 하는데, AA, A, B, C로 표시하는 윈저 앤 뉴튼식도 있고, 별의 숫자(****, ***, **, *)로 표시하는 영국 로우니식도 있다.

하지만 이런 내광성 표시가 절대적인 것은 아니며 가장 중요한 것은 제조사의 양심과 기술 신용도이다. 시간이 지나면 그림에 변색이 나타나게 마련이지만 수년 또는 수십 년이 지나야 알아볼 수 있는 정도가 되면 제조사의 양심과 신용을 믿는 수밖에 없다.

독성

화가는 작업이 끝난 그림이나 작업 중인 그림이 가득 찬 작업실에서 장시간을 보내면서 가까이에서 물감의 냄새를 맡고 접촉하며 다루게 되므로 건강에 유해한 재료에 대한 기초지식이 있어야 한다. 또한 어린 학생들은 물감을 만지는 등 주의사항을 따르지 않는 경우가 많으므로 인체에 무해한 재료로 된 물감을 사용하여야 한다. 미국의 미술공예재료연구소ACMI, Art & Creative Materials Institute는 독성 검증제를 시행하여 미국재료시험협회ASTM, American Society for Testing and Materials의 D-4236 시험법에 따라 검사하고 AP, CL, HL 표시를 인허하고 있다. 이 중 APapproved는 무독성을 인증하고, CLcertified은 무독성뿐만 아니라 미술공예재료연구소의 품질 규격에 맞추었다는 뜻으로 무독성에 대하여는 AP와 똑같다. HLHealth Label은 독성이 있는 재료지만 그 독성을 피할 수 있는 검증된 방법을 제시하여 건강에 대한 유의가 고려된 제품이라는 표시다. 그러나 이 표시들은 학생용에만 적용된다. 파운데이션 화이트나 크롬 옐로 등 전문가들이 즐겨 사용하는 재료 중에는 안전마크를 붙일 수 없는 경우가 많다. 물감을 피부에 바르거나 먹는 실수를 하지 않을 전문가에게 안전마크는 큰 의미가 없다고 할 수 있다.

ACMI의 AP마크와 CL마크

안료의 특징

안료의 분류

안료는 몇 가지 기준으로 나눌 수 있다.

화학적 구조에 따른 분류	무기 안료		옐로 오커, 시에나, 엄버
	유기 안료		세피아, 카민, 아이보리 블랙
출처에 따른 분류	천연 안료	무기	토성: 오커, 엄버
			광물성: 시나바, 라피스 라줄리
		유기	식물성: 매더, 알리자린
			동물성: 카민, 세피아
	합성 안료		아조, 프탈로시안, 폴리사이클릭
투명성에 따른 분류	투명		코발트 옐로, 알리자린 크림슨, 비리디언
	반투명		라이트 레드, 코발트 바이올렛
	불투명		바륨 옐로, 크롬 옐로, 옐로 오커

안료의 특성은 입자 크기, 내광성, 투명도, 컬러 인덱스, 독성 등이다. 안료의 입자가 크면 물감에 광택이 없고 색칠 후 표면의 질감이 거칠어진다. 입자가 작을수록 광택이 나며 분산제를 덜 넣어도 분산이 잘된다. 입자의 크기는 고급 그림물감의 중요한 특성이다. 좋은 안료는 크기가 0.05~0.5미크론(1 micron은 1mm의 1/1000) 정도 된다.

또한 모든 물질은 그만의 독특한 광학적 굴절도가 있다. 굴절도 차이가 큰 물질끼리 혼합하면 불투명해진다. 따라서 안료와 굴절도 차이가 적은 미디엄을 사용한 물감은 투명하다. 예를 들어 초크라는 안료는 굴절도가 1.57인데 이 안료를 사용한 유화 물감은 수채 물감보다 투명하다. 물의 굴절도는 1.33이고 기름의 굴절도는 1.48이므로 기름이 물보다 안료와 굴절도가 더 비슷하기 때문이다.

컬러 인덱스는 염료안료협회SDC, Society of Dyers and Colorists에서 안료의 성분에 따라 색상별로 부여한 번호이며, 전 세계적으로 통용된다.

미디엄의 특징

미디엄의 역할

- **결착제**binder: 안료 입자를 둘러싸서 응집시키고 바닥재에 부착시킨다.
- **전색제**vehicle: 유광-무광, 투명-불투명 등의 물감 전체의 물성을 변화시킨다.
- **희석제**diluent: 안료의 농도를 조절하고 흐름성을 좋게 한다.

미디엄의 구비 조건

- **무색**: 안료의 색이 미디엄의 영향을 받지 않는 것이 이상적이다.
- **유연성**: 붓질이 부드럽고 도막이 유연하며 온도의 영향이 적어야 한다.
- **내구성**: 안료, 공기, 습기, 햇빛 등과의 반응성이 없고 변색이 없어야 한다.

미디엄의 종류

지방산 에스테르	기름(저분자량, 액상): 아마인유, 포피유, 새플라워유 등
	왁스(고분자량, 고체): 등유, 밀랍, 카르나우바, 칸데릴라, 폴리에틸렌 등
동물성(단백질)	카세인, 아교 등
식물성(당)	덱스트린, 아라비아 검 등
수지	천연수지: 다마르, 매스틱, 코팔 등
	합성수지: 아크릴, 알키드, 비닐, 에폭시 등
올레오레진	유분 함유 천연수지(수지+기름): 발삼, 테레빈 등
용제	광물유(페트롤), 알코올, 물

▌기름

물감에는 건조하면서 견고한 도막을 형성하는 식물성 기름인 건성유drying oil나 반건성유semi-drying oil를 사용한다. 건성유의 건조 메커니즘은 복잡한 화학 반응으로, 단순 증발과는 다르다. 공기 중의 산소와 반응하여 고분자화 또는 중합 반응을 통하여 견고한 도막을 형성한다. 한번 도막이 형성되면 다시 액체로 되돌릴 수 없다. 대표적인 건성유는 아마인유인데 황변 현상이 있으나 건조가 잘 되고 견고하며 값도 싸서 널리 사용된다. 포피유는 양귀비에서 얻는 반건성유로 황변 현상이 없는 고급 기름이다. 새플라워유 역시 반건성유로 히말라야 중턱에

서 자라는 일년초 식물의 씨에서 얻는다. 월넛 오일은 황변이 없는 건성유다. 기름의 역할은 다음과 같다.

- 안료 입자를 보호하는 도막을 형성한다.
- 미디엄을 보충한다.
- 부착력을 증강시킨다.
- 시각적인 효과를 더한다.(광택, 색조)

기름의 성분은 지방산 에스테르로서 불포화기의 유무에 따라 건조성이 달라진다. 불포화기란 탄소-탄소 이중 결합으로서 반응성이 커서 쉽게 가교 결합이나 결합 반응을 하여 분자량이 커지고 고형화된다. 불포화기가 많을수록 빠르게 견고한 도막으로 변하는데 황변하는 경향이 있다. 탄소 수가 열여덟 개인 지방산 에스테르에도 원료에 따라 불포화기의 양이 다르다.

- **스테아린산**stearic acid: 포화 지방산인 비건성유
- **올레인산**oleic acid: 불포화기가 하나인 반건성유
- **리놀레인산**linoleic acid: 불포화기가 두 개인 반건성유
- **리놀레닌산**linolenic acid: 불포화기가 세 개인 건성유, 아마인유

즉, 불포화기가 많은 기름이나 수지일수록 빨리 건조하며 단단한 도막을 형성한다. 사용 전 물감의 상태나 그 물감을 칠한 뒤 건조된 상태는 화학적으로 구조가 다르며 물성도 전혀 다르다. 아마인유는 불포화기가 세 개나 있어서 고분자화(중합) 반응이 많이 일어나므로 빨리 마른다. 그래서 아마인유를 유화의 미디엄

아마인유의 원료인 아마

아마의 씨

포피유의 원료인 포피 씨

으로 사용하는 것이다.

불포화기를 가지고 있는 기름은 처음에는 너무 묽어서 사용하기 불편할 수도 있다. 그래서 위에서 말한 고분자화 반응을 약간만 시켜서 점도를 높이고 황변 현상 같은 급격한 변화가 적게 일어나도록 전처리를 한다. 그러한 전처리 방법 에 따라 다음 네 가지로 구분할 수 있다.

- **스탠드 오일**stand oil, **폴리머 오일**polymerized oil: 무산소 조건에서 가열하여 고분 자화(중합)한 것으로 점도가 높고 유화의 미디엄으로 사용한다. 여기에 테레빈 이나 광물유를 섞어서 사용하면 흐름성도 좋아지고 입체성도 살리므로 유화 에 적합하다. 건조되는 과정도 산화 반응이 아니라 중합 반응이므로 황변이 없고 도막이 유연하나 속도가 느리다. 건조 속도를 빠르게 하기 위해 납, 망 간, 코발트 등의 금속 비누염을 첨가한다. 이들은 자기 산화 반응도 일으켜 건 조를 촉진한다.

- **선틱큰 오일**sun-thickened oil, **선블리치드 오일**sun-bleached oil: 물과 기름을 1:1로 혼합하여 일주일간 매일 저어주며 햇빛을 쪼인 뒤 몇 주간 햇빛 아래 방치하 여 여과하고 물을 제거하여 만든다. 유산소 조건에서 산화 반응에 의하여 빠 른 속도로 중합하여 건조한다.

- **보일드 오일**boiled oil: 끓일 때 공기를 불어넣기 때문에 블로운 오일blown oil이 라고도 한다. 산화된 건성유로서 점도가 높은 중질유인데 퇴색을 일으키므로 잘 사용하지 않는다.

- **에센셜 오일**essential oil: 수지로부터 단순 추출하거나 발효시켜서 얻는다. 기 본 성분은 탄수화물과 알코올이지만 많은 성분이 복잡하게 섞여 있다. 가장 널리 사용하는 테레빈은 소나무 수지에서 얻는 올레오레진의 증류물이며 올 레오레진의 비휘발성 잔존물이 로진rosin 또는 컬러포니colophony라고 부르 는 송진이다. 여러 가지 수지 바니시의 용제로 사용한다. 스파이크 라벤더 오 일spike-lavender oil은 반휘발성 용제로서 건조하는 데 며칠씩 걸리며 퇴색을 억제한다고 알려져 있다. 클로브 오일clove oil은 건성유의 건조 속도를 느리게 해주며 리무버로 사용한다.

왁스wax

지방산 에스테르가 주성분인 혼합물로서 방수성이 있어 크레용, 크레파스, 코팅 바니시 등에 사용한다.

- **밀랍**beeswax: 녹는점이 63℃이고, 비교적 유연하다.
- **등유**kerosene wax: 녹는점이 일정하지 않으며 크레용이나 크레파스에 많이 사용한다.
- **카르나우바 왁스**carnauba wax: 녹는점이 85℃이고, 브라질 야자 잎 표면에서 추출한다. 딱딱하고 취약하여 밀랍과 섞어서 쓰는 경우가 많다.
- **칸데릴라 왁스**candelilla wax: 녹는점이 56~70℃로 낮다. 멕시코에 자생하는 나무에서 채집하며 실내용 물감에만 쓴다.
- **폴리에틸렌 왁스**: 안정적이나 물감의 다른 성분과 친화성이 좋지 않아 물감에서는 사용하지 않는다.

천연수지

덜 안정적이며 변색되는 경향이 있으나 견고한 도막을 만들고 광택이 좋다. 물에는 불용성이며 유기 용제에 녹기도 한다.

동물성(단백질)

- **카세인**casein: 우유에 염산이나 황산을 넣어 지방을 제거한 인단백질의 한 종류로, 알칼리 처리하여 풀로도 사용한다. 물과 알코올에만 녹는다. 방수 포스터컬러의 미디엄으로 쓴다. 그러나 수중유o/w, oil-in-water 에멀션의 유화제로 만든 현대의 카세인 컬러는 도막은 견고하지만 황변하는 문제가 있다.
- **아교**glue: 동물의 뼈나 가죽을 끓여서 농축한 콜로이드로서 정제한 것을 젤라틴gelatin이라고 한다. 주성분은 콜라겐이고, 아교풀로 사용한다.
- **템페라**tempera: 달걀노른자의 알부민, 달걀흰자의 글로블린과 뮤코이드(오브뮤코이드), 물고기 지느러미에서 추출하는 아이징글라스 등을 미디엄으로 사용한 수성 미디엄으로 건조 후에는 방수가 된다.
- **알긴산나트륨**sodium alginate: 게 껍질에서 추출하며 수채화의 점도 증강제로 사용한다.

식물성(당)

- **덱스트린**dextrin: 녹말을 160~190℃로 가열하면 갈색의 덱스트린이 된다. 찬 물에는 녹지 않고 물에 팽윤하며 흐름성과 수용성이 좋아진다. 물감에 넣으면 광택과 투명성이 떨어진다.
- **아라비아 검**gum arabic: 아카시아나무의 수지로 찬물에 잘 녹고 흐름성이 좋다. 수채 물감에 30~40% 들어간다.
- **다마르**damar: 테레빈에 잘 녹고 건조를 빠르게 한다. 유화 미디엄이나 바니시로 쓴다. 정제를 잘 하지 않으면 황변한다.
- **매스틱**mastic: 용해성이 좋고 붓질이 미끄러우나 황변과 암색화가 심하여 지금은 쓰지 않는다.
- **산다락**sandarac: 시간이 갈수록 약해지며 적색화와 암색화가 심하다.
- **셸락**shellac: 테레빈에 불용이며 알코올에 녹는다. 알칼리 처리하면 수용성이 되므로 드로잉 잉크에 사용한다. 침투성을 감소시키므로 파스텔, 템페라의 픽서티브나 바니시로 사용한다.
- **코팔**copal: 단단한 수지로 대부분의 용제에 잘 녹지 않는다. 열을 가해 용해시킬 수 있으므로 범용 페인트의 바니시로 쓴다. 그러나 암색화하고 균열이 생기는 경향이 있으므로 화가용으로는 잘 사용하지 않는다.
- **트래거캔스 검**gum tragacanth: 광택과 투명성이 좋기 때문에 에나멜 컬러로 사용한다.
- **소비톨**sorbitol: 값이 싸고 수채화의 가소제로 쓰지만 흡수성이 떨어진다.

합성수지

합성수지는 플라스틱 등으로서 물감일 때는 분자량이 작은 액체 상태로 있다가 공기에 노출되면 중합 반응을 하거나 경화 건조로 고형화되어 단단한 도막을 형

아라비아 검

트래거캔스 검

성한다. 합성수지에는 열경화성수지와 열가소성수지가 있다. 열경화성수지는 도막이 단단하고 내열성이 좋아 야외용으로 적당하나 너무 딱딱하게 되는 단점이 있다. 열가소성수지는 유연하고 강인한 도막을 형성하는데 내열성이 떨어진다.

열경화성수지

- **페놀**phenol **수지**: 아마인유와 유동유tung oil를 섞어서 쓴다. 황변은 있으나 내열성이 좋아서 야외 벽화용 페인트에 사용한다.
- **알키드**alkyd **수지**: 불용성인 알키드 수지에 아마인유나 새플라워유를 섞어 올레오레진으로 만들어 사용한다. 금속염을 첨가하여 건성 바니시로도 쓴다.
- **에폭시**epoxy **수지**: 아주 견고한 수지로 다른 수지와 섞어 써도 좋다. 에나멜이나 접착제로도 쓴다.
- **불포화 폴리에스테르**: 건조하면서 가교 중합 반응을 하여 견고하고 입체성이 좋은 도막을 형성한다.
- **폴리우레탄**(폴리이소시아나이트polyisocyanate): 나무나 금속 공예용 페인트로 사용한다.

열가소성수지

- **피브이시**PVC: 내열성이 나쁘지만 값이 싸다. 가소제를 첨가해야 하며 전문가용으로는 사용하지 않는다.
- **폴리비닐 아세테이트**polyvinyl acetate: 약해지는 경향이 있고 견고하지 않지만 유연하고 값이 싸서 학생용이나 넓은 면을 칠해야 하는 벽화용으로 사용한다.
- **아크릴릭 에스테르**acrylic ester: 구조에 의하여 물성이 다양하게 변화한다.
- **폴리에틸렌 아크릴레이트**polyethylene acrylate: 가장 유연한 수지다.
- **폴리메틸 메타크릴레이트**polymethyl methacrylate: 가장 단단하여 바니시나 수정 미디엄restorer으로 사용한다.
- **아크릴릭 에멀션**acrylic emulsion: 고분자 입자가 물에 분산되어 있어 증발과 화학 반응에 의해 건조되며 아주 견고한 도막을 만든다. 염기성이므로 염기에 민감한 안료에 사용하면 안 된다. 유화에 비해 제조법이 어렵다. 분산 입자의 크기와 분포가 안정성을 좌우하며 안티포밍제나 점도 증강제(폴리아크릴레이트

polyacrylate, 셀룰로스cellulose)를 첨가하여 안정화시킨다.

- **니트로셀룰로스**nitrocellulose**와 에틸셀룰로스**ethylcellulose: 수용성 페인트의 점도 증강제나 결착제로 사용하며 가소제와 용제로 물성을 조절한다. 폭발성 이 있으므로 주의를 요한다.

올레오레진 oleoresin

발삼balsam이라고도 하며 침엽수에서 얻는 수지와 기름의 혼합물이다. 유화용 미디엄이나 기름으로 사용한다. 대표적인 것이 테레빈이다. 증류하여 얻은 기름 은 유화 기름으로 사용한다. 증발 잔존물은 로진이라고 하는데, 시간이 흐르면 균열이 생기고 암색화가 일어나므로 공업용 페인트에만 사용한다. 나무의 종류 에 따라 여러 가지가 있다.

- **베니스 테레빈**venice turpentine: 노란색의 점성 유체로서 알코올, 아세톤, 에 테르에 녹고 페트롤에는 일부만 녹는다. 정제하면 암색화나 각질화를 피할 수 있다.
- **스트라스부르 테레빈**strasbourg turpentine: 묽고 맑으며 안료 보호에도 좋다.
- **캐나다 발삼**canada balsam: 스트라스부르 테레빈과 비슷하고 투명도가 뛰어 나다.
- **코파이바 발삼**copaiba balsam: 산성이며 수정 미디엄으로 사용하여 화면의 탁 한 것을 제거하는 데 쓴다.

기타 첨가제

증량제 extender

안료 자체의 색이 너무 진하여 농도를 조절해야 하는 경우가 많다. 사용에 적당한 부피를 갖게 하기 위하여 색상과 미디엄의 기능에 영향을 주지 않고 양을 증대시켜주는 물질이 증량제다. 보통 무색투명하며 안정적이어서 화학적 반응성이 없다. 초크chalk(白亞, 糊粉, 조개껍데기 가루), 카올린kaolin(차이나클레이china clay, 장석 가루), 탄산칼슘calcium carbonate($CaCO_3$, 석회석), 탄산마그네슘magnesium carbonate, 수산화알미늄alumina hydrate 등을 사용한다.

계면 활성제

두 물질 계면 간의 표면 장력을 낮춰주어 접촉을 용이하게 해주는 물질이다. 안료와 미디엄 간의 계면, 페인트와 바닥재 간의 계면 접착 등을 돕는다. 그래서 젖는 성질과 세척력, 거품, 응집성 등 물성을 변화시킨다. 알킬아릴 설포네이트 alkylaryl sulfonate, 에테르 설포네이트ether sulfonate, 숙신황산sulfosuccinate 등을 사용한다.

드라이어dryer, 시카티프siccatif

납, 코발트, 마그네슘의 염을 사용했으나 독성이 있고 암색화하기 때문에 지금은 세륨, 지르코늄 염을 사용한다. 화학적으로 가교 반응을 시켜서 견고한 도막을 형성한다. 아주 적은 양을 사용해야 한다. 조금만 많은 양을 써도 도막이 취약해지고 박락 현상이 생기는 등 주의할 점이 많다.

가소제 plasticizer

유연성을 주기 위해 첨가하는 물질이다. 수채화에 쓰는 글리세린이나 알키드, 셀룰로스, 폴리비닐아세테이트 등에 사용하는 디부틸 프탈레이트dibutyl phthalate 등이 있다.

Color & Pigment

색을 나타내는 재료를 안료 또는 염료라고 하는데, 미술용으로 사용하는 물감은 대개 안료를 포함한다. 염료는 용해성이 있으므로 염색에 사용하고 내광성이나 내구성이 나빠 미술 재료로는 거의 쓰지 않는다.

물감의 색이름과 안료의 색이름은 일치하는 경우도 있고 다른 경우도 있다. 코발트 블루는 색이름과 안료 이름이 일치하는 경우다. 실버 화이트는 색이름이기는 하지만 안료의 이름은 아니다. 실버 화이트의 주성분은 리드 카보네이트이다. 이름이 같더라도 코발트 블루라는 안료는 순수한 안료만 뜻하지만 코발트 블루라는 물감에는 안료 외에 여러 가지 첨가제가 들어가므로 순수한 안료와는 색이 좀 다를 수 있다. 또 같은 색이라도 수채 물감에서 사용하는 안료와 유화 물감에 사용하는 안료가 다르기도 하다.

White 흰색 안료

실버 화이트silver white

수채화를 제외한 거의 모든 회화에서 가장 많이 쓰고 중요하며 가장 사용이 까다로운 색이 흰색이다. 흰색 중 가장 먼저 개발된 색은 실버 화이트다. 은과는 관련이 없으나 색이 무척 뛰어나다는 뜻으로 실버 화이트라고 부르게 되었다. 원료가 납이기 때문에 리드 화이트lead white라고도 한다. 플레이크 화이트flake white, 또는 크렘니츠 화이트cremnitz white라고도 부르는데, 납으로 흰 안료를 만드는 과정에서 작은 조각flake이 생기기 때문에 생겨난 명칭이다. 초기의 유화 작품들에는 거의 실버 화이트가 사용되었다. 동양화에서는 연백鉛白이라고 부른다. 부착력이 좋은 아마인유를 미디엄으로 사용한 것을 파운데이션 화이트라고 하는데, 아마인유 자체가 황변하는 성질이 있어서 파운데이션 화이트도 황변하는 단점이 있다. 그래서 회화용 실버 화이트는 아마인유가 아닌 황변 없는 포피유를 사용한다. 색에 그늘이 지기 때문에 구름을 그리는 데 유용하였다.

　그러나 실버 화이트는 납이 주성분이어서 독성이 심하고, 황을 포함하는 카드뮴 레드나 카드뮴 옐로, 버밀리언, 코발트 바이올렛, 또는 울트라마린 블루와 함께 쓰면 검게 변하는 단점이 있다. 실버 화이트에 포함된 납과 황이 반응하여 황화납PbS이 될 수 있는데 황화납이 검은색이기 때문이다. 옛날에는 황을 포함하는 안료가 많았고, 현대에는 대기 중에 이산화황이 많기 때문에 실버 화이트의 색이 점차 검게 변하게 된다. 또 비중이 무거워 다른 색과 혼합할 경우 분리되기도 하며 페트롤을 많이 쓰면 그런 현상은 더 커지므로 주의해야 한다.

실버 화이트 플레이크

징크 화이트

티타늄 화이트

징크 화이트 zinc white

실버 화이트의 문제점들을 해결한 것이 1840년대에 개발된 징크 화이트다. 독성이 없고, 다른 색과도 혼색이 잘되며, 투명성도 좋아 크게 환영받았다. 주성분이 산화 아연 ZnO이라서 아연의 영향으로 곰팡이가 잘 생기지 않는 장점도 있다. 동양화에서 아연화亞鉛華가 이것이다. 색상이 약간 누렇지만 다른 색과 섞였을 때 좋은 색을 내므로 널리 사용된다. 수채화나 포스터컬러에서 말하는 차이니즈 화이트chinese white도 이 색인데 동양에서 흰색을 많이 사용하기 때문에 붙여진 이름으로 중국과 직접적인 관계는 없다. 실버 화이트에 비해 은폐력과 백색도가 떨어지고 부착력도 약하다. 그래서 징크 화이트를 사용한 작품은 시간이 지나면서 캔버스에서 떨어지거나 갈라지는 현상이 자주 나타났는데, 약 백여 년 동안 그 이유를 모르다가 최근에야 주성분인 아연과 기름의 화학 반응 때문이라는 것이 밝혀졌다. 지금도 가장 널리 사용되는 흰색 중 하나이나, 작품을 위해서는 혼색 외에는 사용을 자제하는 것이 좋다. 혼색에도 징크 화이트를 너무 많이 쓰면 좋지 않은데, 건조가 느리고 부착력이 약하며 혼합색의 색을 약하게 만들기 때문이다. 그러므로 흰색을 섞어 옅은 색을 만들기보다는 옅은 색 물감을 쓰는 것이 작품 보존을 위해 좋다.

티타늄 화이트 titanium white

1910년경 개발되었으나 미술 재료에 사용된 것은 2차 대전 이후다. 티타늄 화이트는 다른 흰색보다 4~5배 정도 백색도가 강하고 은폐력이 높아서 포스터컬러에서는 특히 중요하다. 독성이 없고, 부착력도 강하며, 백색도가 강해서 백색 혁명이라고까지 칭송을 받았다. 그러나 곧 티타늄 화이트의 단점이 밝혀졌는데, 색력이 너무 강해서 혼색하였을 때 상대색을 덮어버리므로 시간이 지나면서 혼색한 색이 변하는 것이다. 두껍게 칠하면 건조가 느리므로 그런 단점이 더욱 두드러진다. 또한 은폐력이 너무 강해서 투명도를 떨어트리고, 화면이 거칠어지는 백아 현상이 생기기도 한다. 최근에는 티타늄 화이트에 자기 정화력이 있고 유기 화합물을 분해시키는 기능이 있다는 것이 밝혀져 많은 곳에 응용되고 있다. 특히 새집 증후군을 일으키는 유기 화합물을 분해시키고 완화시킨다고 한다.

퍼머넌트 화이트permanent white와 믹스드 화이트mixed white

앞서 등장했던 흰색들의 많은 단점을 해결하고, 장점들만 고루 갖춘 퍼머넌트 화이트가 새로 등장하였다. 실버 화이트의 독성도 없고, 징크 화이트의 균열과 박락 현상도 거의 없으며, 티타늄 화이트의 혼색 문제도 없는, 이상적인 흰색이 등장한 것이다. 실버 화이트에 버금가는 부착력과 징크 화이트의 투명도와 혼색에 적당한 색력을 갖추고, 황변도 거의 없으니 정말 이상적인 흰색이라고 할 수 있다.

믹스드 화이트는 실버 화이트, 징크 화이트, 티타늄 화이트를 적절히 섞은 것으로 모든 용도에 큰 불편 없이 쓸 수 있다. 그러나 그만큼 항상 완벽한 기능을 하는 것은 아니다. 각 용도에 더 적절한 것을 주의 깊게 선택하는 것이 작품을 오래 보존하는 방법이다.

다음은 앞에서 언급한 흰색의 특성을 비교한 표다. 작품 보존을 위해서는 물감의 정확한 성질을 알고 적절한 용도에 맞게 사용하는 것이 중요한다.

	백색도	부착력	은폐력	혼색	독성	건조 속도
실버 화이트	강	강	강	제한	강	빠름
징크 화이트	약	약	약	자유	약	느림
티타늄 화이트	최강	중	최강	제한	약	중간
파운데이션 화이트	강	강	강	제한	강	빠름

동양화의 흰색

동양화의 백색은 서양화의 백색보다 다양하고 복잡하다. 각기 그 특색이 있고 주의할 점이 있다. 호분, 운모, 수정 등은 투명하고 그 밖의 백색들은 불투명한 편이므로 용도와 소재에 맞게 선택해야 한다. 광물성인 백토白土는 예부터 도자기 재료로 써왔는데 물로 씻어서 정제해 써야 한다. 피복력은 보통이며 착색력도 약해 채색 용도로는 많이 쓰지 않는다. 종류에 따라 순백 외에 약간 황색기가 있는 것도 있고, 적색기가 있는 것도 있다. 비중은 호분보다도 무거우며 불투명하다. 그 밖에 수정의 원석을 분말로 만든 수정말水晶末이나 방해석, 운모도 사용한다.

호분의 원료가 되는 조개껍데기

수정말

운모 광석

호분胡粉은 예부터 현재까지 널리 사용하는 대표적 동양화의 백색 안료다. 다른 백색에 비해 비중이 가볍고 다른 색과 혼합이 잘 되어 제일 인기 있는 안료 중 하나다. 호분의 또 다른 특징은 시일이 지날수록 백색도가 더 좋아진다는 점이다. 호분의 주성분은 탄산칼슘으로, 원료인 조개껍데기를 분말로 만든 후 물로 장시간 세척한 뒤 물통에 넣고 침전시켜서 입자를 분류한다. 이렇게 침전시킨 것을 건조판 위에서 천연건조시켜 제품을 만든다. 색이 순백색일수록, 가루가 고울수록 고급품이다. 제조사에 따라서 명칭, 호수 등이 다르며 최상품은 특호라고도 한다. 3호, 4호까지는 그림용이다. 그 이하는 불순물이 많이 함유되어 있어 백색도가 떨어지므로 그림용으로 적당하지 않다.

주의해야 할 유사 흰색

흰색 물감이라 해도 완벽한 흰색이 나오지 않는 경우가 많다. 그런데 간혹 아주 하얗게 보이는 제품들이 있다. 이것은 하얗게 보이도록 청색이나 형광 백색을 첨가한 것이다. 처음 볼 때는 백색도가 강해 좋은 흰색으로 보이나 혼색을 하면 의도한 색을 얻기가 어려우므로 주의해야 한다. 이런 유사 백색을 알아내는 간단한 방법이 있다. 흰색 물감에 퍼머넌트 옐로를 조금 섞었을 때 순수한 옅은 황색이 아니라 풀색이 비치듯 발색되면 파란색을 섞은 흰색으로 보면 된다. 또한 형광 백색을 섞은 것은 형광기로 검사하거나, 자외선을 사용한 식기 소독기의 빛에 비추어 보면알 수 있다.

체질body로도 사용하는 흰색

채색 재료의 3대 성분의 하나인 체질은 물감에 증량제로 들어간다. 그러나 체질 자체가 흰색의 안료인 경우도 있다. 투명한 체질은 무색, 불투명한 체질은 흰색이라고 여기기 쉬운데 사실 엄밀히 말하면 100% 투명한 것도, 100% 불투명한 것도 없다. 상대적으로 투명하여 흰색으로 사용하기 어려운 것과 상대적으로 불투명하여 흰색으로도 사용되는 것이 있을 뿐이다. 예를 들면 칼슘 카보네이트나 카올린은 비교적 투명하여 안료로는 잘 사용하지 않는다.

- **리토폰**lithopone: 프로세스 화이트로 부르기도 한다. 황산바륨·황화아연barium zinc sulfate($ZnS \cdot BaSO_4$)이 원료이며 안료라기보다는 체질에 가깝다. 수채 물감의 증량제로 사용한다.
- **탄산칼슘**calcium carbonate, chalk($CaCO_3$): 파리 화이트로 부르기도 한다. 유화나 수채 물감의 증량제로 사용하는데 탄산마그네슘도 사용한다. 전문가용으로는 사용하지 않는다.
- **카올린**kaolin: 차이나 클레이라고 부르기도 한다. 칼슘, 마그네슘, 철 등 금속 불순물을 포함하는 규산알루미늄 수화물hydrated aluminium silicate ($Al_2O_3 \cdot 2SiO_2$)로 이루어진 자연산 광물성 체질 안료다. 유화와 수채 물감의 증량제로 사용한다.
- **블랑 픽스**blanc fixe: 황산바륨($BaSO_4$)으로서 증량제로 사용한다.
- **수산화 알루미늄**aluminium hydrate: 알루미늄 화이트라고 부르는 황산알루미늄 수화물($3Al_2O_2 \cdot SO_3 \cdot 9H_2O$)로서 증량제로 사용하는데, 흐름성을 좋게 하는 기능도 있다.

검은색 안료

회화에 사용하는 검은색도 흰색과 같이 종류가 많고 저마다 특성이 다 다르다. 검정 안료는 일반적으로 카본 블랙carbon black이라고 하는데, 무엇을 태워서 생긴 검댕을 모아 정제한 천연 안료를 이르는 통칭이다. 합성품인 아닐린 블랙aniline black은 다이아몬드 블랙diamond black이라고도 한다. 아닐린 블랙과 티타늄 화이트를 혼합하여 회색을 만들면 안 된다. 이 둘은 완전 혼합이 어렵기 때문에 얼룩이 있는 회색이 될 수 있다.

아이보리 블랙 ivory black

원래 코끼리 상아를 태워서 만들어서 이런 이름이 붙었다. 지금은 모든 동물의 뼈를 사용하여 본 블랙bone black이라고도 한다. 동물의 뼈나 이를 구성하는 주성분인 인산칼슘calcium phosphate($Ca_3(PO_4)_2$)은 색이 검고 내구성, 내광성이 좋은 편이다. 그러나 부착력이 약하고 건조 속도가 느리며 동물성이므로 곰팡이가 생길 위험이 있다. 따뜻한 갈색기가 돌고 색력이 약하며 약간 투명하다.

램프 블랙 lamp black, 피치 블랙 peach black, 바인 블랙 vine black

동물의 뼈 이외에도 태운 물질의 종류에 따라 여러 가지 검정이 나온다. 램프 블랙은 등잔불에 사용하는 식물성 기름을 태워서 만든 검정으로 베지터블 블랙vegetable black이라고 부른다. 검은색이 다소 약하여 갈색기가 돌며, 투명감이 있어서 수채화에 주로 사용한다. 유화에도 사용할 수 있지만 건조 속도가 느린 편이다. 램프 블랙과 징크 화이트를 혼합하면 얼룩 없이 회색을 만들 수 있다. 피치 블랙은 복숭아씨를 태워서 만든 것으로 연하게 칠하면 청색빛이 나므로 많

기름등잔의 검댕으로 램프 블랙을 만든다

포도나무를 태워서 만든 목탄

은 이들이 선호한다. 바인 블랙은 포도나무를 태워서 만든 검정으로 약간 투명하며 붉은기가 돈다.

마스 블랙mars black

마스 블랙은 탄소계가 아닌 유일한 검정이다. 산화철로 만들어서 아이언 블랙 iron black이라고도 한다. 20세기 초에 개발되었으며 밀도가 아주 높아 색이 진하고 불투명도가 높으며 따뜻한 갈색이 비친다. 건조 속도가 빠르고 독성이 전혀 없다.

먹

검정 안료에서 빼놓을 수 없는 것이 먹이다. 우리나라 먹의 대표격인 송연묵松煙墨은 소나무를 태운 재를 아교에 개어 건조시킨 것으로 서양에서는 인디언 잉크 indian ink라고 부른다. 유연묵油煙墨은 기름을 태워서 나온 검댕으로 만든 것으로 서양의 램프 블랙과 같다. 합성 검정인 아닐린 블랙을 제외한 대부분의 천연 검정들, 즉 먹, 아이보리 블랙, 바인 블랙, 피치 블랙 등은 모두 동물성이나 식물성이어서 곰팡이가 잘 생기므로 물감이 들어 있는 깡통이나 튜브의 마개를 잘 막아야 한다. 또 이러한 검정을 사용해 그린 그림의 화면 역시 바니시로 잘 보호해주어야 한다.

마스 블랙

먹

노란색 안료

레몬 옐로lemon yellow

노란색은 삼원색 중에서도 중요한 색이다. 일찍부터 사용하던 안료로서 유화와 수채화에 널리 써왔다. 약간 녹색 빛이 돈다. 화학적인 성분은 크롬산바륨barium chromate(BaCrO4)인데, 색이 밝고 다른 색들과 혼합하여 다양한 색상을 만든다. 노랑의 기본색은 옐로가 아니라 레몬 옐로다. 이 둘은 전문가가 아니면 구별하기 쉽지 않다. 눈으로는 감지하기 어렵지만 노랑에는 적은 양의 주황이 섞여 있기 때문에 옐로와 레몬 옐로는 완전히 다른 색으로 본다. 옐로에 들어 있는 주황기를 없앨 수 없으므로 혼색을 할 때는 레몬 옐로를 사용한다. 예를 들면 레몬 옐로에 세룰리안 블루를 혼합하면 좋은 색감의 옐로 그린이 만들어진다. 레몬 옐로는 용제에 약하므로 이 색을 사용할 때는 테레빈이나 페트롤 등을 너무 많이 쓰지 않아야 한다. 바륨의 독성 때문에 티타늄 옐로titanium yellow(PY53, NiO·Sb2O3·20TiO2)로 대치하기도 한다.

인디언 옐로indian yellow

이름대로 인도에서 유래한 색이다. 망고를 먹은 소의 오줌을 정제한 안료로서 약간 탁하고 진한 노랑이다. 퇴색이 심하고 만드는 과정마다 색상이 불규칙하여 현대에는 사용하지 않는다. 이 색이름을 가진 시판품도 있는데 안료가 벤즈이미다졸론 옐로benzimidazolone yellow(PY154), 니켈 다이옥신 옐로nickel dioxine yellow(PY153), 아릴라이드 옐로arylide yellow 10G(PY3)인 것만 사용해야 한다.

레몬

인디언 옐로 덩어리

카드뮴 옐로

카드뮴 옐로cadmium yellow

황화카드뮴cadmium sulfide(CdS)으로서 붉은빛이 약간 도는 노란색 안료다. 유화, 수채화, 아크릴에 두루 사용하며 약간의 독성이 있다. 건강을 위협할 정도는 아니지만 어린이용 장난감의 도색으로는 사용이 금지되어 있다. 카드뮴이 들어간 안료는 혼색할 경우 변색의 위험이 많으므로 단색으로만 쓰는 것이 좋다.

카드뮴 옐로 라이트cadmium yellow light

물감 제조사에 따라서 오로라 옐로aurora yellow라고 이름을 붙이기도 한다. 황화카드뮴·황화아연cadmium zinc sulfide(CdS·ZnS) 구조이며 단순히 카드뮴 옐로를 희석한 색이 아니다. 색이 아주 밝고 강하다.

크롬 옐로chrome yellow

크롬산납lead chromate($PbCrO_4$)이나 크롬산황산납lead sulfo chromate($PbCrO_4$ · $xPbSO_4$)으로, 녹색 빛이 돌지만 따뜻한 느낌을 주는 레몬색이다. 색이 아름답고 은폐력이 좋다. 납을 포함하고 있으며 공해가 심한 현대에 와서는 대기와 반응하여 독성 기체를 만들고 암색화되므로 사용을 자제한다.

갬부지gamboge

동양화에서는 등황藤黃이라고 한다. 원래 이 색은 인도, 중국, 태국, 스리랑카 등에 자생하는 가르시니아garcinia 망고스틴과의 나무에서 채취한 천연 색소인데 예부터 승려들의 황색 가운을 염색하는 데 사용하였다. 분말 상태로 유화용 기름과 혼합하면 연한 금색을 띤다. 기름과 혼합하면 내구성이 좋으나 수채용으로는 내구성이 나쁘며 햇빛을 쬐면 퇴색한다. 독성이 있고 퇴색이 심한 색이어서

크롬 옐로

등황

등황의 원료인 가르시니아 열매

지금은 안트라퀴논계 안료인 플라반트론 옐로flavanthrone yellow를 사용하나 이것도 내구성이 강한 편은 아니다.

징크 옐로zinc yellow
크롬산아연Zinc chromate($4ZnO \cdot K_2O \cdot 4CrO_3 \cdot 3H_2O$)이며 녹색 빛이 도는 밝은 노란색이다. 유화에 주로 사용했으나 발암 물질이라 사용을 자제하는 추세다.

오레올린aureolin
코발트 옐로라고도 부르며 질산코발트포타슘potassium cobaltinitrite($2K_3(Co(NO_2)_6) \cdot 3H_2O$)의 구조를 가진다. 산, 알칼리, 열 등에 약하며 유화, 수채화에 사용한다.

네이플스 옐로naples yellow
안티몬산납lead antimoniate($Pb_3(SbO_4)_2$, $Pb(SbO_3)_2$)으로서 안티모니 옐로라고도 부른다. 고대 바빌론 시대부터 사용해온 색으로서 프레스코, 유화, 도자기 등에 널리 사용되었다. 녹색 빛부터 붉은빛이 도는 것까지 다양한 색상이 있다. 산에는 약하나 알칼리, 열 등에 강하다.

옐로 오커yellow ochre
천연 광물에서 얻는 황토색 리모나이트limonite는 과산화철 수화물iron oxide($FeOOH \cdot xH_2O$)로서 옐로 오커의 원료가 된다. 마르스 옐로mars yellow라고도 부른다. 안정적으로 다양한 용도에 널리 쓰고 있다. 은폐력이 좋고 유화나 아크릴에 많이 사용한다. 요즘은 천연 안료보다 합성 안료로 많이 대치되었다.

네이플스 옐로

옐로 오커 원료인 리모나이트

티타늄 옐로titanium yellow

주성분은 티타늄니켈nickel titanate로 안티모니, 니켈, 티타늄 산화물의 혼합물이다. 900℃ 이상에서도 버틸 정도로 내열성이 좋다. 유화나 아크릴 등에 사용한다.

이소인돌리논 옐로isoindolinone yellow

테트라클로로이소인돌리논tetrachloroisoindolinone 다이머dimer로서 붉은빛부터 녹색 빛이 도는 노란색이다. 값이 비싸고 백아 현상이 생기므로 많이 사용하지는 않지만 유화 알키드에 사용한다.

기타 아릴라이드arylide계 합성 황색 안료들

모노아조 구조의 아릴라이드계 황색 안료들이 1909년 독일에서 개발되었다. 거의 최초의 아조형 안료 상품 중 하나인 아릴라이드 옐로 G는 밝은 노란색으로 한사 옐로hansa yellow라고도 한다. 유화, 수채화, 아크릴 모두에 사용하며 대체로 기름을 많이 흡수하고 색력도 강하여 다른 안료와 혼합할 때 양을 조절해야 한다.

아릴라이드 옐로 10GArylide yellow 10G는 약간 녹색 빛이 도는 노란색이다. 한사 옐로 라이트라고도 한다. 아릴라이드 옐로 G와는 판이하게 다르며 상당히 개량된 색이다. 아릴라이드 옐로 G를 사용한 색도 그냥 레몬 옐로라고 이름 붙이기도 하므로 주의하여야 한다. 아릴라이드 옐로 GXArylide yellow GX는 아릴라이드 옐로 G보다 내광성이 좋다. 최근에 사용하기 시작한 안료로 유화, 수채화, 아크릴 모두에 사용한다. 그러나 유기 용제에 약하다. 디아릴라이드 옐로diarylide yellow는 붉은빛이 도는 노란색으로 유기 용제에의 저항성을 높인, 안정도가 높은 제품으로 유화, 수채화, 아크릴에 모두 사용할 수 있다.

 Orange

주황색 안료

크롬 오렌지chrome orange

주황색으로는 오랫동안 크롬 오렌지가 사용되었다. 색도 좋고 내광성도 아주 좋은 데다 값도 경제적이어서 많은 사랑을 받았다. 하지만 크롬산납lead chromate, 몰리브덴산납lead molibdate 구성으로 납이 들어 있어서 다른 물감의 황산기나 대기 중의 황과 반응하여 암색화하는 경향이 있다. 더구나 크롬엔 독성이 있으므로 사용을 자제하는 것이 좋다. 요즘은 크롬 오렌지 대신 합성품인 퍼머넌트 오렌지를 사용한다.

카드뮴 오렌지cadmium orange

19세기 중반까지만 해도 비소가 주성분인 계관석realgar을 사용하였는데 독성이 강해 화가들의 건강을 많이 해쳤다. 그래서 황화카드뮴셀레늄(CdS·CdSe) 구조의 카드뮴 오렌지로 대치되었으나 이것도 독성이 있는 카드뮴을 포함하므로 주의하여야 한다. 진품은 내광성이 아주 좋다. 시중에서 판매되는 카드뮴 오렌지 휴라는 이름의 물감은 다른 안료로 색상만 흉내 내었다는 뜻이다. 제조사에 따라 내광성이 나쁜 원료를 쓴 경우가 많으므로 주의해야 한다.

페리논 오렌지perinone orange

안트라퀴노노이드 오렌지라고도 하는데 200℃ 까지 안정하며 거의 대부분의 용제에 저항성이 있다. 원래 바트 오렌지 7이라는 이름으로 개발된 안료인데, 비교적 최근에 전문가용으로 쓰기 시작했다. 많은 물감 제조사들이 이 안료로 만든 물감에 브릴리언트 오렌지라는 이름을 붙인다. 다른 주황에 비해 투명하여 유화나 아크릴에 많이 사용된다.

벤즈이미다졸론 오렌지benzimidazolone orange(H5G)

최근에 많이 사용하는 에세토아세틸 벤즈이미다졸론 구조의 합성 유기 안료다. 색도 강하고 내광성도 좋다.

Red

빨간색 안료

버밀리언vermilion

주황색을 띤 밝은 빨간색으로 오렌지와 버밀리언이 있다. 광택이 나고 고운 선홍색인 버밀리언은 예부터 특히 사랑받았다. 동양화에서는 주朱라고 한다. 중국에서는 주나라 때부터 매우 다양한 주색이 제조되었다. 주색의 주성분은 황화수은이며 비중은 8.2 정도다.

주는 황색기가 많은 것부터 흑색에 가까운 것까지 종류가 다양하다. 천연 주색의 원료인 진사辰砂, cinnabar는 석영 같은 광석에 포함되어 있는 황화수은을 추출한 것으로 중국이나 스페인, 홋카이도 등에서도 산출된다. 순도 높은 것은 아주 고가이며 한약재로도 쓰인다. 그러나 대부분은 불순물이 많이 함유되어 있다. 화산재에 묻힌 고대 도시 폼페이의 벽화에서도 진사의 주홍색을 볼 수가 있으며 오래 된 글씨나 그림에 선명하게 남아 있는 인주의 붉은색도 이 진사다. 드물지만 가끔 도자기에도 진사가 사용된 예가 있다. 20여 년 전쯤 중국에서 2천 년이 넘은 미라가 발견되었는데 보존 상태가 좋았다. 보존이 잘된 이유를 알기 위해 정밀 분석을 한 결과 미라의 곳곳에 남은 진사가 도움을 준 것으로 알려졌다. 진사는 독성이 강하여 방충제로도 사용되었다. 다만 햇빛에는 약하다.

진품 버밀리언은 독성이 강하고 비싸서 지금은 잘 사용하지 않고, 같은 색을 내는 버밀리언 틴트나 버밀리언 휴를 사용한다. 퍼머넌트 버밀리언도 있는데 색감이 뛰어나고 내광성도 좋으며 독성도 적다. 연한 프렌치 버밀리언french vermilion, 짙은 차이니즈 버밀리언chinese vermilion 등도 있다. 버밀리언은 황 성분을 포함하고 있으므로 납이 주성분인 실버 화이트나 크롬 옐로와 혼색하면 점차 검게 변한다. 버밀리언 대신 카드뮴 레드나 퍼머넌트 오렌지를 쓰는 것도 무난한 방법이다. 유화에서 투명하며 밝은 빨간색을 원한다면 크림슨 레이크를 쓰는 것도 좋다.

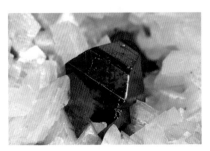

진사

카민carmine

카민은 아프리카와 멕시코에서 자라는 선인장의 빨간 꽃을 먹고 사는 곤충의 창자에서 추출한, 선명하고 아름다운 빨간색 안료 코치닐cochineal로 만든다. 값이 매우 비싸며 수채화로 사용하면 햇빛에 퇴색되지만 유화에서는 상당히 내광성이 좋다. 천연 동물성 안료로 식용으로도 사용 가능한데, 일본에서 카민이 들어간 인공 게맛살을 만들어 큰 성공을 거두었다.

로즈 매더rose madder와 매더 레이크madder lake

지금은 이 두 색을 구별하지 않는다. 천연 로즈 매더는 너무 비싸기 때문에 합성품인 알리자린을 쓰면서 이름만 로즈 매더로 표기하는 경우가 많기 때문이다. 알리자린은 천초川椒(조피나무)라는 식물의 뿌리에서 추출하고 알리자린 크림슨alizarin crimson이라고 불린다. 천초는 약재로도 사용된다. 동양화에서 중요하게 쓰이는 연지嚥脂가 바로 이 알리자린이다.

천연 크림슨 레이크는 색이 투명하고 밝아 수채화에서 매더 레이크madder lake라는 이름으로 많이 쓰였다. 로즈 매더는 수산화 알루미늄에 염색하여 안료화한 레이크 안료인데 흰색과 섞어 쓰면 색력이 많이 떨어진다. 1868년 독일에서 이 색을 합성하는데 성공한 뒤로 지금은 모두 합성품으로 대치되어 알리자린 크림슨이라는 이름으로 부른다. 이 합성 안료는 천연 매더 레이크에 비해 광택은 조금 떨어지지만 빨간색 물감 중 가장 내구성이 좋다. 최근에는 내광성이 비교적 높은 페릴렌 계통 빨강이 대체품으로 나와 있는데 작품용으로도 권할 만한 색이다. 최근 알리자린 크림슨 대신 많이 쓰이는 퍼머넌트 알리자린 크림슨은 퀴나크리돈 바이올렛quinacridone violet PV 19 안료를 사용한 것이므로 안심하고 사용해도 좋으나 제조사에 따른 안료 이름을 주의하여야 한다. 퍼머넌트 크림슨permanent crimson이라는 색은 나프톨naphthol AS-TR이라고도 부르는 푸

카민의 원료가 되는 코치닐 벌레

매더 레이크의 원료인 야생 천초

천초의 뿌리

른빛이 도는 빨간색이다. 나프톨 구조로서 용제에 약하나 아크릴에는 많이 사용한다.

스칼렛 레이크scarlet lake

스칼렛도 레이크 안료다. 레이크 안료란 무색의 무기 안료를 염료로 염색하고 정착시켜 안료 형태로 만든 것으로 내광성이 극히 나쁘다. 쉽게 변색되기 때문에 작품을 제작할 때는 쓰지 않는 것이 좋다. 카드뮴 레드로 대용하기도 한다.

카드뮴 레드cadmium red

1980년대만 해도 퇴색이 없는 빨간색을 구하기는 쉽지 않았다. 카드뮴 레드는 황화카드뮴셀레늄cadmium sulfoselenide(CdS·xCdSe)으로서 퇴색의 염려가 없고 색이 좋아서 유화, 수채화, 아크릴에 많이 써온 색이다. 그러나 혼색도 까다롭고 독성이 있으며 혼색 시 변색의 위험도 있어서 적은 면적에 단색으로나 사용이 가능했다. 혼색할 때는 퍼머넌트 레드를 사용하는 것이 좋다.

톨루이딘 레드toluidine red

스칼렛 레이크, 브라이트 레드bright red 등에 사용되는 유기 안료로 색력이 약하나 값이 싸서 학생용에 많이 사용한다. 열과 용제에 약하다.

퍼머넌트 레드permanent red FRG

밝은 빨간색으로 유화, 아크릴에 사용한다. 유기 합성 아조계 안료인 나프톨 AS-D이다.

나프톨 카바마이드naphthol carbamide

나프톨 AS-D의 유도체로 나프톨 크림슨이라고도 부른다. 푸른빛이 도는 빨간색이다. 유화보다 아크릴에 사용할 때 내광성이 좋다.

브롬화 안트란트론brominated anthranthrone

노란빛이 도는 빨간색이다. 디브로모 안트란트론dibromo-anthranthone으로서 유화보다 아크릴에 사용할 때 내광성이 좋다. 400°C까지 버티므로 내열성도 좋은 안정된 색이다.

안트라퀴논 레드anthraquinone red

푸른빛이 도는 빨간색으로 안트란퀴노이드anthranquinoid 구조다. 유화에서 고가의 천연 알리자린 크림슨 대신 사용한다.

나프톨 레드naphthol red

유화에 사용한다. 기름을 많이 흡수하므로 다른 색보다 기름이 많이 필요하다.

페릴렌 레드perylene red

이미드imide 구조로 되어 있다. 유기 안료이지만 내열성이 아주 좋아 450℃까지 견딜 수 있다. 유화와 아크릴에 주로 사용한다.

퀴나크리돈 레드quinacridone red

푸른빛이 도는 고가의 빨간색으로 퍼머넌트 로즈라고도 부르며 유화, 수채화, 아크릴에 널리 사용한다. 퍼머넌트 마젠타라고 부르는 퀴나크리돈 마젠타는 퀴나크리돈 레드를 염소화하여 만든 색이다.

카드뮴 레드

톨루이딘 레드

Violet

보라색 안료

동양화에서 자紫라고 하는 보라색은 천연 안료가 드물어 레이크계 안료를 많이 쓴다. 합성 안료 중에도 싼 것부터 아주 비싼 것까지 여러 종류가 있다. 염료로 제조되는 것이 많으며 보기에는 아름다우나 물에 녹거나 내광성이 약하여 작품에 쓰기는 적당하지 못한 것이 많다. 레이크 안료는 염료 성분이라서 팔레트를 물들이기도 한다. 수채화나 포스터컬러에 쓰이는 보라색으로는 레드 바이올렛, 블루 바이올렛, 마젠타, 헬리오트롭, 코발트 바이올렛, 모브mauve 등이 있다.

티리안 퍼플tyrian purple

지중해에서 나는 조개껍데기에서 추출한다. 값이 매우 비싸서 왕족의 의복에만 주로 사용되었으므로 로얄 퍼플이라고 불렸다. 내광성이 아주 나쁘고 암색화하는 경향이 있으며 값이 너무 비싸서 지금은 사용하지 않는다.

콜타르 바이올렛coal tar violet

값이 비교적 싼 광물성 보라색으로 예전부터 널리 사용되었다. 지금은 견고하고 색이 좋은 합성품으로 대치되었다.

코발트 바이올렛cobalt violet

푸른빛이 도는 보라색이지만 수화물이 되면 조금씩 붉은빛이 돈다. 인산코발트cobaltous phosphate($Co_3(PO4)_2$)는 푸른빛이 도는 보라색이지만 4수화물인 $Co_3(PO4)_2 \cdot 4H_2$는 붉은빛이 도는 보라색이고, 8수화물인 $Co_3(PO4)_2 \cdot 8H_2O$는

지중해 소라고동

콜타르

분홍색으로 코발트 바이올렛 라이트라고 부른다. 유화, 수채화, 아크릴 모두 사용하는데 순수한 코발트 바이올렛은 내광성이 나쁘고 미디엄과 잘 섞이지 않아서 사용하기 까다롭고 값도 비싸다. 단색으로 사용하면 비교적 안정적이지만 프러시안 블루나 실버 화이트와 혼색하면 변색이 심하다. 바이올렛에 흰색을 섞을 때는 코발트 바이올렛보다 코발트 바이올렛 틴트를 쓰는 것이 좋다. 틴트는 유기 안료로 변색이 적고 안정적이기 때문이다. 틴트라고 해서 꼭 오리지널보다 못한 것은 아니며 바이올렛 틴트처럼 내구성이 더 좋은 경우도 있다. 그래서 전문가들도 코발트 블루와 퀴나크리돈 레드를 배합한 코발트 바이올렛 틴트를 사용한다. 또한 값이 싼 망가니즈 바이올렛으로 만든 물감에 코발트 바이올렛 페일 제뉴인cobalt violet pale genuine이라는 이름을 붙여서 팔기도 한다.

울트라마린 바이올렛ultramarine violet
울트라마린 블루 안료인 산화규소알루미늄나트륨sodium alumino-silicate의 폴리설파이드polysulfide를 염소화 반응시켜 얻는 복잡한 구조의 무기 안료다. 분홍빛이 도는 보라색으로 울트라마린 핑크라고 부르기도 한다.

망가니즈 바이올렛manganese violet
퍼머넌트 모브 또는 미네랄 바이올렛으로도 부른다. 인산망간암모늄manganese ammonium pyrophosphate(Mn-NH4P2O7)이며 값이 싸서 코발트 바이올렛 대신 학생용 수채화, 유화, 아크릴에 사용한다.

퀴나크리돈 마젠타quinacridone magenta
퍼머넌트 마젠타로 디클로로네이티드 퀴나크리돈dichlorinated quinacridone 구조이다.

다이옥사진 바이올렛dioxazine violet
다이옥사진 퍼플dioxazine purple, 카르바졸 바이올렛carbazole violet이라고 부른다. 청보라색이며 값이 비싸지만 보라색의 표준으로 인정받는 고급 안료다. 전문가용 고급 유화, 수채화, 아크릴 물감에 종종 모브라는 이름으로 사용된다.

파란색 안료

코발트 블루cobalt blue

파랑의 대표적인 색이다. 열에 강하여 고려청자의 색을 내는 데도 사용되었다. 색이 아름다워 킹스 블루라고도 부르며, 1804년 프랑스의 테나르가 합성하였기 때문에 테나르 블루라고도 한다. 약간 녹색 빛이 도는 산화알루미늄코발트 cobaltous aluminate($CoO \cdot Al_2O_3$, $4CoO \cdot 3Al_2O_3$) 구조인 무기 안료다. 색이 견고하고 내구성도 좋은 데다 혼색도 아주 자유롭다. 변색이 되도 아름답게 변해 화가들에게 많은 사랑을 받았다. 코발트 빛 하늘이나 물 같은 시구가 있을 정도로 색이 아름답다. 합성품이지만 값이 매우 비싸기 때문에 코발트 블루 틴트가 사용되는 데 합성 울트라마린계 안료를 사용한다. 유화, 수채화, 아크릴, 세라믹 유약 등으로 널리 사랑받는 색이다.

울트라마린 블루ultramarine blue

동양화에서 군청群靑이라고 한다. 원래 라피스 라줄리lapis lazuli라는 천연 광석이 원료인데, 청금석靑金石이라고도 하며 보석에 속하는 귀한 광석이다. 햇볕에 변색되지 않는 아주 좋은 원료로 중동의 아프가니스탄이 세계적인 산지다. 천연 군청 진품은 매우 고가로 좋은 것은 순금과 가격이 비슷하다. 1826년 프랑스의 기메가 화학적 합성에 성공하였다. 합성품은 일반적으로 쓰기 좋고 값도 싸며 색상도 좋다. 그러나 품질에 따른 등급이 있으니 잘 선택해야 한다. 구조는 규산 알루미늄나트륨sodium aluminosilicate의 폴리설파이드 착물이다. 합성 울트라마린 성분 중에 세룰리안 블루는 내구성이 약하지만, 망가니즈 블루는 내광성과 변색, 퇴색이 적은 편이다. 합성 울트라마린도 유황계이므로 크롬계, 연화물계, 동화물계 등과 혼합하면 흑변하기 쉽다. 내구성을 표시할 때 제조사에 따라 별 셋으로 하는 곳도 있고 하나로 하는 곳도 있으므로 일률적으로 판단할 수 없는 색이다. 최근에는 화학적으로 안정된 유기계인 시안 블루cyan blue가 많이 사용되며 프탈로phthalo, 프탈로 시안phthalo cyan, 시아닌cyanine 등으로도 불린다. 수년 전 한 중견 화가가 빨강과 파랑을 혼합한 보라색으로 그린 그림들이 검게 변해간다고 해 화실을 방

라피스 라줄리

문한 적이 있었다. 알고 보니 화실에 석유난로를 피워놓고 있었다. 사용한 물감이 울트라마린이었는데 울트라마린의 황 성분이 석유에 포함된 납 성분과 화학 반응을 일으켜 그림이 검게 변했던 것이다.

프러시안 블루prussian blue
프러시안 블루는 널리 사용되었으며 아이언 블루, 미올리 블루, 브론즈 블루 등으로 불렸다. 알칼리 시안화철alkali ferriferrocyanide(MFe[FeCN6]x·H2o, M=K, Na, NH4) 구조다. 유화 물감에서 쓰는 감청이 바로 이 색이다. 햇빛에 노출되면 색이 약해졌다가 그늘에 오면 다시 색이 강해지는 재미있는 현상을 보인다. 안료 자체가 약간의 광택이 있으므로 광택이 없어야 하는 포스터컬러에서는 사용하기가 어려웠다. 요즈음은 광택이 적어진 프탈로시아닌계 안료로 대치하기도 한다.

인디고indigo
동양화의 남藍이다. 상당히 오랜 역사를 지닌 천연염료로 한국, 일본, 중국, 인도 등에서 자생하는 쪽이라는 식물의 잎을 발효하여 추출한다. 색 자체에 살균력이 있어서 의복 염색에도 널리 쓰였다. 1704년 독일에서 화학적 합성에 성공한 최초의 합성염료다. 원래 인도에서 자라는 인디고페라 틴크토리아indigofera tinctoria라는 나무의 잎에서 추출했었다. 약간 검은빛이 도는 점잖은 파란색으로서 유럽에서 대단한 인기를 누렸다. 그러나 산성 안료로 내광성이 좋지 못해 시일이 경과하면 청색기가 적어지고 흑변하기 쉬워서 현재는 다른 색으로 대치하기도 한다.

프러시안 블루

인디고페라 틴크토리아

프탈로시아닌 블루

망가니즈 블루

프탈로시아닌 블루 phthalocyanine blue

거대한 평판 모양의 유기 화합물인 프탈로시아닌은 여러 가지 금속과 안정적으로 착물을 형성하는데 금속의 종류에 따라 각기 다른 색을 낸다. 내광성도 좋고 색이 아주 진하다. 착물을 형성한 금속이 구리면 파란색이 되는데 값도 싸서 유기 안료의 왕자가 되었다. 제조사마다 다양한 색이름으로 그림물감을 내놓았다. 프탈로 블루 phthalo blue, 탈로 블루 thalo blue, 시안 블루 cyanin blue, 윈저 블루 winsor blue, 렘브란트 블루 rembrandt blue, 모네셜 블루 monestial blue 등이 이 안료에 붙은 이름이다.

망가니즈 블루 manganese blue

망간산바륨($BaMnO_4$)과 바륨 설페이트($BaSO_4$)의 혼합물로, 바륨 설페이트 89%로 구성된 무기 안료다. 내광성이 약하기 때문에 수채화 같은 보호 효과가 크지 않은 미디엄에는 되도록 사용하지 않는 것이 좋다.

세룰리안 블루 cerulean blue

하늘색이라는 뜻의 라틴어 카이룰레움 caeruleum에서 기인한 이 색은 주석산 코발트 cobaltous stannate의 혼합 무기 안료로 보통 18% CoO, 50% SnO_2, 32% $CaSO_4$로 되어 있는 것을 사용한다. 값이 비싸므로 학생용에서는 프탈로시아닌 블루와 티타늄 화이트를 혼합한 세룰리안 블루 휴라는 대용품을 많이 사용한다. 크로뮴 블루(PB36)도 거의 같은 색상이며 물성도 비슷하여 같이 사용하는데 색이 약간 더 밝다.

인단트론 블루 indanthrone blue

안트라퀴노노이드 anthraquinonoid 구조로 유화나 아크릴에 쓴다. 천연 인디고 염료를 대치하기 위해 만들어진 색이다.

녹색 안료

녹색의 대표격인 비리디언은 원래 광물이었으나 워낙 값이 비싸 프랑스에서 1838년에 합성에 성공하였다. 이것이 비리디언 틴트다. 기네가 발명하여 기네스 그린guignet's green이라고도 한다. 또 다른 합성 녹색으로는 프탈로시아닌 그린이 있으며 시안 그린cyan green, 시아닌 그린cyanine green이라고도 부른다. 비교적 값이 싸고 변색도 적어 사용을 권하는 색이다. 카드뮴과 비리디언을 혼합한 녹색도 사용되며 비교적 견고하여 많이 사용되고 있다. 포스터컬러에서는 얼룩이 지기 쉬우므로 색칠 기술이 필요한 색이다. 얼룩을 제거하기 위해 안료에 백색을 너무 가미하면 색감이 크게 떨어지므로 주의해야 된다.

말라카이트 그린은 동양에서는 녹청綠靑이리고 부르는데 공직식孔雀石, malachite을 미세하게 갈아서 만든다. 입자가 크면 진한 암녹색이 되고 입자를 곱게 하면 백록색이 된다. 이 암채색은 고가이므로 현재는 화학적 합성 안료가 널리 사용된다.

프탈로시아닌 그린phthalocyanine green

프탈로시아닌 블루의 안료인 코퍼 프탈로시아닌copper phthalocyanine이 주성분인 밝은 청록색 안료다. 유화, 수채화, 아크릴 모두에 널리 사용한다. 염소화 반응 대신에 브롬을 반응시키면 노란빛이 도는 PG36 안료가 된다.

공작석

프탈로시아닌 그린

크로뮴 옥사이드chromium oxide(Cr2O3)

유화, 수채화에 전통적으로 사용하던 무기 안료로 900℃까지 버티는 안정적인 색이다. 약간 노란빛이 도는 녹색이다.

코발트 그린cobalt green

약간 노란빛이 도는 녹색으로 산화 코발트·산화 아연(CoO·ZnO) 구조의 무기 안료다. 유화와 수채화, 아크릴에 널리 사용해왔지만 색력이 약하고 묽어지는 경향이 있어서 사용이 까다롭다. 현재는 많은 화가들이 기피하는 색이다.

비리디언viridian

기네스 그린이라고도 부르며 산화 크로뮴 수화물(Cr2O·(OH))이다. 광택이 좋은 색으로 유화, 수채화, 아크릴에 널리 사용한다. 이 안료와 카드뮴 옐로를 혼합하여 카드뮴 그린을 만들고, 징크 옐로와 섞어서 퍼머넌트 그린을 만들기도 한다.

테르 베르terre verte

그린 어스green earth라고도 부르며 천연 광물에서 얻는 알칼리 알루미늄 마그네슘 페러스 실리케이트alkali aluminium magnesium ferrous silicate다. 예로부터 유화, 수채화에 주로 사용하였으며 태워서 번트 그린 어스를 만들기도 하였다. 색력이 약해서 염료나 다른 안료를 보강한 제품이 많다.

비리디언　　　　　　　테르 베르

니켈 아조 옐로 nickel azo yellow

그린 골드라고 부르는 색인데 아조 유기물과 니켈의 착물이다. 색은 독특하나 안정도가 떨어져 많이 사용하지는 않는다.

라이트 그린 옥사이드 light green oxide

산화티타늄코발트 cobalt titanate(Co_2TiO_4)가 주성분으로 코발트, 티타늄, 니켈 옥사이드의 혼합물로 1000℃ 이상에서도 견디는 무기 안료다. 전문가용 안료로는 최근에 상용되기 시작했다. 주로 아크릴에 사용된다.

기타 녹색들

샙 그린 sap green은 갈매나무 열매에서 추출하는 식물성 천연염료로 내광성이 나쁘고 되색 경향이 있다. 크롬 그린, 후커스 그린 hooker's green, 올리브 그린 등과 함께 혼합하여 만든다. 다만 제조사마다 각기 다른 안료를 혼합하고 견고성을 신뢰하기 어렵기 때문에 신용 있는 제조사의 제품이 아니면 사용하지 않는 것이 좋다. 에메랄드 그린은 원래 인체에 유해한 중금속인 비소를 사용한 안료로 현대에는 다른 안료들로 색을 만들고 이름만 붙이는 경향이므로 주의하여 선택해야 한다.

갈매나무 열매

갈색 안료

주로 흙을 주재료로 하는 토성 안료를 사용하는데 대표적인 색으로 시에나가 있다. 이름에서 드러나듯 로 시에나는 번트 시에나와 달리 굽지 않은 시에나를 말한다. 시에나와 엄버는 산화철을 포함하는 붉은 흙이 원료. 옐로 오커도 거의 비슷하다. 이런 토성 안료는 부착력이 약하고 균열상도 나타나기 쉬우니 기름을 잘 섞어 쓰고 완성된 뒤에는 바니시를 써서 보호하는 것이 좋다. 토성 안료는 밀도가 약해서 다른 색, 특히 흰색과 섞으면 색이 죽는다. 로 시에나나 로 엄버에 열을 가하면 색이 짙게 변한다. 이것이 번트 시에나, 번트 엄버인데 혼색하면 상대색을 약화시키고 너무 많은 면을 칠하거나 바닥에 칠하면 시일이 지나면서 화면 전체가 어두워지므로 주의를 요한다. 엄버는 건조하면서 균열이 생기는 경우가 많으므로 묽게 여러 번 덧칠하는 것이 좋다.

무기 안료이며 황색감이 많은 레드 오커red ochre, 적색감이 많은 베네치안 레드venetian red도 있다. 테라 로사terra rosa도 비교적 안정적이다.

로 시에나raw sienna

북이탈리아가 주산지인 광물에서 얻을 수 있다. 아이언 옥사이드 하이드레이트(FeOOH)가 주성분이고 이산화망간manganese dioxide과 규산알루미늄aluminosilicate이 불순물로 들어 있는 전통적인 무기 안료다. 엄버보다 노란빛이 돈다. 유화, 수채화, 아크릴 모두에 널리 사용한다. 열처리하면 색이 더 진한 번트 시에나가 된다.

로 엄버raw umber

북이탈리아와 키프로스가 주산지인 광물에서 얻을 수 있다. 수화 산화철(FeO·(OH))이 주성분이고 이산화망간이 불순물로 들어 있는 전통적인 무기 안료다. 모든 종류의 그림물감에 사용하며 열처리하여 번트 엄버를 만든다.

인디언 레드indian red

원래 인도산 레드 오커가 원료이지만 현재는 아이언 옥사이드를 합성해 사용한다. 잉글리시 레드, 마르스 레드, 베네치안 레드 등의 별명을 갖고 있다.

라이트 레드light red

레드 아이언 옥사이드red iron oxide라고도 부르는 산화제이철ferric oxide(Fe_2O_3)로 갈색을 띤다. 대자代赭, 변병辨柄 등 여러 가지 이름으로 불린다. 동양화의 대자는 고급 안료로 투명도가 뛰어나다. 비교적 변색이 적어 다른 색과 혼합하여도 변색되지 않는다. 지금은 천연보다 합성 아이언 옥사이드를 많이 쓴다. 안정적인 색으로 다양한 용도에 널리 쓰이고 있다.

반다이크 브라운van dyke brown

혼색으로 만들어진 색이며 내광성이 낮아서 시일이 지나면 회색으로 변한다. 일부러 고화같이 퇴색된 그림을 그리려는 경우 외에는 사용하지 않는다.

세피아sepia

오징어나 낙지의 먹물이 원료였으나 내광성도 나쁘고 퇴색이 일어나는 경향이 있어서 현재는 로 엄버와 램프 블랙을 섞거나 옐로 오커와 카본 블랙을 섞어서 만든다.

로 엄버와 로 시에나

오징어

3장 수채화

투명 수채 Transparent Watercolor
과슈 Gouache
포스터컬러 Poster Color

Watercolor

회화용 채색 재료에는 수용성과 유성 그리고 수지계가 있다. 수용성은 수채화, 포스터컬러, 과슈 등이고 유성은 유화, 수지계는 아크릴, 데코컬러 등이 있다.

인류는 3500년 전부터 책을 만들고 거기에 그림을 그려 넣기 시작했다. 파피루스에 수채 물감으로 그린 그림을 보면 수채화의 역사는 종이의 역사와 같다고 할 수 있다.

9세기에 이를 때까지 대부분의 그림은 수용성 천연 안료로 그려졌다. 안료에 달걀노른자를 섞으면 템페라화가 되고 달걀흰자를 섞으면 수채 물감과 유사한 효과가 난다. 그 후 아라비아 검이 미디엄으로 개발되어 현대의 수채 물감으로 발전하였다.

수채 물감은 미세한 분말 안료를 아프리카 원산의 아카시아 나무에서 추출한 아라비아 검에 녹여 제조한 것이다. 아라비아 검은 물에 녹지 않는 다른 나무의 수지와는 달리 수용성이어서 사용하기 편리하고 또한 종이에 대한 점착성이 우수하다. 색채에 은은한 윤기를 주는 성질도 있다.

15세기에 수채화의 아버지라 할 독일의 화가 뒤러는 수채화의 독자적인 영역을 개척했다. 18세기에는 영국에서 튜브에 든 수채 물감을 본격적으로 제조하기 시작했다.

← 물을 많이 사용　　　　　　　　　　　물을 적게 사용 →

투명 수채 물감의 물 농도에 따른 표현 효과, 학생 작품

수채 물감 중에서도 특히 투명 수채화는 맑고 투명한 색상이 두드러진다. 그러나 단순히 투명 수채 물감은 투명하고, 과슈나 포스터컬러는 불투명하다고 말할 수는 없다. 투명 수채에 쓰는 안료 중에도 불투명색이 있으며, 되도록 투명성이 높은 색을 쓸 뿐이다. 중요한 것은 투명 수채화는 물을 많이 사용하여 맑은 기법으로 그린다는 점이다. 그러므로 투명 수채화에서는 혼색과 겹칠, 흰색 섞기를 자제한다. 색을 엷게 하려고 흰색을 섞는 경우도 있는데 이는 좋지 못한 방법이며, 색의 농도 조절은 물로 하는 것이 좋다. 투명 수채화에서는 종이도 매우 중요한데, 종이결의 아름다움을 그대로 살릴 수 있어야 한다. 불투명한 느낌을 살리고 싶다면 과슈나 포스터컬러를 사용해야 한다. 수채화에 쓰는 물은 미네랄 성분이 적은 증류수가 좋다.

투명 수채화의 흰색과 검정

투명 수채화에서는 흰색과 검은색을 거의 사용하지 않는데 이들은 투명성을 해치기 때문이다. 수채 물감의 흰색은 대개 차이니즈 화이트를 사용하는데, 산화 아연이 주성분으로 유화의 징크 화이트와 같은 안료를 사용한 것이다. 물이나 아라비아 검 등과 혼합하면 잘 마르고 부착이 잘 되어 결점이 적다. 요즘은 산화 티타늄이 주성분인 티타늄 화이트를 약간 혼합하여 만든 것도 많이 사용한다.

투명 수채화에서는 검은색도 투명성이 있는 물감을 사용하는 게 좋다. 아이보리 블랙, 램프 블랙, 피치 블랙 등을 쓰는데 빛이 강하고 내구성도 좋은 아이보리 블랙이 가장 널리 애용되고 있으며 무난하다.

투명 수채화에 필요한 화구

물감

우리나라에선 튜브형을 가장 많이 쓰고 서구에서는 하드 컬러(케이크형)와 분말형을 널리 쓴다. 하드 컬러는 매우 비싼 만큼 내구성이 좋은 고급 안료를 사용한다. 안료 분말뿐만 아니라 체질과 미디엄이 함께 고체로 농축되어 있다. 작은 케이크 하나면 상당히 많은 그림을 그릴 수 있다. 좋은 수채 물감은 변색이 없는 고급 안료를 사용하여 투명성이 높은 맑은 색을 낸다.

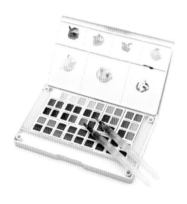

케이크형 수채 물감과 튜브형 수채 물감

고급 수채 물감이 비싼 이유

전문가용일 경우 모든 물감 중에서 수채 물감이 가장 비싸다. 수채화는 물을 용액으로 쓰므로 유화나 아크릴에 비해 도막이 약하고 따라서 자외선이나 공기 중의 유해 기체나 수분에 의해 퇴색되고 손상되기 쉽다. 수채화도 화가의 작품은 장기 보존하는데 미디엄의 내구성이 약하므로 안료 자체의 내구성이 최대한 좋은 것을 써야 한다. 그래서 전문가용 수채 물감은 퇴색이 적은 고급 안료를 사용하여 고급 유화 물감보다 훨씬 비싸지기도 한다.

수채용 안료는 고급일수록 투명도와 발색이 뛰어나다. 수채 물감은 색상이 탁하면 안 되므로 안료가 고급인 제품이 좋다. 특히 내구성이 좋은 보라색은 드물며 대단히 비싸다. 토성 안료(옐로 오커, 번트 시에나, 번트 엄버, 라이트 레드 등)는 싸지만, 내구성이 좋아도 보라색이나 레몬 옐로, 코발트 블루, 세룰리안 블루, 비리디언, 코발트 바이올렛, 카드뮴계 등은 대체로 비싸다. 또한 천연 울트라마린은 금과 가격이 비슷할 정도로 비싸다.

수채 물감이 고급일수록 투명한 이유는 안료 외의 첨가제를 많이 넣지 않기 때문이다. 그래서 적은 양의 물감으로도 많은 그림을 그릴 수가 있다. 좋은 물감은 색을 혼합해도 선명한 색을 얻을 수 있지만, 질이 좋지 않은 물감은 색을 섞으면 탁해진다.

종이

수채화에서는 수분을 알맞게 흡수하는 종이를 선택하는 것이 중요하다. 보통 우리가 사용하는 종이는 식물성 섬유인 펄프로 되어 있다. 영국에서는 약 백 년 전까지 수채화용 종이는 마섬유linen를 주성분으로 만들었으며 발명자의 이름대로 와트만whatman지라 불렀다. 마섬유로 된 원래의 와트만지는 생산이 중단되었으나 보통 고급 수채화지를 와트만지라고 부른다. 고급 종이에는 대개 제조회사의 이름이 찍혀 있으며 이름이 바르게 보이는 면이 표면이다. 학생용 수채화용 종이는 주로 펄프로 제조되지만 고급 수채화지는 목면을 원료로 핸드메이드 제조되며 상당히 비싸다. 래그rag지는 물을 흡수하는 정도가 아주 적당해 수채화에 좋다.

또 종이의 표면 처리에 따라 발이 아주 고운 것, 중간 것, 거친 것 등이 있다. 세밀한 것을 그릴 때는 발이 고운 종이를 사용하며 물감을 시험해볼 때는 거친 발의 종이를 사용한다.

전문 수채화지는 가공 방식에 따라 세 가지로 분류된다. 열로 압축된 HP(hot-pressed), 저온 압축된 CP(cold-pressed, 영국에서는 not hot pressed라는 의미로 'not'이라고 한다), 거친 것rough이 그것이다. HP는 아주 매끄럽고 부드러워 얇은 선이나 담채에 적합하다. CP는 반쯤 거친 표면으로 섬세한 묘사나 담채가 잘되며, 반쯤 마른 물감으로 붓질을 빨리 하면 표면의 거친 질감이 잘 드러나 부드럽고 거친 효과를 동시에 낼 수 있다. 거친 종이에는 뚜렷한 결이 있는데 이 결의 오목한 부분에 안료가 정착하고 볼록한 부분은 희게 남아 반점이 생기는 효과를 얻을 수 있다.

구아로 사에서 만든 다양한 질감의 수채화용 종이
왼쪽부터 가는 질감, 중간 질감, 거친 질감

2차 대전 이후 일본에서는 수채화용 종이의 수입을 금지하면서 독자적으로 만들어 쓸 수밖에 없었는데, 수채화의 여러 조건을 연구하여 생산한 것이 모мo지다. 이 종이는 창호지 같은 한지를 여러 장 겹쳐서 두껍게 제조한 것인데 현재까지도 일본의 많은 수채화가들이 애용하고 있다. 우리나라의 닥종이, 화선지도 우수한 수채화용 종이다. 수채화지와 비슷해 보이는 판화지는 수채화지보다 수분을 더 흡수하는 성질을 가지고 있다.

붓

수채 물감은 물로 간단히 씻어지므로 다른 색을 칠할 때마다 붓을 씻기만 하면 되므로 한두 자루면 충분하다. 일반적으로 세이블 붓이 애용되며 수채화용 붓 중에서 제일 좋은 붓인 시베리아산 콜린스키kolinsky(적색 밍크)는 귀하므로 자연히 비싸다. 보통은 이런 붓을 쓸 수 없기 때문에 마모(말), 우이모(소의 귀) 등으로 된 것을 많이 사용한다. 좋은 붓은 물감을 묻혔을 때 물을 머금은 채로 탄력이 강하고 붓 끝이 갈라지지 않으며 잘 닳지 않는 것이다.

수채화에서는 아주 가는 붓을 많이 사용하지 않는다. 초보자는 둥근 붓 4호, 8호, 12호와 평붓 1/2인치, 1인치로 시작하면 된다. 자연모로 된 붓은 좀먹기 쉬우므로 여름철에는 특히 주의해야 하며 좀약을 넣어두는 것도 좋다.

원저 앤 뉴튼 사의 수채화용 세이블 둥근 붓

수채화용 각종 붓
1. 다람쥐털 평붓 2. 염소털 평붓
3. 마모 붓 4. 뾰족 붓 소, 중, 대

팔레트

팔레트는 물감을 섞거나 물감을 엷게 풀어 쓰는 데 사용된다. 오목하거나 칸이 있는 수채화용 팔레트는 색들이 서로 섞이지 않고 짜놓을 수 있게 고안되었다. 팔레트 칸의 개수도 12, 18, 24 등 물감 세트의 색 수와 같아 튜브의 물감을 짜 놓고 붓으로 녹여서 사용할 수 있다. 물감에 따라 마르면 녹지 않는 것도 있는데 비리디언이나 퍼머넌트 그린 등의 물감은 사용할 때마다 튜브에서 짜서 쓰는 것이 좋다. 수채화에는 합성수지나 금속으로 된 팔레트가 적합하며 크기와 형태는 다양하다.

가장 일반적으로 사용되는 수채화용 스틸 팔레트 16색, 30색용
수채 물감은 팔레트에 짜놓고 사용할 수 있다.

물통

실내에서 쓰는 수채화용 물통으로는 1L 정도 용량의 주둥이가 넓은 유리병이나 플라스틱 물병이 적당하다. 야외용으로는 접을 수 있는 비닐 물통이 부피를 적게 차지하고 가벼워서 좋다.

수채화용 물통. 야외로 나갈 때는 접어지는 것이 편리하다.

투명 수채화의 주요 기법

물을 이용한 기법

물을 적게 쓰면 붓질의 경계면이 살아 있어서 세밀한 묘사에 유리하다. 반면 물을 많이 쓰면 부드러운 색감을 낼 수 있고 붓질의 경계선도 흐릿하게 할 수 있다. 물감을 칠할 때 물을 많이 쓰기도 하고, 처음부터 종이에 물을 먹이고 그리기도 한다. 이때 물이 흘러내릴 만큼 많으면 안 되며 물의 양을 조절하기 위해 종이 타월을 쓰는 것이 좋다. 수채화에 쓰이는 물은 철분이나 불순물이 없는 순수한 물로, 되도록이면 증류수가 좋다.

알라 프리마 기법 alla prima

붓질로 적절한 효과를 내는 기법으로 수채화 기법 중 가장 어려운 기법의 하나이다. 가늘고 정확한 연필 드로잉을 한 다음 하이라이트를 주기 위해 여백을 그대로 살려주면서 담채하는 것이다. 어두운 톤을 밝게 하려면 그림을 완성한 후에 스펀지나 압지, 흡수력 있는 티슈로 닦아낸다. 그림이 완전히 마른 다음 날카로운 칼날로 크로스 해칭이나 스크래핑해서 색조를 밝게 할 수도 있다.

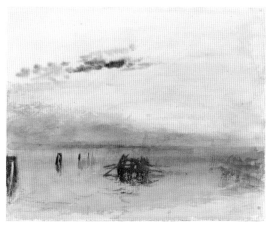

물을 이용한 기법
윌리엄 터너, 〈해 질 녘, 베네치아 인근 석호에서〉, 1840

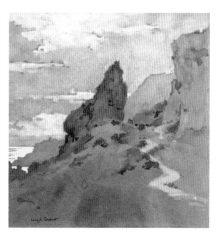

알라 프리마 기법
루시 S. 코넌트, 〈카프리 섬〉

겹쳐 칠하기

밝은색을 칠하고 그 위에 어두운색을 칠하면 투명하게 밑의 색이 비쳐 보이면서 명암 효과를 얻을 수 있다. 수채화에서는 밝은색을 먼저 칠하고 어두운색을 칠해야 하며 너무 여러 번 겹쳐 칠하면 수채화의 투명 효과가 줄어들기 때문에 겹칠하는 횟수는 세 번을 넘지 않는 것이 좋다.

담채 기법

같은 색조에서 변화를 주거나 한 색조를 미묘하게 표현하는 기법이다. 단색의 고른 담채를 하기 위해서는 칠할 부분을 적시고 큰 평붓으로 물감을 필요하다고 생각하는 것보다 많이 바른다. 획이 서로 흘러서 겹치도록 빠르게 겹칠한다. 단계가 있는 점층적인 담채 표현을 할 때는 팔레트에서 물감을 진하게 섞어서 어두운 부분을 먼저 칠한 다음 물감을 희석해서 처음 바른 것 바로 밑에 좀 더 밝은 두 번째 선을 칠한다. 점점 밝은 색조로 반복하여 칠해나간다. 색의 변화가 있는 담채를 하기 위해서는 먼저 색을 섞은 다음 칠하되 세 가지 이상 색을 섞지 않는 것이 좋다.

겹쳐 칠하기
밝은색으로 밑색을 칠하고 마른 뒤
차츰 어두운색을 칠해서 명암을 표현해간다.
붓의 터치를 선명하게 살리려면 반드시
먼저 칠한 색이 마른 다음에 칠해야 한다.

담채 기법
먼저 칠한 물감이 마르기 전에
다음 색을 담채하여 부드러운
톤을 얻는다.

점묘법
질감이 거친 종이에 드라이 브러시로 점묘하면
종이의 질감이 풍부하게 드러난다.

점묘법 stippling

점묘는 멀리서 보면 하나의 색으로 섞여 보이도록 점을 촘촘히 칠하는 방법이다. 담채와 대조적으로 사용하거나 담채 위에 사용한다. 가는 붓을 사용하여 바깥부터 중앙으로 색을 덮어 나간다.

드라이 브러싱 dry brushing

극소량의 물감을 붓의 끝에 묻혀 사용하며 세부적인 묘사를 하는 데 효과적이다. 질감이 거친 종이 위에 이 기법을 사용하면 종이의 질감이 그대로 살아나 독특한 효과를 얻을 수 있다. 드라이 브러싱 기법을 위해서는 끝이 둥근 붓이나 끌 모양의 붓을 사용한다.

스펀지를 이용한 기법

수채화의 밝고 투명한 성질은 풍경화에 많이 이용된다. 햇살에 반짝이는 나무를 표현할 때는 붓이 아닌 스펀지를 사용하면 좋다. 스펀지에 물감을 묻혀 가볍게 눌러주면 붓으로는 표현하기 힘든 독특한 효과를 얻을 수 있다.

드라이 브러싱
대비 효과나 거친 질감을 가진 물체를
묘사할 때도 많이 이용된다.

스펀지를 이용한 기법

보조제의 종류

→ 마스킹 액 사용법:

1. 밝게 할 부분에 마스킹 액을 칠한다.
2. 자유롭게 채색한다.
3. 마스킹 전용 지우개로 마스킹 액을 지운다.
4. 부분적으로 수정 채색한다.

마스킹 액masking liquid

반짝이는 빛이나 가느다란 나무줄기 등 좁은 면적의 흰 여백
을 남겨야 할 때 사용한다. 마스킹 액을 붓으로 칠한 뒤 건조
시키면 피막이 형성되어 물감이 묻지 않는다. 그림이 완성되
면 지우개나 손가락으로 문질러 제거한다. 마스킹 테이프나
마스킹 시트를 사용할 수도 있다.

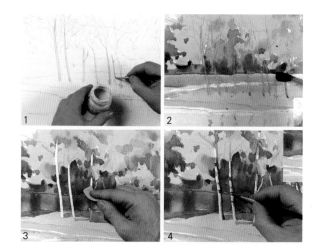

글리세린glycerin

물감의 건조 속도를 늦추어 주는 보조제다. 건조하고 바람이 많이 부는 날에는
물감이 빨리 마를 수 있는데, 이때 약간의 글리세린을 물에 섞어 사용하면 수채
물감이 빨리 마르는 것을 방지할 수 있다. 시간 여유를 가지고 천천히 그리고 싶
을 때 효과적이다.

알코올alcohol

물감의 건조 속도를 빠르게 해주는 보조제다. 비가 오는 날이나 바닷가에서 그
림을 그릴 때는 물감을 좀 더 빨리 마르게 할 필요가 있다. 공업용 96% 알코올
을 물에 조금 섞어서 사용하면 물감의 건조 속도를 높일 수 있다.

투명 수채

포스터컬러와 유사

바탕면 드러냄

과슈 불투명

과슈

수채 물감과 과슈
투명 수채 물감은 용지의
바탕면을 드러내며 발색
하지만 과슈는 불투명하
게 바탕면을 덮으면서 선
명한 색을 낸다.

과슈 물감은 수채화와 뿌리가 같으며 오래전부터 사용되었다. 독일의 르네상스 화가 뒤러는 풍경과 동물을 연구하는데 과슈를 사용하였다. 루벤스와 반 에이크 등도 이 재료를 사용하였으며 근대에 들어서는 피카소, 헨리 무어 등이 과슈를 사용했다. 사회주의 리얼리즘의 대가인 벤 샨이 과슈를 이용한 벽화를 제작하였으며 투명 수채에 과슈를 혼합한 작품을 하기도 했다.

과슈는 아라비아 검과 불투명한 여러 성분들이 다양하게 혼합된 것으로 회사마다 제조법이 달라서 하나로 정의하기는 어렵지만 불투명 수채로 합의되어 있다. 불투명 수채라는 점은 포스터컬러와 같으나 과슈는 장기 보존을 위한 회화용 물감이라는 점이 다르다. 서구에는 과슈 가운데 인쇄, 도안에 적합한 무광택의 디자이너스 과슈designer's gouache 또는 designer's color라는 것이 있는데 이것은 한국, 일본에서 쓰이는 포스터컬러와 유사한 것이므로 포스터컬러 부분에서 다루기로 한다.

아크릴 과슈도 있는데 과슈처럼 불투명 수채지만 건조 후 내수성이 되는 아크릴 수지를 미디엄으로 하므로 아크릴 물감으로 분류된다. 아크릴 컬러는 유화처럼 캔버스에 두껍게 칠하는 기법을 쓰지만, 아크릴 과슈는 수채화 기법으로 사용된다.

투명 수채, 과슈, 포스터컬러의 차이

모두 수채 물감이라는 점은 같다. 과슈와 포스터컬러는 불투명하지만 과슈는 회화용으로 변색과 퇴색에 내구성이 있다. 포스터컬러는 인쇄, 광고를 위한 디자인 작업에 쓰는 것으로 내구성이 약한 대신 포스터 은폐력과 무광택, 정확한 색상을 내며 물을 적게 써 농도를 진하게 해서 사용한다. 이 세 가지의 차이점을 표로 정리하였다.

	투명 수채	과슈	포스터컬러
투명성	투명	불투명	불투명
광택	광택	광택	무광
용도	회화용	회화용	도안, 인쇄용

과슈화에 필요한 화구

↑↑ 카렌다쉬 사의 케이크형 과슈
투명 수채 물감과는 달리 흰색을 많이 쓴다.
↑ 터너 사의 튜브형 과슈

1. 다람쥐털로 만든 담채화 붓. 배경 처리와
 색조의 전이 효과에 적합하다.
2. 몽구스털 붓은 담비털 붓에 비해 다소
 딱딱하다.
3. 섬세한 선을 그리기 위해 특별히 제조한
 담비털 붓.
4. 부채 모양으로 생긴 돼지털 붓은 물감을
 문지르면서 칠할 때 좋다.
5. 우황모 붓 역시 전문가들이 많이 사용하는데,
 붓이 클수록 인기가 있다.

물감

과슈는 일반적으로 튜브형 물감을 사용한다. 튜브형 과슈는
케이크형 과슈나 병에 들어 있는 과슈에 비해 불투명성이 더
좋다. 과슈 물감은 퇴색이 적은 내구성 안료를 썼는가가 가장
중요한 선택 기준이다.

종이

과슈는 투명 수채와는 달리 물을 많이 사용하지 않고 유화처
럼 붓 터치로 그림을 그리므로 굵은 수채화지보다는 세목, 중
목 종이나 일반 켄트지를 사용한다. 과슈에 사용할 수 있는
바닥재는 매우 다양하다. 표면에 오일과 수지가 없는 모든 것
에 과슈를 사용할 수 있다. 마분지, 초벌칠한 나무판, 아교칠
을 한 천도 사용할 수 있다.

팔레트

과슈를 혼합할 때는 금속이나 플라스틱, 사기로 된 팔레트를
사용한다. 나무 팔레트는 물감을 흡수해 좋지 않다. 투명 수
채와 달리 팔레트에 물감을 짜놓고 마른 후 풀어쓰는 것은 좋
지 않다. 짜낸 물감은 바로바로 쓰고 팔레트에 남은 물감은
깨끗이 씻어두는 것이 좋다.

붓

과슈화에 사용되는 붓은 투명 수채화용 붓과 같다. 물감을 두
껍게 칠하거나 질감 효과를 내는 데는 둥근 강모붓이 좋으며
돈모붓도 많이 사용한다.

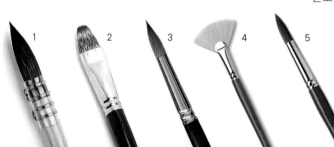

과슈화의 주요 기법

니콜라 푸생, 〈숲속의 정경〉, 빈 알베르티나
미술관
고동색 계열의 과슈로 담채 기법을 보여준다. 흰
색을 사용하지 않고 여백을 살리는 기법을 사용
하여 너무 무겁거나 탁하지 않은 수채화의 표현
영역을 보여준다.

과슈는 마르지 않은 상태에서 두껍게 칠할 수 있어서 유화
작업과 비슷하다. 묽게 희석할 수도 있는데 이때는 투명 수
채와 비슷하다. 투명 수채와 다른 점은 흰색을 섞어서 색을
밝게 한다는 점이다. 과슈의 질감을 이용해서 스컴블링, 뿌
리기, 스크래칭 등을 할 수 있다. 과슈에 풀을 첨가하면 입체
적인 효과를 얻을 수 있는데 빗이나 다른 도구를 이용하여
세부 묘사를 할 수 있다. 빨리 마르기 때문에 마스킹 작업을
하기에도 좋다.

담채 기법

물을 많이 섞으면 과슈로도 투명 수채처럼 부드럽고 은은한
색조를 표현할 수 있다. 이때는 흰색보다는 물을 사용하여
명도를 표현한다.

흰색 사용

투명 수채와 달리 과슈에서는 흰색을 사용하여 표현 효과를
높일 수 있다. 투명 수채에서는 여백으로 남겨두는 부분을
과슈에서는 흰색을 사용하여 하이라이트를 표현한다.

프랜시스 호지킨, 〈솔바(펨브룩셔의 어촌 마
을)〉, 1936, 버밍엄 미술관
과슈로 그릴 때는 흰색을 사용하여 하이라이트를
표현하기도 하고 은은한 분위기를 낼 수 있다.

임패스토
붓에 물감을 두껍게 묻혀 화면에 뚜렷하게 바른
다. 물감의 질감이 두드러져 보인다.

색을 계속 겹쳐 발라 밑의 색을 덮어 가릴 수 있
다. 이때 물감이 너무 묽으면 안 된다.

임패스토impasto

과슈 물감은 이중으로 두껍게 칠하여 미묘한 톤을 만들어낼
수 있다. 어두운색 위에 밝은색을 칠할 수도 있고 착색된 종
이에 사용하여 효과를 낼 수도 있다. 과슈를 두껍게 칠하면
유화 같은 기분도 낼 수 있다. 붓에 물감을 두껍게 묻혀서 표
면의 질감이 살아나게 칠한다.

번지기 기법wet in wet

아직 젖어 있는 색 위에 다른 색을 칠하면 퍼지면서 색이 섞
이는 효과를 낸다. 일반적인 붓질보다 부드러운 느낌이 난다.

빗으로 질감내기

과슈 물감에 풀이나 아라비아 검을 섞어 두껍게 바르고 나서
방향을 달리하여 빗으로 긋거나 이와 유사한 다른 도구로 물
감을 가로질러 그으면서 형태를 만든다. 그 위에 세부 묘사를
할 수도 있다.

번지기 기법
← 붓에 물감을 가득 묻힌 뒤 젖어 있는 색면 위에
 부채처럼 펼친다.
→ 젖은 종이 위에 물감을 떨어뜨려서 번지도록
 한다.

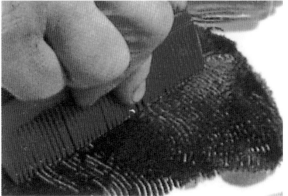

빗으로 질감내기
물감에 풀이나 아라비아 검을 섞어 두껍게 바른
다음 방향을 달리하며 빗으로 긋는다.

포스터poster라는 말은 기둥post에 붙였다는 뜻에서 비롯된 것이다. 프랑스의 화가 툴루즈 로트레크는 1898년 석판화 포스터를 발표한 이래 짧은 일생 동안 30여 점의 포스터 걸작을 남겼다. 이후 산업 사회가 발전함에 따라 포스터나 신문 광고, 상품 포장 및 공산품의 외관 등을 포함하는 상업 디자인이 막강한 영향력을 갖게 되면서 포스터컬러는 급진적으로 발전되었다.

포스터컬러 원래의 목적은 인쇄하기 전에 디자인 상태를 확인하고 전달하는 것이었다. 다분히 임시적인 것으로서 사용 목적이 장기 보존이 아니었던 만큼 유화나 수채화와 달리 내구성이 좋은 고급 안료를 사용하지 않았다. 포스터컬러의 미디엄인 아라비아 검은 유화의 기름이나 아크릴의 수지와 달리 내수성이 없고 내구성이 약하다. 과거에는 약 2개월 정도만 내광성이 있으면 충분하였는데, 근래 일러스트레이션이나 그래픽 디자인도 하나의 작품 영역으로 대두되면서 장기 보존을 요하는 경우가 많아지고 그에 따라 포스터컬러에도 내구성이 필요하게 되었다. 포스터컬러의 가장 중요한 요건으로는 밝고 정확한 색상과 은폐력, 그리고 내구성을 꼽는다.

포스터컬러는 유화나 아크릴같이 도막이 강한 물감이 아니다. 그러므로 포스터컬러 작품의 내구성을 위해서는 무엇보다 안료 자체의 변색, 퇴색이 적은 제품을 선택해야 한다.

알파 포스터컬러
병에 든 것과 튜브형이 있다.

포스터컬러에 필요한 화구

윈저 앤 뉴튼 디자이너스 과슈
튜브형, 케이크형

물감

서구에서는 포스터컬러보다 디자인(디자이너스) 과슈 또는 디자인 컬러라고 한다. 나라나 제조 회사마다 다른 명칭에 대해서도 이해하고 있어야 제품을 구입할 때 자신에게 맞는 것을 선택할 수 있다. 디자이너스 과슈는 과슈에 디자인적 요소를 보충한 물감이라는 뜻이다. 요즘은 포스터컬러를 튜브에 담아서 사용하기 편한 형태로 판매하기도 한다. 좋은 포스터컬러의 성질은 다음과 같이 정리할 수 있다.

• 불투명하고 은폐력과 접착력이 강해야 한다.
• 색상이 밝고 정확하며 광택이 없어야 한다.
• 입자가 세밀하여 고르고 매끈하게 칠해져야 한다.
• 건조된 후에도 칠할 때의 색상과 차이가 적어야 한다.
• 내광성이 있고 독성이 없어야 한다.

우리나라 최초의 전문가용 포스터컬러
Alpha No.700, 1969

우리나라 포스터컬러 생산의 역사

우리나라에서 포스터컬러가 생산된 것은 1960년대지만 제품이 별로 좋지 못하여 학생부터 전문가까지 일본의 포스터컬러를 많이 사용했다. 기본색 12색만 수입되어 중간색 포스터컬러의 필요성을 절감하던 중 1963년 알파색채에서 전문가용 포스터컬러의 연구 개발에 착수하여 1969년 우리나라 최초의 전문가용 포스터컬러 Alpha No.700을 개발했다. 그 후 국내 시장에서는 국산 포스터컬러가 일본 제품을 밀어내고 품질을 인정받기에 이르렀다. 우리나라 포스터컬러가 이렇게 발전하게 된 것은 우수한 안료를 사용하였기 때문이다. 서양에서는 약 100여 종의 색이 공급되며 국내 제품도 품질에 있어서 크게 뒤떨어지지 않는다. 이는 포스터컬러의 역사가 세계적으로 그리 오래되지 않았기 때문이기도 하다.

질감이 있는 종이에 드라이한 붓질을 하여 회화적 표현을 하고 있다.

용지

물을 잘 흡수하는 종이가 적당하며 일반 켄트지를 많이 쓴다. 아트지 같은 흡수성이 적은 종이를 쓰면 잘 건조되지 않고 건조 후에는 좋지 않은 광택이 난다. 그러나 수채화지처럼 올이 너무 굵거나 물을 너무 잘 흡수하여 번지는 종이도 좋지 않다.

붓

포스터컬러용 붓은 중간 정도의 탄력을 가진 것으로, 수채화용보다는 강하고 유화용보다는 부드러운 붓을 쓴다. 흰색 돈모 붓을 쓰면 색이 물드는 것을 눈으로 확인할 수 있어서 좋다.

팔레트

포스터컬러 용구들은 가끔 비눗물로 잘 씻어주어야 하기 때문에 금속제보다는 각지지 않은 플라스틱 제품이나 접시가 좋다. 수채화만큼 물을 많이 사용하지 않으므로 평면 아크릴 판이나 유리판을 많이 쓴다. 일회용 종이 팔레트는 유성이 아닌 것이 좋다. 유성은 물이 묻지 않고 뭉치고 굴러다녀서 색의 혼합이 자유롭지 못하다.

포스터컬러는 어떻게 보관해야 할까?

포스터컬러를 처음 샀을 때 병에 떠 있는 액체는 맹물이 아니고 포스터컬러의 미디엄이다. 장기 보존과 붓질에 좋으니 버리지 말고 잘 섞어 쓴다. 이 액체가 위에 있으면 물감이 굳지 않고 오래 쓸 수 있다.

　병에 오래 보관된 포스터컬러를 쓸 때는 병의 위와 아래의 색 차이가 나기 쉬우므로 나이프나 막대기로 완전히 저어 사용해야 한다. 색마다 안료 자체의 질량이 다르기 때문에 혼합색일 경우 분산을 잘해도 색이 분리되는 경우가 있다. 신경써서 고르게 섞어 쓰는 것이 좋다. 오래 두어도 분리되지 않는 제품 중에는 분산을 강화하는 첨가제를 많이 넣은 제품이 있는데 이것은 다른 문제들을 일으킬 수 있기 때문에 피하는 것이 좋다. 포스터컬러를 변화 없이 끝까지 잘 쓰기 위해서는 ① 쓰고 난 후에는 즉시 뚜껑을 닫아 두고 ② 쓰고 난 다음 오래 보관할 때는 알코올을 약간 부어두면 굳지 않고 썩지도 않는다. 물을 부어두는 사람이 있는데 부패하기 쉬우므로 피해야 한다. ③ 장기 보관시 미디엄(포스터컬러용 약물)을 첨가하면 더욱 좋다.

물통

수채 물통과 같은 것으로 준비하면 된다. 수지나 비닐로 된 것이 사용하기에 편하다. 포스터컬러는 먼저 사용한 색이 붓에 남아 있으면 다음에 사용하는 색이 깨끗하지 않으므로 잘 씻어주어야 한다. 물통에 플라스틱 채를 얹어 놓으면 붓을 씻기에 편리하며 크기가 큰 물통이 편리하다. 주방용 타월이나 수건도 붓을 깨끗이 하는 데 도움이 된다.

알파 전문가용 포스터컬러
전문가용에는 대개 아티스트라는
표기가 되어 있다.

전문가용과 학생용 포스터컬러는 어떻게 다른가?

전문가용이 누구에게나 다 좋은 것은 아니며 학생용이라고 무조건 싼 재료를 사용하는 것은 아니다. 용도와 사용자에 따라 특성이 다른 재료가 필요할 뿐이다.

학생용이든 전문가용이든 포스터컬러의 가장 중요한 요건은 정확한 색상이다. 미묘한 색상을 정확히 표현하고 전달하기 위해 자체의 색상이 정확하고 채도가 높으며 발색이 좋고 혼색할 때 되도록 색 이론에 부합하는 정확한 색이 나와야 한다. 포스터컬러는 물에 풀어지는 약한 도막을 갖는 물감이므로 내구성은 전적으로 안료에 달려 있다. 변색과 퇴색이 적은 고급 안료를 쓰지 않은 포스터컬러로는 작품 보전을 기대하기가 어렵다.

학생용은 무엇보다 독성이 없는 것이 중요하다. 외국에서는 독성 여부를 구별하여 생산하며 상품 표지에 무독성non toxic이라고 표시해야만 아동용으로 허용된다. 우리나라에서는 투명 수채화로 미술 교육을 시작하는 경우가 많은데 이것은 문제가 있다. 원래 초등 미술 교육은 색채 교육으로 시작해야 하는데 수채화로는 색채 교육을 제대로 할 수가 없기 때문이다. 외국의 유아 교육용 물감은 수채화처럼 보이나 자세히 보면 불투명opaque이라고 써 있는 게 대부분이다. 색채 교육을 위해서는 은폐력이 있고 정확하면서 맑은 색상의 포스터컬러를 사용하는 것이 좋다.

보조제 및 사용 기법

미디엄medium

포스터컬러의 성분은 안료와 미디엄(전색제)이다. 그중 미디엄은 대개 수용성 수지인 아라비아 검이 주성분이고 여기에 덱스트린, 글리세린과 그 밖의 여러 첨가제가 들어 있다. 순수 안료에 아라비아 검만을 혼합하여 직접 만들어 사용하는 사람도 있는데 그리 바람직한 일은 아니다. 여러 목적의 첨가제가 정량으로 포함된 시판품이 더욱 안정적이라고 볼 수 있다. 아라비아 검은 건조가 빠르므로 다른 첨가제로 건조 속도를 조절한다. 이때 각 색마다 첨가제를 달리 배합하여 최적의 상태로 제조해야 한다. 포스터컬러용 미디엄은 농도를 묽게 할 때나 굳은 물감을 녹일 때 필요하므로 준비해두는 것이 좋다.

픽서티브fixative

포스터컬러는 수용성이라 작품 제작이 끝난 후에도 물이 닿으면 얼룩이 생기며 건조한 상태에서 문질러도 묻어날 정도로 도막이 약하다. 과거에는 주로 인쇄를 위한 시안용으로 사용되었으므로 다른 재료보다 내구성이 약하다. 포트폴리오나 작품으로 장기 보존이 필요한 경우에는 픽서티브를 뿌려서 보관하는 것이 좋다. 픽서티브는 완전히 건조한 후에 사용한다.

포스터컬러의 광택에 대하여

포스터컬러는 광택이 있으면 제 기능을 다하지 못한다. 포스터컬러는 원래 인쇄를 전제로 한 디자인에 사용되는데 광택이 있으면 빛의 난반사가 일어나 정확한 색상을 구별하지 못하여 디자인과 실제 인쇄물의 색이 일치하기 힘들기 때문이다. 한때 유광 포스터컬러가 좋다고 선전하는 일도 있었는데 이는 원칙을 무시한 처사이다.

　　그러나 안료의 특성상 원래 광택이 있는 색도 있다. 프러시안 블루 같은 색은 안료 자체가 광택이 강하나 색상이 좋아서 오랫동안 써왔다. 안료 자체가 광택이 나는 경우 제작한 후에 포스터컬러용 매트 바니시를 뿌려서 광택을 없애주는 것이 좋다.

거품 반점이 생기는 경우와 대책

종이의 질감이 너무 거칠다던지 종이나 붓, 팔레트에 손이나 머리카락에서, 또는 다른 이유로 기름기가 묻으면 거품이 생기는 경우가 있다. 이를 방지하기 위해서는 사용 전에 손, 붓, 팔레트를 비눗물로 잘 씻고 깨끗이 하는 습관을 기르는 것이 중요하다. 물감에는 물을 너무 많이 섞지 않아야 하며 일정한 농도로 사용하는 것이 좋다.

포스터컬러를 얼룩 없이 칠하려면?

포스터컬러를 사용할 때 넓은 면적에 칠한 색에 얼룩이 생겨 고심한 경험이 있을 것이다. 포스터컬러에 사용된 안료에 따라 어쩔 수 없이 얼룩이 생기는 색상이 있는데 이를 피하려고 보조제를 너무 많이 첨가한 제품을 사용하면 정확한 색이 나오지 않는다. 그러므로 색이 정확한 물감을 선택해서 주의를 기울여 얼룩 없이 칠하는 것이 더 효과적이다.

① 종이는 물을 적당히 흡수하는 것을 선택한다. 붓도 물을 잘 흡수하고 탄력이 적당한 것으로 선택한다. 붓, 팔레트는 비누로 잘 씻어 깨끗한 상태에서 사용한다.

② 붓에 물감을 너무 많이 묻히지 말고, 팔레트에서 갤 때는 기포가 생기지 않게 천천히 섞는다. 붓질은 한 방향, 같은 속도로 칠한다. 겹칠하는 경우는 반드시 밑색이 마른 후에 칠해야 한다.

③ 얼룩이 심한 색에는 비눗물을 약간 섞어 쓰면 얼룩이 덜 진다. 그러나 처음부터 계면 활성제(비누의 주성분)가 다량 들어간 제품은 작품의 내구성을 해치므로 조심해야 한다.

④ 얼룩이 잘 지는 색(예를 들면 비리디언)에 흰색을 아주 조금 섞으면 얼룩을 줄일 수 있다. 은폐력도 높여주므로 좋은 방법이지만 색상의 정확도가 떨어지므로 조심해야 한다. 시중의 제품 중에는 처음부터 흰색을 약간 첨가한 것이 있다. 이런 것은 단색으로 사용할 때는 잘 구별되지 않지만 혼색시 정확한 색이 안 나오고 발색이 좋지 못하므로 시험해 봐야 한다.

색마다 얼룩의 정도가 다르므로 색에 따른 감각을 익혀두어야 한다.

포스터컬러의 흰색 사용

흰색은 포스터컬러에서 가장 중요하고 많이 사용되는 색이다. 1750년대까지는 주로 실버 화이트를 사용하였는데 혼합에 문제가 있어서 징크 화이트가 개발되었다. 1834년 영국의 윈저 앤 뉴튼 사가 처음 수용성 물감으로 개발하여 오늘날 포스터컬러로까지 발전했다. 징크 화이트를 좀 더 발전시킨 것이 현재 널리 사용되는 차이니즈 화이트다. 아연화가 주원료인 징크 화이트는 얼룩이 쉽게 지고 불투명 기법이 잘 표현되지 않기 때문에 지금은 티타늄 화이트로 많이 바뀌었다.

피복력 실험
흰색을 다른 색 위에 겹칠했을 때 위와 같이 밑색을 완전히 가려야 한다.

포스터컬러에 흰색과 검은색을 섞었을 때의 색채의 변화. 학생 작품
포스터컬러는 물보다 흰색이나 검은색을 사용하여 명암을 조절한다.

＋＋흰색　　＋흰색　　순색　　＋검정

4장 유화

앙리 모레, 〈베롱 강, 피니스테르〉 연도 미상, 캔버스에 유채, 60×58cm, 개인 소장

Oil Painting

유화가 개발되기 전에는 주로 프레스코나 템페라로 그림을 그렸다. 과거에도 안료에 기름을 섞어 쓰는 경우가 있었지만, 유화가 본격적으로 시작된 것은 15세기경 플랑드르의 화가 얀 반 에이크에 의해서라고 전해진다. 반 에이크는 프레스코와 템페라의 문제점을 보완하기 위한 실험을 하는 중에 오늘날의 유화와 같이 안료에 테레빈의 일종인 브루게스 화이트 바니시를 아마인유와 섞어서 쓰면 물감을 다루기 쉽고 바니시의 양에 따라 건조 속도를 조절할 수 있다는 사실을 알게 되었다. 그가 발전시킨 유화는 색채의 투명도가 우수하고 화면의 건조가 빠르다는 이점이 있었다. 그 후 발전을 거듭하여 오늘날의 유화에 이르게 되었다.

옛날에는 유화 물감을 사용할 때 화가가 직접 안료를 개서 소의 방광이나 가죽 주머니에 보존하여 사용하였으나, 1824년 주석 튜브를 발명한 영국의 뉴튼이 안료 기술자인 윈저와 손잡고 휴대하기 편리한 튜브형 유화 물감을 생산하기 시작했다. 제품화된 물감 생산과 더불어 보다 새롭고 다양한 유화 기법들이 개발되면서 유화의 영역도 더욱 확장되었다. 그러나 유화 물감은 고도의 기술과 지식을 요하는 재료인 만큼 재료의 한계와 사용법에 대한 주의가 필요하다.

유화의 특성

유화의 창시자로 알려져 있는 얀 반 에이크의
〈아르놀피니의 약혼〉, 1434
정교한 표현과 선명한 색감으로 유명하다.

광택

유화 물감은 공기와 접촉하면 굳어지는 식물성 기름에 안료를 섞어 만든 것으로 다른 수용성 물감에 비해 깊고 은은한 광택을 낸다. 이 광택이 유화의 가장 우수한 특징으로, 깊이 있는 톤을 표현하는 것이 가능하다.

내구성

유화 물감은 증발에 의해 마르는 것이 아니라 산화 반응에 의해 굳어지는 것이기 때문에 견고한 도막이 형성된다. 유화는 특성상 오랜 기간 견딜 수 있지만 내구성을 유지하기 위해서는 각 재료에 대한 올바른 이해가 필요하다. 특히 기름의 산화 작용에 따라 각종 화학 변화가 일어날 수 있기 때문에 재료에 대한 지식이 더욱 중요하다.

프레스코란?

유화가 개발되기 이전의 주요 회화 재료였던 프레스코는 '신선한a fresco'이라는 이탈리아어에서 온 명칭이다. 아직 젖어 있는 신선한 석회벽 위에 그리는 기법으로, 수채 물감과 같은 안료를 젖은 석회에 스며들게 해 건조 후에 정착되게 하는 것이다.

마른a seco 벽에 그린 그림과 달리 물감이 벗겨져 나가는 일이 없으며 고쳐 그릴 때는 층을 긁어내고 다시 발라야 한다. 따라서 지금 남아 있는 명작들 중에는 캔버스가 아니라 벽이나 천장에 그려진 프레스코 벽화가 많다. 레오나르도 다빈치의 〈최후의 만찬〉과 미켈란젤로의 시스티나 성당 천장화가 대표적인 작품이다. 이 기법은 1300년경 조토의 시대에 이루어져 르네상스, 바로크 시대에 널리 사용되었다. 프레스코화는 실내뿐만 아니라 옥외에도 그릴 수 있다. 프레스코화를 그리는 방법은 단순하지만 많은 시간이 필요한데 회반죽의 석회 성분을 준비하는 데만 2년 이상이 걸린다.

조토, 〈그리스도를 애도함〉, 1303~1310,
프레스코

입체감

유화 물감은 굳기까지 어느 정도 시간이 걸리기 때문에 물감이 마르기 전에 수정이 가능하다. 또 두껍게 덧칠할 수 있어 입체감이 잘 나타난다. 기름을 많이 섞지 않으면 점도가 높아지기 때문에 붓의 터치가 그대로 살아 있게 된다.

장점과 단점

유화 물감은 깊고 은은한 색과 광택, 내구성 등으로 인해 오랫동안 많은 사랑을 받아 왔다. 또한 발색이 좋고 잘못된 부분을 수정하기 쉽다는 장점이 있다. 반면에 다른 종류의 물감에 비해 건조 속도가 느려서 제작 시간이 오래 걸리고 단번에 완성시키지 못한다는 단점이 있다. 이러한 문제를 해결한 아크릴 컬러가 개발되어 많은 사랑을 받고 있지만 그럼에도 유화 물감이 가진 깊은 색채의 매력으로 인해 유화 물감 사용이 다시 늘어나고 있는 추세다. 유화 물감은 용해성이 큰 기름을 미디엄으로 사용하기 때문에 각 색상에 따른 화학적 변화의 요인이 많아서 취급에 주의가 필요하다.

유화를 좀 더 빨리 말릴 수는 없을까?

두 가지 방법이 있다. 첫 번째는 건조 촉진제 시카티프를 쓰는 것이다. 시카티프를 건성유인 아마인유나 포피유, 호두유에 혼합하여 사용해도 되고 팔레트 위에서 물감과 직접 혼합하여 칠해도 된다. 사용량은 유화 물감 한 스푼에 시카티프 한두 방울 정도면 충분하다. 시카티프는 소량을 사용하여야 하며 많이 쓰면 도리어 그림에 해가 된다. 유화 물감의 건성유와 시카티프의 건조가 고르지 않아 균열이 일어나기도 한다.

두 번째는 윈저 앤 뉴튼 사의 리퀸이나 알파색채의 래피드같은 특수 속건성 미디엄을 쓰는 것이다. 이 미디엄을 유화 물감과 혼합해서 사용하면 약 여섯 시간 정도면 건조되며 그 위에 다른 색을 칠해도 된다.

유화에 필요한 화구

물감

유화 물감은 보통 튜브형을 많이 사용한다. 현재 시판되는 색의 수는 제조 회사에 따라 다르지만 중요한 것만도 50~60종이고 모두 100종 이상은 된다. 그러나 모든 색을 다 갖출 필요는 없으며 약 10종에서 많게는 22~25종이면 된다. 20색 정도를 가지고 있으면 원하는 색을 혼합하여 40~60종의 색을 만들 수 있기 때문에 처음 구입할 때는 세트로 구입하고 차차 필요한 색을 늘려가는 것이 경제적이다.

튜브의 크기는 현재 시판되고 있는 것으로 6호(20ml), 9호(40ml), 10호(50ml), 20호(110ml), 30호(170ml) 등이 있으며 세트 물감에 들어 있는 흰색은 다른 물감보다 큰 경우가 많다. 특별히 많은 양의 색이 필요할 때는 깡통에 든 물감이 경제적이다. 튜브형보다 값이 싸지만 남은 물감을 보관하는 데는 각별한 주의가 필요하다.

튜브 밖으로 흐른 유화 물감의 기름은 어떻게 하나?

제조 시일이 좀 지나 튜브 기름이 새어 나왔거나 튜브를 짜면 기름이 먼저 나오는 경우가 흔히 있다.

튜브에 든 유화 물감은 시일이 좀 지난 것이 좋은데, 그 이유는 튜브 안에서 각 성분들이 숙성되어 안정되기 때문이다. 유화 물감은 포도주처럼 그늘에서 오랫동안 저장한 것이 좋다. 물감이 튜브 속에서 오래 있게 되면, 어떤 안료는 기름을 흡수하고 어떤 안료는 머금고 있던 기름을 배출해내기도 한다. 이 또한 안료마다 차이가 있으므로 공기나 습기에 민감한 안료는 오래 보호하기 위해 여분의 기름을 넣어 제조하게 된다. 그래야 튜브 속에 든 물감을 오래 보관할 수 있고, 튜브 안에서 물감의 성분이 충분히 안정되기 때문이다. 그러니 유화 물감의 기름은 크게 걱정하지 말고 신문지로 기름을 스미게 하여 닦아 내고 나이프로 잘 개어서 사용하면 된다.

오일바 12색 세트
수채화용 종이 위에도 사용할 수 있으며 건조가 빠르다.

오일 바oil bar는 건조가 느린 튜브형 물감의 단점을 보완한 물감이다. 파스텔처럼 막대 형태로 되어 있어 붓, 나이프를 사용하지 않고 캔버스에 그대로 사용할 수 있어 간편하면서 독특한 효과도 낼 수 있다. 제조 회사에 따라 오일 스틱이라고도 한다.

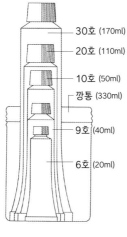

30호 (170ml)
20호 (110ml)
10호 (50ml)
깡통 (330ml)
9호 (40ml)
6호 (20ml)

튜브의 규격 사이즈

깡통에 남아 있는 유화 물감은 어떻게 보관해야 할까?

사람에 따라 유독 많이 쓰는 색이나 바탕칠용 물감은 깡통에 든 것을 구입하는 것이 경제적이다. 그러나 깡통에 든 물감은 튜브보다 공기와 접촉하는 면이 넓기 때문에 쓰고 남은 물감을 못 쓰게 되기가 쉽다. 공기가 물감 속으로 들어가지 못하도록 남은 물감을 기름종이나 비닐 등으로 잘 덮어두어야 한다. 이렇게 보관한 후에도 다시 사용할 때에는 윗부분의 물감은 걷어 버리고 써야 한다. 간혹 깡통에 남은 물감의 건조를 막기 위해 남은 물감 위에 물을 부어두는 경우가 있는데 매우 위험한 방법이다. 물이 유화 물감에 침투하면 그림이 후에 잘 떨어지고 균열이 가게 되므로 유화 물감에 물을 섞는 것은 절대 피해야 한다.

각종 캔버스와 화포
캔버스 틀에 매인 것을 사용하거나
규격 외의 사이즈를 원할 때는 롤을 구매하여
잘라서 사용할 수도 있다.

호수	F	P	M
0	18×14		
1	22×16	22×14	22×12
2	24×19	24×16	24×14
3	27×22	27×19	27×16
4	33×24	33×22	33×19
5	35×27	35×24	35×22
6	41×33	41×27	41×24
8	46×38	46×33	46×27
10	55×46	55×41	55×33
12	61×50	61×46	61×41
15	65×54	65×50	65×46
20	73×60	73×54	73×50
25	81×65	81×60	81×54
30	92×73	92×65	92×60
40	100×81	100×73	100×65
50	116×91	116×81	116×73
60	130×97	130×89	130×81
80	146×112	146×97	146×89
100	162×130	162×112	162×97
120	195×130	195×112	195×97
200	259×194	259×182	259×162

캔버스 틀의 국제 공통 규격 (단위:cm)

캔버스 canvas

캔버스를 사용하기 이전에는 주로 나무 패널에 그림을 그렸다. 반 에이크 형제가 나무 위에 화포를 붙이고 그 위에 백묵이나 석고를 칠해 화면을 고르게 한 후 그림을 그린 것이 캔버스의 시초가 되었다. 그 후 계속 발전하여 현재의 캔버스가 되었는데 마포에 아교를 칠하고 그 위에 캔버스 화이트를 칠한 것이다.

캔버스의 크기는 호수로 나타내는데 0호부터 시작하며 숫자가 클수록 크기도 크다. 가로 폭의 비율에 따라 F형, P형, M형이 있다. 이 중 F형은 폭이 가장 넓은 것으로 주로 인물화용으로 쓴다. P형은 F형보다 폭이 조금 좁은 것으로 풍경화용, M형은 폭이 가장 좁은 것으로 바다 풍경을 그리는 데 적합한 것으로 알려져 있으나 굳이 소재에 얽매일 필요는 없다. 그 밖에 S형은 정사각형으로, 다른 규격에 비해 그림이 커보이기 때문에 공모전 등에 사용해 보는 것도 좋다. F형이 가장 일반적으로 사용되고 있으며 P형, M형 등은 캔버스나 액자를 특별 주문해야 하는 경우도 있다. 타원형이나 원형의 변형 캔버스도 있다.

유화 작품을 말아두는 것은 괜찮을까?

유화 작품을 옮기거나 먼 곳으로 스케치 여행을 갔다가 그림이 덜 마른 상태로 돌아와야 할 경우, 작품이 크면 말아서 움직이는 편이 편리하다. 그러나 캔버스를 마는 것은 작품의 보존에 좋지 않다. 피카소는 절대로 그림을 말지 않는 화가로 유명하다. 피치 못한 사정으로 말아야 한다면 그림이 바깥으로 오게 하여 최대한 크게 마는 것이 좋다.

가는 목

세밀한 묘사나 화면이 매끈한 작품을 할 때 좋다.
돈모 붓의 터치가 잘 살아난다.

중간 목

가장 일반적으로 사용되는 것이다. 물감이 잘 부
착되고 물감을 칠하면 바탕의 결이 그다지 드러
나지 않는다. 초보자가 사용하기에 좋다.

거친 목

중간 목의 배 정도로 거친 결이다. 물감을 칠하게
되면 캔버스의 결이 효과적인 터치를 남겨 놓는
다.

화포는 올이 거친 것, 중간 것, 가는 것 등이 있다. 물감을
두껍게 칠할 때는 물감이 잘 칠해지는 거친 올이 적당하고
엷게 칠할 때는 가는 올이 적당하다. 대체로 인물화 등 매끈
한 질감을 표현하기 위해서는 가는 올이 좋고 풍경화 등에
는 거친 올을 사용한다. 유성이 너무 강하거나 흡수성이 강
해도 좋지 않고 일반 수성 페인트를 칠한 캔버스도 좋지 않
다. 목면 캔버스는 늘어나기 때문에 좋지 않다. 엉성하게 짠
캔버스도 안 좋은데 팽팽하게 당겨도 자꾸 늘어나서 화면에
균열이 생기기 때문이다.

유화에 사용되는 가장 일반적인 바닥재는 캔버스지만 나
무 판, 하드보드, 마분지, 금속판 등 어떤 것이라도 초벌 칠
하여서 사용할 수 있다.

이미 그린 캔버스를 재생해서 쓰는 방법

유화를 그리다 보면 그림이 마음에 들지 않아 그 위에 다른 그
림을 그리고 싶은 경우가 있다. 그렇게 하려면 먼저 원래의 바
탕을 깨끗이 제거해야 한다. 우선 먼지나 티끌을 헝겊으로 닦
은 후 울퉁불퉁해진 캔버스 표면의 물감을 페인팅 나이프나
팔레트 나이프로 떼어낸 다음 옐로 미들이나 젯소 등 무난한
색으로 밑칠을 한다. 밑칠은 페인팅 나이프나 큰 붓으로 구석
구석 균일하게, 그러나 필요 이상으로 두껍게 되지 않도록 주
의한다. 이때 페인팅 나이프나 붓 자국이 남지 않도록 조심하
고 캔버스의 모서리면까지 칠하는 것을 잊지 말아야 한다.

그러나 새 캔버스보다 그림의 부착력이 떨어지기 때문에 가
능하면 새 그림은 새 캔버스에 그리고 한번 시작한 작품은 끝
까지 완성하는 습관을 가지는 것이 좋다. 또한 캔버스가 늘어
졌다고 해서 캔버스 뒷면에 물을 뿌려 팽팽하게 만들려고 해
서는 안 된다. 당장은 팽팽해서 좋은 듯하지만 유화 물감과 수
분의 반발작용 때문에 물감의 부착력이 떨어져 물감이 떨어져
나가기 쉽다. 그림을 그리는 데 드는 노력과 다른 경비를 생각
한다면 잘못된 캔버스는 과감하게 버리는 것이 경제적이다.

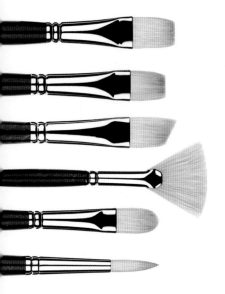

위에서부터 평붓, 브라이트, 앵글 브라이트,
팬 붓, 필버트, 둥근 붓

붓

유화용 붓은 수채화용 붓에 비해 손잡이가 길고, 붓 끝의 탄력이 강하며 붓의 허리 부분이 단단하다. 수채화와는 다른, 강력한 선과 중후한 표현을 하기 위해서이다. 유화용 붓은 기름에 의해 털이 빠지거나 굽으며, 털의 각도가 잘못되는 경우도 있고, 털이 거꾸로 되는 수도 있으니 사용과 관리에 각별한 주의가 필요하다.

붓의 크기는 0호에서 24호까지 있으며 숫자가 클수록 크기도 크다. 붓의 형태는 평붓, 둥근 붓(라운드), 팬 붓(선필) 등 여러 가지가 있다. 또 붓의 털 끝이 긴 것, 중간 것, 짧은 것 등의 종류도 있다. 유화용 평붓은 힘이 강하고 직선이나 넓은 화면을 칠할 때 쓰인다. 평붓에 비해 끝이 둥글고 부드러운 둥근 붓은 곡선 부분을 나타낼 때 사용하며 형태를 확실히 나타내고 싶지 않은 부분을 마무리할 때 적합하다. 부채꼴의 팬 붓은 농염 효과(그러데이션)를 내는 데 사용한다. 대평붓은 큰 화면이나 바탕칠을 할 때 사용한다.

붓은 돈모, 황모, 우이모, 담비(초모, sable), 너구리, 백고양이(백규), 말, 사슴 등의 털로 만들며 최근에는 나일론 붓도 많이 쓴다. 돈모 붓은 가장 많이 이용되는 붓으로 탄력이 있으며 물감을 넓은 부분에 두껍게 칠하는 데 좋다. 세부 작업에는 붓 끝이 뾰족한 담비털이 좋다. 수채화는 두세 자루 혹은 최소 한 자루의 붓으로도 충분하지만 유화를 그릴 때는 최소한 열 자루 이상은 준비해야 한다. 유화 붓은 닦기 힘들며, 한 자루 붓으로 여러 색상에 사용하면 색이 탁해지기 때문이다.

유화용 붓으로 돈모가 사용되는 이유

유화 물감은 수채 물감에 비해 점도가 강하고 물감 자체도 무거우므로 돈모처럼 단단하고 힘이 있는 털로 만든 붓을 사용하는 것이 좋다. 돈모 붓은 팔레트에서 물감을 개서 캔버스에 옮겨 칠하기에 편하고, 강한 터치나 두꺼운 색칠이 필요한 경우에도 좋다. 강한 털로 된 붓은 짧은 터치를 반복할 때 좋다.

↑↑ 각종 클리너

↑ 붓 손질법
손바닥 위에 클리너를 덜어서 붓을 문지른 다음 찬물로 헹군다. 붓의 형태를 잘 잡아 붓 통에 세워서 말린다.

붓을 오래 사용하기 위한 습관

붓을 사용하는 습관을 잘 들이면 붓을 오래 쓸 수 있다. 잘 관리한 붓은 새 붓보다 더 능률적이다. 붓은 한쪽만 닳지 않도록 사용하는 요령이 필요하며 붓을 쓰고 난 후 뒤처리를 잘해야 한다. 특히 세이블 붓은 철저한 관리가 필요하다. 나일론 붓은 탄력성이 좋고 가격도 싸서 좋지만 털 끝이 휘어지지 않도록 가지런하게 보관해야 한다. 붓에 물감이 조금이라도 남아 있으면 점점 축적되어 붓의 중심까지 물감이 침범하기 때문에 탄력을 잃어 못 쓰게 된다.

붓을 손질하기 위해서는 붓 닦는 그릇과 브러시 클리너 brush cleaner가 필요하다. 먼저 붓에 묻은 물감을 브러시 클리너로 닦아낸 다음 붓 끝에 묻어 있는 브러시 클리너를 헝겊이나 신문지로 잘 닦아 깨끗이 제거한다. 브러시 클리너가 남아 있는 상태에서 다시 사용하면 물감 혼합에 방해가 되므로 주의해야 한다. 앞서 사용한 색과 다음 사용할 색이 같으면 붓 닦는 그릇에 씻지 않고 붓 끝에 휘발성 기름을 묻혀 헝겊이나 신문지로 닦는다. 이를 두세 번 반복하면 브러시 클리너를 사용하지 않고 붓을 닦아 사용할 수 있다. 붓을 닦을 때 너무 세게 닦으면 붓 털이 빠지므로 헝겊에 싸서 누르거나 신문지로 살살 누르는 정도가 적당하다. 또는 따뜻한 비눗물로 붓 털을 손끝으로 문질러 기름을 제거하기도 한다. 이 작업을 두세 번 반복한 후 잘 헹구어 비눗물을 없애고 물기를 닦아 붓 통에 세워서 건조시킨다.

팔레트

유화용 팔레트는 수채화와 달리 마호가니, 벗나무 등의 목재에 기름을 칠하여 사용한다. 팔레트는 실내용과 실외용이 있으며 실내용은 큼직한 원형이 일반적이고 야외용은 화구박스에 넣어서 옮기기 쉽도록 반을 접을 수 있게 되어 있다.

최근에는 종이로 된 팔레트도 시판되고 있는데 오래 사용할 수는 없으나 처리가 간편하다는 장점이 있다. 실내에서 제작할 때는 꼭 팔레트가 아니더라도 주위에 있는 유리판이나 표면이 도장된 합판을 사용해도 괜찮다. 다만 흰색이나 무색이어야 색을 사용하면서 착오가 생기지 않는다.

1. 베니어판 팔레트 2. 멜라닌 팔레트
3. 일회용 팔레트 4. 마호가니 팔레트

팔레트의 비밀

팔레트는 단순히 판에 구멍을 뚫어놓은 것이라고 생각하기 쉬우나 의외의 부분에 세심한 배려가 되어 있다. 특히 전문가용 대형 팔레트는 전체가 적자색으로 되어 있고 오른쪽을 파내어 무게의 균형을 맞췄으며 무게 중심이 손잡이 구멍 부근에 오게 해서 장시간 제작해도 피곤하지 않게 배려했다. 유화용 팔레트의 색이 다갈색인 것은 옛날에는 유화를 갈색 바탕 위에 그렸기 때문이다. 그러나 현대에는 대부분 흰색 캔버스에 그리므로 색을 제대로 조절하기 위해서는 흰색 팔레트가 좋다.

나이프

나이프에는 팔레트 나이프와 페인팅 나이프 두 가지가 있다. 팔레트 나이프는 팔레트 위에서 물감을 배합하거나 딱딱한 물감을 처리하는 데 사용한다. 이럴 때 페인팅 나이프를 쓰면 나이프의 끝이 손상되므로 주의해야 한다. 팔레트 나이프는 대개 스테인리스 스틸로 만든다.

고급 페인팅 나이프는 날이 얇고 섬세하며 팔레트 나이프에 비해 손잡이가 길다. 대개 손으로 만든 것으로, 나이프의 날부터 칼자루까지 한몸으로 되어 있는 것이 좋다.

나이프를 오래 사용하면 나이프 끝이 예리해져서 사용 도중 캔버스에 상처를 내거나 손을 베일 수도 있다. 그러므로 나이프의 칼끝을 사포 등으로 문질러서 날카로운 정도를 조절하고 녹슬지 않도록 기름을 묻혀 두어야 한다.

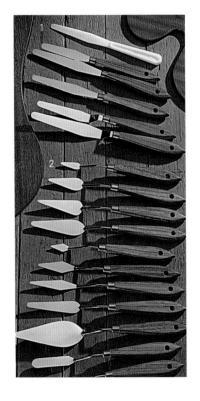

1. 팔레트 나이프
 물감을 섞거나 갤 때 사용한다.
2. 페인팅 나이프
 물감을 칠하거나 쌓아올릴 때 사용한다.

페인팅 나이프로 문지르기

페인팅 나이프의 모서리를 이용한 선 표현

기름통

유화를 그릴 때는 용해유를 사용해야 하므로 이를 덜어서 쓰는 기름통이 필요하다. 팔레트를 기울여도 잘 쏟아지지 않게 입구가 좁고 몸통이 넓은 것이 일반적이다. 팔레트 가장자리에 끼워 사용하게 클립이 부착되어 있는 것도 있다. 휘발성유(테레빈)용과 건성유(아마인유)용이 분리된 두 칸짜리와 이를 혼합해서 사용하는 한 칸짜리가 있다. 기름통에 덜어서 사용했던 기름은 사용 후에 버리는 것이 좋다. 사용하다 남은 기름을 다시 사용하면 물감의 색이 탁해지므로, 사용할 때마다 필요한 양을 덜어서 사용하고 사용 후에는 반드시 기름통을 깨끗하게 해두어야 한다. 기름통은 금속이나 수지로 만든다.

금속 기름통과 플라스틱 기름통

항아리형 기름통
몸통이 넓고 입구가 좁아 기름이 잘 넘치지 않기 때문에 팔레트에 끼워서 사용할 때 좋다.

기름통 사용법
기름을 넣을 때는 팔레트를 움직여도 쏟아지지 않게 반 정도만 넣어서 사용하는 것이 안전하다.

유화의 주요 기법

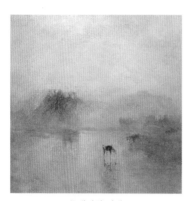

글레이징 기법

임패스토 기법

스크래칭 기법

글레이징glazing

글레이징이란 유화 물감을 투명하게 희석시켜서 특정 부분을 투명하게 빛나게 하고 입체적으로 표현하는 기법이다. 이를 위해 물감에 아마인유를 많이 섞어서 쓰며 특정한 미디엄을 사용하기도 한다.

　글레이징 기법의 특징은 필요한 색조를 얻을 때까지 여러 색을 반복적으로 칠할 수 있다는 점이다. 글레이징 기법으로 선명한 효과를 내기 위해서는 옅은 색을 밑에 칠하고 짙은 색을 덧칠한다. 글레이징 미디엄을 혼합한 물감을 바탕색이 덜 말랐을 때 덧칠하면 효과가 감소되므로 완전히 마른 후에 덧칠해야 한다. 글레이징 효과를 크게 하려면 밑색은 페트롤로 묽게 하고 뒤로 갈수록 글레이징 미디엄이나 아마인유의 함량을 늘이는 것이 좋다.

임패스토impasto

임패스토란 물감을 두껍게 칠해서 질감을 표현하고 입체적인 효과를 내는 기법을 말한다. 물감을 두껍게 칠해 부분적으로 입체감을 내기도 하지만 거칠고 두꺼운 터치를 사용하여 강한 질감 효과를 내기도 한다. 반 고흐는 임패스토 기법으로 자신의 감정을 강렬하게 표현했다. 아마인유를 많이 써서 두께감을 내면 균열과 변색의 위험이 있으므로 매스틱 미디엄 등의 수지가 포함된 미디엄을 섞어 쓰는 것이 좋다. 붓으로 점을 찍어 물감을 쌓아가는 방법이 있고 나이프로 물감을 층지게 펴발라 넓고 두꺼운 질감을 표현하는 방법도 있다.

스크래칭scratching

물감을 두껍게 겹쳐 바르고 아직 젖어 있을 때 막대기나 나이프 끝으로 드로잉하듯이 물감을 긁어내면 신비한 효과를 얻을 수 있다.

프로타주 기법

프로타주frottage

프로타주라는 말은 불어의 '문지르다frotter'에서 유래했다. 이 기법은 아직 마르지 않은 색 위를 문질러 질감을 주는 것으로 젖은 물감을 이용한 기법의 하나다. 마르지 않은 물감 위에 평평하거나 구겨진 종이를 덮고 가볍게 누르거나 손끝으로 종이를 문지른 뒤 종이를 벗겨낸다. 그러면 종이에 물감이 묻어 나오면서 재미있는 질감이 형성된다.

스컴블링scumbling

스컴블링은 밑에 있는 물감이 들여다보이도록 어둡고 불투명한 색 위에 불투명한 색을 바르는 것이다. 물감을 뻑뻑하게 묻힌 붓을 납작하게 눌러 둥글리거나 살살 칠하거나 점묘하거나 줄을 그어 표현한다. 붓 이외에도 손이나 헝겊의 모서리를 이용하여 표현할 수도 있다.

드라이 브러싱dry brushing

마른 붓에 농도 짙은 물감을 소량 묻혀 바탕색 위에 가볍게 문지르는 방법이다.

스컴블링 기법

드라이 브러싱 기법

보조제 및 사용 기법

유화 물감에 사용되는 보조제는 대부분 기름으로 크게 용해유와 미디엄, 바니시로 나눌 수 있다. 사용법과 효과, 보조제가 일으키는 화학 작용은 매우 다양해서 어느 경우에 어떤 보조제를 어떻게 사용해야 하는지가 유화의 제작과 보존에 큰 영향을 미친다.

시판되고 있는 물감은 안료에 미디엄을 섞어서 만든 것인데 이 경우 미디엄은 전색제 또는 바인더라고 한다. 여기서 말하는 보조제는 전색제와 같은 성분이나 그림을 그릴 때 물감에 섞어서 사용하는 것이므로 구분하여 설명하고자 한다.

바니시는 그림이 완성된 후에 화면을 보호하거나 특정한 효과를 위해 사용하는 용제, 즉 후처리제이다. 그림의 수정과 보호 등 용도에 맞게 적절하게 사용하면 보다 효과적으로 작업을 마무리할 수 있다.

용해유

물감을 갤 때 쓰는 용해유溶解油는 크게 휘발성유와 건성유로 나눌 수 있다. 대강의 구조나 형태를 잡는 밑그림을 그릴 때 휘발성유로 물감을 묽게 하여 사용하면 건조도 빠르고 편리하다. 용도에 따라 쓰이는 기름이 각각 다르므로 잘 알아두어야 한다.

휘발성유

말 그대로 휘발하면서 마르는 오일로 테레빈과 페트롤이 대표적이다. 주로 붓질을 부드럽게 하기 위해 물감을 묽게 하는 데 사용한다. 휘발성유는 건조가 빠르고 유동성이 좋아 쓰기 편하지만 유화의 광택을 죽이는 경향이 있으므로 옅은 밑그림을 그릴 때와 그림의 시작 단계에서만 사용하며 작품 제작 중에는 쓰지 않는 것이 좋다. 필요할 때는 건성유와 혼합하여 쓰는 것을 추천한다.

유화용 보조제의 특성 비교

사용 시기	종류와 용도			이름	주요 특징
제작 중 물감에 혼합하여 사용	용해유	물감을 묽게 희석	휘발성 용해유	테레빈	유동성. 수지 찌꺼기 남아 광택 약화. 햇빛에 적색화. 균열 위험
				페트롤	햇빛과 공기에 변색 없음. 건조 빠름. 부착력 약한 편
			식물성 건성유	아마인유	광택. 유동성. 황변하므로 옅은 색에 쓰지말 것
				포피유	변색 없이 투명함. 옅은 색에 좋음. 건조 느림
			혼합 용해유	페인팅	페트롤에 아마인유나 포피유 혼합. 범용
	미디엄	광택 및 점도 조절		페인팅	유동성. 세밀화에 적당. 붓 자국 살리고 글레이징 기법
				다마르	투명하고 부드러운 광택. 건조 느림. 글레이징 기법
				젤	투명한 광택. 틱소트로픽성. 건조 빠름
				왁스	탄력성. 부드러운 광택. 건조 균일. 글레이징 기법
				오팔	중간 광택. 건조 느림
				매스틱	입체적. 균열 없음. 깊은 광택. 임패스토. 텍스처 기법
		건조 촉진		시카티프	건조 촉진. 균열 위험. 소량 사용
				리퀸	건조 촉진. 균열 없음. 야외 사용에 적합
		변성용		템페라	템페라화. 내수성 수채화풍 가능
		바탕칠		젯소	바탕칠 전용 흰색. 아크릴·유화용. 1시간 내 건조
완성 뒤 후처리용	바니시	화면 보호 및 광택 조절		픽처	그림 완성 6개월 후 사용. 노화 방지. 견고
				다마르	건조 느림. 많이 쓰면 흑변. 습한 기후에 부적합
				매스틱	입체적. 투명한 광택. 천천히 갈색화
				크리스탈	투명한 광택. 견고한 도막. 완전 건조 후 사용
				왁스	부드러운 광택. 문지르면 부분 광택 효과. 데워서 사용
				코팔	견고한 도막. 습기에 강함. 내구성
		수정용		수정	수정. 덧칠. 화면 흠 없애기. 건조 빠름
	용제	용해제		클리너	화면. 붓. 팔레트의 굳은 물감 제거

테레빈turpentine, terebenthine

테레빈은 송진에서 뽑은 수지를 증류하여 만든 식물성 기름으로 그림이 마르고
나면 끈적거리는 수지 찌꺼기로 인하여 윤기 없이 탁하고 견고성도 좋지 않다.
그래서 광택 있는 화면을 좋아하는 서구에서는 테레빈을 잘 사용하지 않는다.
공기나 햇빛에 의한 산화도 잘 일어난다. 직사광선을 받으면 굳으면서 적색으로
변하므로 테레빈이 포함된 물감은 뚜껑을 잘 닫아서 그늘에서 보관해야 한다.
많이 사용하면 화면에 균열이 생기기도 한다.

각종 건성유(아마인유와 포피유)

페트롤petrol

페트롤은 인화성이 강한 순수 광물성 용제로 테레빈에 비해 마른 후의 찌꺼기는 적으나 침수력이 크고 부착력이 약하므로 그림의 내구성을 위해 건성유인 아마인유나 포피유를 함께 사용한다. 테레빈이나 페트롤 등의 휘발성유를 사용할 때는 건성유 대 휘발성유를 1:1 또는 3:1 정도로 혼합하여 사용해야 물감의 부착력이 좋고 균열을 방지할 수 있다.

건성유

대표적인 건성유인 아마인유와 포피유는 안정된 식물성 기름으로 휘발되지 않아 유화의 독특한 광택을 내주며 균열도 적다. 휘발성유에 비해 건조 속도가 느리므로 건성유를 너무 많이 사용하면 입체감 있게 그리기 힘들고 건조가 느려진다. 붓의 유동성을 위해서 건성유를 사용할 때는 페트롤 등의 휘발성유를 조금 섞어 쓰는 것이 좋다.

홀아트 사의 아마인유(린시드유)

아마인유(린시드유)linseed oil

아마인유는 아마인 기름을 정제하여 만든 식물성 건성유로서 유화에 특유의 투명한 광택과 고착력을 준다. 아마인유에 휘발성유인 페트롤, 테레빈을 혼합하여 사용하면 유동성이 좋아져 붓의 움직임이 자유로워진다. 건조 후의 피막이 견고하여 일반 용해유로는 가장 많이 사용되는 기름이다. 그러나 문제도 많다. 건조 후 시일이 지날수록 황변하는 경향이 있으므로 흰색이나 옅은 색 계열에는 사용하지 않는 것이 좋다. 맑은 색을 쓸 때에는 아마인유보다 포피유를 사용하는 것이 안전하다. 최근에는 이러한 단점을 보완한 변성 아마인유가 생산되고 있다.

신한 사의 페인팅 포피유
페트롤과 포피유를 혼합한 혼합유

포피유poppy oil

포피유는 양귀비과 식물에서 짜낸 기름을 정제한 것으로 투명도가 높고 유화의 독특한 광택을 잘 유지시킨다. 하지만 가

알파색채의 각종 기름과 보조제
아마인유, 테레빈, 페트롤, 래피드 미디엄, 크리스탈 바니시, 리타더 미디엄, 리무버

격이 비싸다. 아마인유보다 건조가 느리므로 휘발성유와 혼합하여 사용하는 것이 좋다. 무색으로 건조 후 변색이 적으므로 흰색이나 노란색 같은 밝은색을 쓸때 적합한 기름이다.

혼합 용해유
휘발성유인 페트롤과 건성유인 아마인유나 포피유를 사용하기 편하도록 적당하게 섞어 놓은 것을 혼합 용해유라고 하며 페인팅 오일이 대표적이다. 아마인유를 섞은 것은 값이 좀 싸지만 황변할 염려가 있으므로 흰색이나 옅은 색에는 포피유를 혼합한 것이 좋다. 제조 회사마다 이름이 다르지만 국산으로는 아마인유와 페트롤 혼합유인 알파 오일 No.1과 포피유와 페트롤 혼합유인 알파 오일 No.2가 있다.

페인팅 오일painting oil
페인팅 오일은 휘발성유와 건성유를 적당하게 배합해 놓은 것인 만큼 건조를 빠르게 하면서도 화면의 균열을 막아주고 유동성이 좋다. 화면에 투명감을 주며 광택을 줄일 수 있다. 상당량을 사용하여도 화면이 균열되지 않고 변색도 적은 편이다. 물감을 세트로 구입하면 대개 혼합유가 포함되어 있다. 아마인유가 포

함된 것은 황변 현상이 있다. 이 점을 보완한 것이 네오 페인팅 오일로 황변이 적으며 건조력, 부착력도 좋은 편이다. 휘발성유가 포함되어 있으므로 사용 후에는 즉시 마개를 막아 보관해야 한다.

미디엄medium

유화를 그릴 때 용해유만을 사용하면 부착력이 부족해져서 후에 주름이나 균열 현상을 일으킬 위험이 있다. 이를 방지하기 위해 기름에 특정한 수지와 여러 첨가물을 혼합해 만든 것이 미디엄이다. 특수 효과를 위해 미디엄을 많이 쓰는 경향이 늘고 있으나 특성과 사용법을 잘 알아야 좋은 작품을 오래 보존할 수 있다. 미디엄은 그림을 그리는 과정에서 원하는 작품 효과에 따라 용해유와 함께 사용한다.

젯소gesso

유화나 아크릴화의 바탕칠 전용 미디엄으로 견고한 바탕면을 만들어주고 단시간(1시간)에 완전 건조되므로 제작 시간을 단축시킬 수 있다. 물감의 발색을 돕고 안정화하는 획기적인 바탕칠용 재료다. 특히 캔버스에 습기가 있는 경우에 일반 바탕칠용 흰색 물감은 사용할 수 없으나 젯소는 습기에 관계없이 어느 재질 위에나 사용할 수 있다.

젯소를 유화에서 이용하기

옛날부터 유화의 바탕칠에 써오던 파운데이션 화이트는 완전히 건조하는 데 최소한 달은 필요한 데다 황변하는 경향이 있고 대기나 다른 물감과 반응하여 흑변하는 위험도 있기 때문에 쓰지 않는 것이 바람직하다. 원래 아크릴 컬러의 바탕칠용으로 개발된 젯소는 유화의 바탕칠에도 적합하다. 우선 건조가 매우 빠르고 건조 상태가 견고하다. 장마철 등 습도가 높아 캔버스에 수분이 있을 때 젯소의 진가가 나타난다. 젯소는 캔버스에 있을지도 모르는 수분과 반응하여 단단한 바닥을 만들어주므로 안전하다. 또한 황변이나 흑변의 위험이 거의 없어 밝은 그림에도 좋고 도막도 견고하다. 젯소는 물을 30% 가량 섞어 붓질 방향을 직각으로 바꿔가며 세 번쯤 칠해서 사용한다.

페인팅 미디엄 painting medium

천연수지나 합성수지를 포함하는 담황색의 액체로서 유동성이 좋아 붓질을 쉽게 해주고 붓 자국을 살려주므로 세밀화를 그릴 때 좋다. 건조 속도는 빠른 편이다. 그윽하고 투명하며 부드러운 도막을 만들어주므로 글레이징 기법에 좋다. 건조 후에는 탄력성 있는 도막을 형성하며 변색이나 화면의 주름, 균열이 별로 없다. 제조 회사에 따라 광택을 높이는 글로스 페인팅 미디엄과 광택을 줄이는 매트 페인팅 미디엄을 구분하여 생산하기도 한다. 미디엄의 종류가 많지 않던 과거에는 팡드르 peindre라고 불렸다.

다마르 미디엄 damar medium, glazing medium

다마르에 아마인유를 혼합해 만든 미디엄이다. 투명하고 부드러운 광택이 특징이며 건소를 느리게 한다. 글레이징 기법에 적합하여 글레이징 미디엄이라고도 한다.

젤 미디엄 gel medium

젤 성질의 수지를 주성분으로 한 미디엄이다. 투명성이 높고 광택이 좋으며 도막의 질감이 유연해 겹칠에 용이하다. 이미 그려진 색 위에 젤 미디엄을 칠하여 광택을 살릴 수도 있다. 다마르 미디엄보다 건조가 빠르다.

왁스 미디엄 wax medium, venetian medium

왁스 성분의 미디엄이다. 번들거리지 않는 부드러운 광택으로 균일하게 건조되므로 대작이나 전통적인 화풍의 작품을 하기에 좋다. 탄력 있는 견고한 도막을 형성한다. 베네치안 미디엄이라고도 한다.

오팔 미디엄 opal medium

오팔 수지로 만든 유백색의 반투명한 미디엄으로 건조를 느리게 한다. 오팔 미디엄을 사용하면 원래의 유화 광택과 매트 미디엄을 사용한 광택 중간 정도의 광택을 갖게 된다.

매스틱 미디엄 mastic medium, impasto medium

매스틱 수지를 주성분으로 하여 만든 고점도의 미디엄으로 두꺼운 입체감을 나
타내 준다. 건조 시 균열이 안 생기고 부드럽게 깊은 광택이 나며 나이프로 그리
기에도 좋아 임패스토 기법이나 텍스처 기법에 적합하다. 임패스토 미디엄이라
고도 한다.

시카티프 siccatif

유화의 건조 속도가 느린 점을 개선하기 위한 건조 촉진제다. 반응성이 매우 높
은 산화물을 포함하고 있어서 아주 소량만 사용해야 한다. 조금만 많이 사용해
도 화면에 균열이 생기므로 조심스럽게 사용해야 하며 되도록 사용하지 않는 편
이 안전하다.

리퀸 liquin, 래피드 rapid

윈저 앤 뉴튼 사가 개발한 제품으로 주성분은 알키드 수지로 내수성이 강하고
균열, 황변이 되지 않는 건조 촉진 미디엄이다. 시카티프와 같은 위험성이 없고
4~5시간이면 건조되므로 야외 작업이나 여행 시에 편리하다. 광택이 적당하며
많이 사용하여도 균열이나 주름이 생기지 않는다. 유화 물감에 혼합하여 쓰면
투명도를 좋게 하고 단독으로 쓰면 바니시 역할도 한다. 국내에서는 알파에서
래피드 미디엄이라는 이름으로 개발, 판매하고 있다.

템페라 미디엄 tempera medium

카세인 성분으로 유화 물감과 1:1로 섞으면 템페라화를 그릴 수 있다. 유화 물감
대 미디엄 비율을 1:2로 해서 여기에 물을 많이 섞으면 수채화풍의 그림을 그릴
수도 있다. 건조 후에는 내수성이 되며 유화 물감으로 덧칠하여 독특한 그림을
그릴 수 있다.

바니시 varnish

미디엄은 작품을 제작하는 도중에 사용하는 반면 바니시는 그림이 완성된 후에 화면 보호나 수정 또는 광택, 무광 처리 등의 효과를 위해 사용하는 후처리제다. 화면을 보호하기 위해 사용하는 보호 바니시와 화면을 수정하기 위한 수정 바니시로 나눌 수 있다.

픽처 바니시 picture varnish, tableaux

완성된 작품을 먼지나 연기, 흠집 등으로부터 보호하기 위한 후처리 바니시다. 화면의 부패와 노화를 방지하고 단단하고 윤기 있는 도막을 만들어 장기 보존을 가능하게 한다. 작품 완성 후 6개월 정도 지나 물감이 완전히 마른 후 상하좌우로 번갈아가며 서너 차례 화면 전체에 고르게 칠하면 수 시간 내에 건조된다. 작품이 완성되고 일이 년이 지난 뒤에도 화면의 먼지나 수분을 제거한 후 이 바니시를 칠하면 완성 시의 광택을 재현하고 오래 보존할 수 있다. 그러나 물감이 완전히 마르지 않은 상태에서 사용하면 화면에 균열이나 주름 현상이 생겨 그림을 망치는 경우가 있으므로 최소한 6개월 이상 마른 후에 사용하여야 한다.

광택은 중간 정도인데 투명성 높은 수지를 함유한 광택 바니시 gloss picture varnish와 왁스 성분을 함유한 무광 바니시 mat picture varnish가 있다. 광택 바니시는 황변이 없고 유연성 있는 도막을 형성하며 건조가 빠르다. 무광 바니시는 왁스 성분이라 약 40℃ 정도로 천천히 데워서 사용하는데 가끔 균열이 생기기도 한다. 분무 형태로도 생산되며 타블로 tableaux라고도 한다. 일반적인 화면 보호 바니시의 공통적인 단점은 표면이 끈적거려 먼지가 묻으면 그림이 손상된다는 점이다. 이 문제를 해결한 것이 크리스탈 바니시다. 균열도 적어 화면 보호 효과가 좋다.

다마르 바니시 damar varnish

다마르 수지를 주성분으로 하며 수지 자체에 약간의 색이 있다. 부드럽고 투명한 광택을 주기 위해 사용하지만 너무 많이 사용하면 흑변하기도 한다. 습기가 많을 때는 사용하지 않는 것이 좋다. 다른 바니시에 비해 비교적 건조가 느리므로 큰 화면에 천천히 칠해도 균일하게 마른다.

매스틱 바니시 mastic varnish

매스틱 수지로 만든 것으로 투명한 광택과 입체감을 줄 수 있어서 특수 효과를 위하여 사용한다. 그러나 공기나 햇빛에 장시간 노출되면 다갈색화하며 과량 사용하면 균열의 위험이 있다. 아직 이를 보완한 제품은 없다. 보관 시 공기나 햇빛에 노출시키지 말아야 한다.

크리스탈 바니시 crystal varnish

투명한 광택이 뛰어난 바니시로 화면에 견고한 도막을 덮어주어 보호 효과가 좋다. 아크릴화에도 사용할 수 있으며 광택 바니시 대용으로도 좋다. 물감이 완전히 건조한 후에 사용해야 한다.

왁스 바니시 wax varnish

유백색의 고점도 바니시로 부드러운 느낌의 도막을 만들어준다. 바니시가 마른 후 붓이나 천으로 문지르면 그 부분만 따로 광택을 낼 수 있다. 아크릴화에도 사용할 수 있으며 천천히 데워서 사용한다.

코팔 바니시 copal varnish

코팔 수지에 기름, 용제를 혼합한 바니시다. 단단한 도막을 형성하며 특히 습기에 강하다.

수정 바니시 retouching varnish

천연수지 또는 합성수지 성분을 용해유(페트롤)에 녹여 제조한 것으로 이미 완성된 그림을 수정할 때 사용한다. 고착력을 높이고 화면의 흠집을 없애 균일하게 해주며 적당한 광택이 있다. 특히 대작의 경우 화면의 광택이 고르지 않을 때 수정 바니시로 건조한 화면을 수정할 수 있다. 재수정할 때에도 이 바니시를 분무기로 뿌린 후 헝겊으로 눌러주면 같은 느낌의 광택을 얻을 수 있다.

용해유와의 혼합 비율은 10:1 정도가 좋은데 붓으로 수정이 가능하며, 용해유로 열 배 희석하여 분무식으로 사용할 수도 있다. 건조한 화면을 수정 보필할 때는 수정 바니시를 화면에 바르고 10분 정도 지나 화면이 녹은 다음 수정하면 된다. 속건성이므로 바로 덧칠이 가능하고 클리너나 페인팅 미디엄의 대용으로도 사용할 수도 있다.

클리너cleaner, stripper

화면의 일부 또는 전체의 굳은 물감을 제거하는 데 쓰인다. 클리너를 칠하고 약 10분 정도 지나면 팔레트 나이프를 사용하여 굳은 물감을 깨끗이 없앨 수 있다. 팔레트나 붓, 화구 박스에 묻은 물감을 제거하는 데도 쓰인다. 아주 강한 용제이므로 피부에 묻으면 잘 씻어내야 하고, 사용 후에는 마개를 잘 닫아두어야 한다. 스트리퍼라고도 한다.

브러시 클리너brush cleaner

붓을 닦기에 적당하게 만들어진 용해유다. 브러시 클리너로 붓을 씻은 후 비눗물로 브러시 클리너를 제거하고 맑은 물로 헹구어 건조시킨다.

유화 물감의 특성

유화 물감은 기름을 전색제로 사용하여 안료를 분산시킨 것이므로 안료가 매우 중요하다. 전문가용 물감은 색이름이 대단히 중요하다. 대개 색이름은 그 색의 성분을 나타내며 이를 통해 혼색이나 변퇴색을 판단할 수 있기 때문이다. 색이름 뒤에 틴트tint 또는 휴hue, 네오neo 등이 붙는 경우가 있는데 그 색의 원래 성분이 아니라 다른 합성 안료를 혼합하여 그 색을 낸 것이다. 오리지널이 아니라고 싫어하는 사람도 있는데 실제로는 이러한 합성색이 더 좋은 경우가 많다. 예를 들어 카드뮴 옐로 틴트는 카드뮴 옐로 색을 똑같이 따라한 합성 안료다. 원래의 카드뮴 옐로는 색은 좋으나 변색과 혼색의 위험이 있으며 독성까지 있기 때문에 현재는 카드뮴 옐로 대신 색이 같으며 내구성은 더 좋은 카드뮴 옐로 틴트를 사용한다. 그러나 틴트는 보통 그 성분을 밝히지 않기 때문에 나쁜 성분을 사용할 수도 있으므로 제조 회사의 양심과 전통을 보고 선택하여야 한다.

특히 흰색 유화 물감은 종류가 매우 다양하며 용도에 맞춰 각기 다른 종류를 써야 하기 때문에 주의가 필요하다. 캔버스의 바탕칠용으로는 부착력이 높고 그 위에 칠해진 색을 죽이지 않는 파운데이션 화이트가 가장 많이 사용된다. 파운데이션 화이트는 실버 화이트 같은 납 성분의 안료를 아마인유에 분산시킨 것이다. 실버 화이트와 파운데이션 화이트는 유화 물감 중에서는 비교적 건조가 빠르고 도막이 견고하지만 은폐력, 백색도, 내구성이 나쁘고 독성도 있어서 바탕칠용 이외에는 잘 사용되지 않는다. 최근에는 독성이 없으며 견고한 바닥을 만들고 그 위의 어떤 색과도 반응을 일으키지 않는 젯소로 대치되고 있다.

다른 색과 혼색할 때는 징크 화이트를 쓰는데 변색이 거의 없고 인체에 무해하다. 건조는 약간 느린 편이며 표면 건조에는 5일 정도 걸린다. 단독으로 사용하면 고착력이 약하고 도막도 약해서 균열이 생겨 화면에서 떨어지기 쉬우므로 바탕칠용으로는 피하는 것이 좋다. 은폐력과 백색도가

각종 화이트
파운데이션 화이트, 플레이크 화이트, 징크 화이트, 티타늄 화이트

흰색 중에서 제일 약하며 약간 누런 빛이 난다.

단색으로 쓰면서 강한 백색도를 필요로 할 때는 티타늄 화이트를 사용하는 것이 좋다. 티타늄 화이트는 은폐력이 가장 강하고 변색이 안 되는 장점이 있으나 화면이 거칠어지는 백아 현상이 생기고 색상이 지나치게 강해서 혼색 시 상대색을 죽이는 단점이 있다.

혼색할 때 주의할 섬은?

유화는 용해도가 높은 기름을 미디엄으로 쓰는 물감이기 때문에 색소의 화학 성분들이 직접 반응할 확률이 높다. 서로 반응하여 흑색, 갈색 등 다른 색의 화합물을 만들어내는 성분들을 잘 알고 혼색을 피해야 한다.

프러시안 블루는 징크 화이트와 같이 쓰면 흰색을 먹어 버린다. 황화물의 색과 함께 쓰면 탁하게 변한다. 식물성 색과 혼색하여 만든 보라색은 시일이 경과하면서 적색기가 없어지고 푸른색이 강해진다.

비리디언을 검은색과 혼색하는 경우가 많은데 이때 아이보리 블랙과 혼색하면 유화의 아름다운 투명감이 없어진다. 피치 블랙과 혼색하면 이런 문제가 없다.

코발트 바이올렛은 토성 안료 등 철분이 함유되어 있는 안료와는 혼합하지 않아야 하며, 단색으로 사용하는 것이 좋다. 철로 된 나이프를 써도 화면이 흑변할 수 있다.

그 밖에 화학 성분에 의한 분류대로 혼색하면 좋지 않은 색들을 선으로 연결해보았다. 크롬화물계는 황화물계와 쓰면 안 되고, 황화물계는 연화물계와 쓰면 안 되며, 연화물계는 식물성 매더계와 함께 쓰면 안 되고, 식물성 매더계는 토성 안료계와 함께 쓰지 않는 것이 좋다.

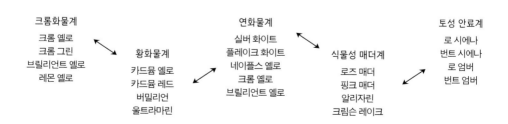

유화에 많이 쓰는 컬러 차트

레몬 옐로lemon yellow

로즈 매더rose madder

프탈로 그린phthalo green

카드뮴 옐로cadmium yellow

버밀리언vermilion

올리브 그린olive green

크롬 옐로chrome yellow

마젠타magenta

네이플스 옐로naples yellow

브릴리언트 옐로brilliant yellow

바이올렛violet

옐로 오커yellow ochre

카드뮴 옐로 딥cadmium yellow deep

울트라마린ultamarine

로 시에나raw sienna

오렌지orange

인디고indigo

번트 시에나burnt sienna

카드뮴 오렌지cadmium orange

프러시안 블루prussian blue

로 엄머raw umber

카드뮴 레드cadmium red

코발트 블루cobalt blue

번트 엄버burnt umber

스칼렛 레이크scarlet lake

스카이 블루sky blue

반다이크 브라운vandyke brown

알리자린 크림슨alizarin crimson

비리디언viridian

세피아sepia

카민carmine

퍼머넌트 그린permanent green

아이보리 블랙ivory black

라이트 레드light red

샙 그린sap green

램프 블랙lamp black

유화에 나타나는 재해 현상

단기적 재해 현상

그림을 그린 직후부터 6개월 이내에 발생하는 재해 현상을 말한다. 유화가 내부까지 완전히 마르기 전이므로 건조 도중 생기는 반응이 많다. 올바른 재료를 선택하고 보조제의 용법을 잘 익혀서 사용해야 이러한 재해를 예방할 수 있다.

수포에 의한 재해

채색층의 박락 현상

백아 현상chalking

화면의 광택이 죽어가며 회빛이 나는 현상을 말한다. 분말화 또는 회분화라고도 한다. 원인으로는 휘발성유를 과다하게 사용하였거나, 유화 물감의 수지분이 부족할 때, 부적합한 바탕칠 재료를 사용했거나 바탕칠을 하지 않았을 때, 티타늄 화이트를 휘발성유와 섞어 썼을 때 등을 들 수 있다.

이를 방지하려면 휘발성유만 단독으로 사용하지 말고 건성유와 섞어 쓰며, 물감에 기름을 섞을 때 나이프로 잘 개서 쓰고, 화면을 햇빛에 오래 노출시키지 않도록 한다. 손상된 작품은 수정 바니시로 문제가 된 부분을 녹여내고 수정하거나 덧칠하여 어느 정도 살려낼 수 있다.

박락 현상flaking

화면의 도막이 약해지고 고착력이 감소하면서 물감이 작은 조각으로 떨어지는 현상이다. 유화 물감 중 번트 시에나, 번트 엄버, 로 시에나, 로 엄버, 옐로 오커 등의 물감은 고착력이 약하므로 습도, 온도가 높거나 통기성이 나쁜 장소에서 건조시키면 물감 속은 단단한데 피막은 약해진다. 그림을 햇빛에 바로 노출시켜도 채색층의 막이 약해진다. 캔버스에 바탕칠을 하지 않으면 캔버스가 그림의 기름을 흡수해 이런 현상이 발생한다. 패널 등에 그려도 이런 현상이 생긴다. 물감을 너무 두껍게 칠할 경우 바탕칠의 고착력이 약하면 박락 현상이 생기기 쉽다.

물감을 두껍게 칠할 때는 바탕칠을 잘 하고 캔버스 면을 견고하게 한 후에 아마인유나 포피유를 혼합하여 사용하면 박락 현상을 피할 수 있다.

주름
건성유를 잘못 사용하여
화면 전체에 주름이 생겼다.

탁한 반점 spotting

화면에 빗방울rain-spotting이나 반점이 생기는 현상이다. 제작 중이나 덜 건조된 상태에서 비를 맞거나 안개에 노출되면 후에 이런 현상이 나타난다. 이는 유화 물감의 내수성이 약하기 때문이다. 특히 수분을 잘 흡수하는 램프 블랙은 이 현상이 잘 나타난다.

이를 방지하기 위해서는 캔버스를 잘 말려서 수분을 제거한 뒤 써야 하고, 비가 오거나 공기 중에 습도가 높을 때는 유화 작업을 하지 않는 것이 좋다. 젯소로 바탕칠을 잘하면 이런 현상을 거의 막을 수 있다.

주름 wrinkling

건조제 또는 건성유를 잘못 사용하거나 너무 많이 사용하여 일어나는 현상이다. 크림슨 레이크, 로즈 매더 등 매더계 물감은 미디엄이 많은 편인데 미디엄이 마르면서 주름 현상이 일어날 수 있다. 이런 현상을 막기 위해서는 건조제의 선택과 사용에 주의해야 한다. 리퀸이나 래피드 미디엄을 유화 물감과 잘 혼합하여 쓰면 이런 피해를 막을 수 있다.

암색화
채색료의 변화에 의해 암색화되었다.

암색화 darkening

그림이 어두운색으로 변해버리는 것을 말한다. 원인은 공기오염(유화 가스, 암모니아, 탄산 가스 등)으로 인한 변색, 안료 자체의 화학 변화 또는 바탕칠 재료의 문제 등을 들 수 있다. 여러 색을 혼합하여 탁색이 되었을 때 그 위에 덧칠하면 명도가 떨어지고 광택도 죽으며 고착력이 약화되어 암색화 현상이 일어나기 쉽다. 또 아마인유가 포함된 유화 물감은 어두운 곳에 두면 암색화 현상이 생긴다. 작품을 밝은 곳에 두면 다시 채색층이 선명하게 된다. 고급 유화 물감은 정제 아마인유와 포피유로 제조되어 있어 이런 현상을 방

지한다.

코발트 바이올렛과 같은 물감은 철제 나이프로 다루면 흑변하기 쉽고 황화수은으로 된 버밀리언은 일광을 쏘이면 흑변하기 쉽다.

장기적 재해 현상

퇴색
액자에 의해 가려져 있던 오른쪽 가장자리의
색이 원색이고 화면 전체의 색조는 퇴색했다.

황변
흰 부분은 보존처리로 세정한 부분이며
나머지는 황변된 것이다.

그림 완성 후 6개월에서 1년 정도 지나 화면이 완전히 건조된 다음 나타나는 재해 현상을 말한다. 화면을 너무 두껍게 칠했거나 잘 건조되지 않는 유화 물감을 사용했을 때는 1, 2년으로는 완전히 건조가 되지 않기도 한다.

수년이 지나 서서히 재해가 일어나는 것 중에는 재질이 문제인 경우도 있지만 대개는 재료 사용상 문제이며, 작품 보존상 문제로 재해가 생기는 경우도 있다. 그림을 그릴 때는 후일을 생각하면서 연구하고 제작해야만 재해 문제를 미연에 방지할 수 있다.

퇴색 discoloration

퇴색이란 색을 나타내는 안료가 주위의 조건에 의해 화학적으로 산화 또는 분해되어 색력을 잃어버리는 현상을 말한다. 옛날에는 퇴색의 원인이 밝혀지지 않았으나 지금은 태양광 중의 자외선에 의한 것으로 확인되었다. 옛날에는 페이도메타 fade-o-meter를 퇴색 시험기로 사용하였으나, 현대에는 자외선 시험기를 사용하여 자외선의 강도, 시간을 명기하여 퇴색도를 표시한다. 안료마다 퇴색도가 다르므로 성분을 확인하고 사용하는 것이 좋다.

황변 yellowing

황변 현상은 대개 기름 때문에 발생한다. 특히 백색계, 담색계의 색에서 많이 일어난다. 유화에 널리 쓰이는 아마인유는 서서히 황변하는 경향이 있다. 또 바니시의 수지 성분에서도 황변 현상이 올 수 있다. 아마인유가 아닌 포피유를 사용하면 황변 현상을 어느 정도 줄일 수 있다.

부패

화면에 습도가 많으면 곰팡이가 생기는데 물감의 안료에 따라 차이가 있다. 동물성 안료인 아이보리 블랙과 엄버 등은 곰팡이가 생기기 쉬운데 토성 안료로 된 물감과 카드뮴 레드가 곰팡이가 나기 쉽다. 온도 25℃ 이상, 습도 80% 이상이면 곰팡이가 나기 쉬우므로 유화 물감을 사용할 때는 그날그날의 온도와 작업실 환경에 유의해서 물감을 사용해야 한다.

균열

화면이 갈라지는 균열 현상 가운데는 표면에 약간 나타나는 것도 있지만 캔버스 바닥까지 보일 정도로 깊이 균열되는 것도 있다. 주요 원인은 부착력이 약한 바닥재에 물감을 너무 두껍게 칠했거나 테레빈유 같은 휘발성유를 과도하게 첨가했을 때, 시카티프를 많이 썼을 때 등이다.

이런 현상을 피하려면 휘발성유의 사용을 줄이고 쓰더라도 테레빈보다는 페트롤을 사용하는 것이 좋다. 글레이징 기법에도 기름보다는 미디엄을 사용하는 것이 좋다. 바탕칠용으로는 젯소를 사용하고 속건성 기름으로는 리퀸을 쓰는 것도 방법이다. 수정 바니시로 작은 균열은 없앨 수 있으며, 그 위에 덧칠을 하거나 보호 바니시로 처리하면 어느 정도 수정할 수 있다.

균열

화이트 중에서는 파운데이션 화이트로 바탕 처리를 한 경우에 균열이 덜 생긴다.

징크 화이트 바탕은 심하게 균열되며 두껍게 칠한 부분일수록 균열이 더 크게 생긴다.

젯소를 쓰면 균열이 없을 뿐더러 내구성, 내수성이 좋아진다.

바탕색의 종류에 따른 균열 실험

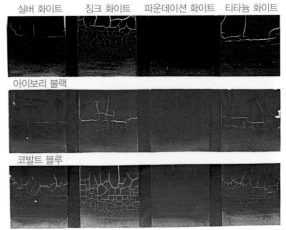

실버 화이트　　징크 화이트　　파운데이션 화이트　　티타늄 화이트

아이보리 블랙

코발트 블루

로즈 매더

스케일링scaling

화면의 표피가 부풀어 올라오는 재해 현상이다. 캔버스 위에 물기가 생겨 오랫동안 건조되지 않았을 때, 채색층에 휘발성유를 다량 혼합하였을 때, 백아 현상이 생긴 색층 위에 다시 채색하였을 때 주로 발생한다.

이런 현상을 예방하려면 바탕칠을 한 뒤 잘 건조시키고 작업을 시작해야 한다. 겹칠을 할 때에도 밑칠이 충분히 건조된 후에 해야 한다. 장마철 등 습기가 많은 시기에는 작업을 중단하고 통풍이 잘되는 곳에 그림을 보관했다가 계속하는 것이 좋다. 젯소로 바탕칠을 하는 것도 좋은 방법이다.

화면 수축

그림이 건조되는 과정에서 표층에 많은 주름이 생기는 것을 말한다. 그림을 그릴 때 튜브에서 물감을 짠 상태 그대로 붓으로 살짝 칠할 경우 부피 팽창이 일어나 수축이 일어나는 경우가 많다.

팔레트 위에서 물감을 잘 섞어서 사용하고 부착력이 강한 페이스트 미디엄을 혼합하여 칠하면 화면 수축을 방지할 수 있다.

자연적으로 발생하는 기타 현상

유화의 기질과 채색층의 구조면에서 보면 환경이 정상일 경우엔 큰 변화가 없다. 하지만 기후나 풍토 조건이 특이할수록 화면의 변화가 커진다. 예를 들면 온천이 많은 나라에서는 크롬계나 카드뮴계 물감은 변화가 빨리 오는데 온천이 별로 없는 나라에서는 카드뮴계가 아주 견고한 것으로 알려져 있다. 채색층이 정상이라면 20~30년은 무난히 유지된다.

유화 그림에 좋은 환경은 습도 55~65%, 온도 20~25℃ 정도로 공기가 청정하고 통풍이 잘되며 진동이 없는 곳이다.

수축
유화 도막이 수축되어
눌러진 형태의 주름이 생겼다.

5장 아크릴화

Acrylics

합성수지 물감은 1930년대 멕시코시티를 중심으로 전개된 벽화 운동으로 등장했다. 호세 클레멘테 오로스코, 디에고 리베라, 데이비드 알파로 시케이로스 등은 야외에서도 견딜 수 있는 재료를 얻기 위한 시행착오를 거듭한 끝에 공업 분야에서 사용되고 있던 합성수지를 사용하기에 이르렀다.

합성수지 물감에는 초산 비닐 수지를 이용한 비닐 물감, 아크릴 에스테르 수지를 이용한 아크릴 물감, 알키드 수지를 이용한 알키드 물감 등이 있다. 아크릴 물감은 가소제로 유연성을 준 비닐 물감에 비해 더 강한 도막을 만들어주고 부착력이 강하여 거의 모든 바탕 재료 위에 착색되고 빨리 건조되어 벽화, 공예에 특히 유용하다. 현대에는 수지 특유의 투명성으로 인하여 특색 있는 회화 재료로 각광받고 있다.

초기의 화가들은 대부분 아크릴을 전통적인 재료와 같은 방법으로 사용하였으나 곧 아크릴만의 특성을 살려 사용 범위를 확대시켰다. 아크릴 컬러는 물을 보조제로 사용하기 때문에 기름을 보조제로 사용하는 유화 물감에 비해 사용이 간편하고 건조가 빠르며 내구성이 강하다는 장점으로 500년 이상 지속되어 온 유화 물감의 역사를 뒤흔들 만한 새로운 재료로 단기간에 널리 퍼졌다.

아크릴 컬러의 특성

속건성

수용성이어서 기름을 사용하지 않기 때문에 사용이 간편하고 건조가 매우 빨라 여러 번 겹치는 효과를 낼 수 있고 제작 기간이 단축되므로 아이디어와 감정이 살아 있을 때 작품을 마무리할 수 있다.

아크릴 컬러는 엷게 칠하면 5~20분, 두껍게 칠하면 2~4시간이면 내부까지 마르며 표면과 내부가 거의 같이 마른다. 유화 물감이 매우 늦게 마르는 데 비해 아크릴 컬러는 수채 물감보다도 빠르게 마르기 때문에 단시간에 제작할 수 있다. 그렇지만 일단 마르고 나면 완전 고착되어 수정하기 어렵기 때문에 숙련된 솜씨가 필요하다. 그러데이션이나 수정의 어려움을 해결하기 위해 건조 완화제 리타더를 사용하여 물감의 건조 속도를 조절한다.

내구성

아크릴 컬러를 희석시킬 때는 물이나 아크릴 미디엄을 사용한다. 건조하면서 강한 수지 피막을 형성하여 아세톤 등 강력한 용제를 사용하지 않는 한 녹지 않는다. 아크릴 수지 피막이 안료를 보호하기 때문에 외기의 변화나 강한 자외선에도 변색, 퇴색될 염려가 거의 없어서 야외 벽화용으로 적합하다.

아크릴 수지 피막은 유연성이 좋아 갈라질 염려가 없으므로 유화 물감처럼 두껍게 칠할 수도 있다. 다만 두껍게 칠할 경우에는 건조 후에 물감의 부피가 줄어들기 때문에 터치의 가장자리가 조금 둔화되는 경향이 있다. 유화와 질감은 다르지만 화면이 투명하며 내구성이 강해 변색이나 퇴색이 적다. 물감의 전색성이 좋고 넓은 면적을 얼룩 없이 칠할 수 있다.

바닥재의 다양성

아크릴 컬러는 접착력이 대단히 강하여 캔버스 외에도 종이, 천, 나무, 가죽, 비닐, 필름, 석고 등 어느 정도 흡수성이 있는 바닥재라면 어디에든 잘 부착되며 반드시 바탕칠을 할 필요도 없다. 톱밥을 섞어 질감에 변화를 주기도 하고 콜라주할 때 접착제로 사용할 수도 있다.

표면이 너무 매끈한 경우에는 사포로 약간 갈아서 그 위에 젯소로 바탕칠하고

그리면 좋다. 천에 그릴 경우도 마찬가지이며 화학 섬유, 목면지, 마지 등 가리지 않는다. 콘크리트나 시멘트 위에도 젯소로 바탕칠하고 그릴 수 있다. 바탕칠용 젯소는 물감의 발색을 좋게 하고 붓질을 편하게 해준다.

투명성

아크릴 수지는 그 자체가 무색 투명한 것으로 오랜 시간이 지나도 황변하지 않는다. 안료 자체가 투명한 경향도 있으며 얇게 칠하면 수채 물감 같은 효과를 낼 수도 있다. 액체 상태로 에어브러시에 사용하는 등 다른 물감으로 어려운 용법도 가능하다.

색에 따라서 투명한 것과 조금 덜 투명한 것이 있다. 아크릴 컬러 튜브에 투명transparent과 불투명opaque이 기입되어 있는 경우도 있다. 약간 불투명한 색도 폴리머 미니엄을 쓰면 투명해진다. 색견본을 보면 각색을 진하게 칠한 것과 연하게 칠한 것 두 가지를 나란히 표시하는데 진하게 칠한 것은 원색 그대로 칠한 것이고 연하게 칠한 것은 폴리머 미디엄을 혼합하여 칠한 것이다. 투명색에 흰색을 혼합하면 불투명색이 된다.

아크릴 컬러의 미디엄인 합성수지란 무엇일까?

수지란 송진 등 천연의 고분자 물질을 지칭하던 말인데, 인공적으로 합성하여 만든 수지를 합성수지라고 한다. 지금은 합성수지라는 말이 플라스틱과 거의 동의어로 쓰인다. 합성수지를 이용한 물감에는 아크릴 수지를 사용한 아크릴 컬러, 비닐 수지를 사용한 네오 컬러(일본 터너 사의 제품), 알키드 수지를 사용한 알키드 컬러(윈저 앤 뉴튼 사의 제품) 등이 있다. 합성수지 물감은 공기에 노출되면 빠른 속도로 경화되어 단단한 플라스틱 도막을 형성한다. 아크릴 컬러 역시 안료에 미디엄을 혼합하여 화면에 칠할 수 있도록 제조한다. 안료는 광물질 등에서 추출하지만 최근에는 인공적으로 합성하기도 한다. 안료가 물감의 색을 결정하고 미디엄은 그 물감의 종류를 결정한다. 즉 빨강, 파랑 등의 색이름은 안료의 성질에 따른 것이고 유화, 수채화 하는 식의 구분은 미디엄에 의해 결정된다. 아크릴 컬러는 안료에 합성수지를 미디엄으로 하여 만들어진 물감이고, 유화 물감은 안료에 식물성 기름을 미디엄으로 한 것이며 수채 물감은 안료에 아라비아 검을 미디엄으로 한 것이다.

미디엄에 따른 물감의 종류

물감	미디엄
수채 물감 포스터컬러	천연수지(아라비아 검)
아크릴 컬러	합성수지(아크릴 수지)
유화 물감	천연 식물성 기름

아크릴화에 필요한 화구

물감

아크릴 컬러는 보통 튜브나 병에 담겨서 판매된다. 튜브에 든 아크릴 컬러는 병에 든 것보다 농도가 더 진하다. 그래서 유화와 같이 입체감 있는 작품 제작에 사용하기 좋다. 아크릴 컬러는 혼색에 거의 문제가 없으므로 15가지 정도의 기본색들만 가지고도 다양한 색과 톤을 만들 수 있다.

시중에는 아크릴 컬러라는 이름으로 수많은 제품이 나와 있으나 다른 물감에 비하여 생산 기술이 일반화되지 않았으므로 고도의 기술이 요구된다. 전문가용인지를 확인하여야 하며 습작용도 믿을 수 있는 전문가용품 제조 회사의 것을 선택하는 것이 좋다. 질이 나쁜 제품으로는 아크릴 컬러의 기법을 제대로 낼 수 없다.

캔버스

아크릴 컬러는 거의 모든 종류의 바탕재 위에 쓸 수가 있다. 그러나 시판되는 보통의 유화용 캔버스는 유성 코팅이 되어 있기 때문에 아크릴 컬러를 직접 사용하면 좋지 않다. 유성 캔버스 표면을 부드러운 사포로 잘 문지르고 알코올로 기름기를 약간 씻어낸 다음 젯소로 바탕칠해서 쓰는 것이 좋다. 전혀 처리되지 않은 마포 캔버스에 젯소를 칠하고 쓰면 더욱 좋다. 종이나 천에 바탕칠을 할 경우에는 화면이 수축될 위험이 있으므로 화면의 앞뒤 양쪽 면을 다 칠해주는 것이 좋다. 이렇게 해두면 양쪽이 고르게 수축해 한쪽으로 휘어지는 것을 방지할 수 있다.

붓

유화용 붓, 수채화용 붓, 동양화용 붓 등 여러 가지 붓을 두루 사용할 수 있다. 아크릴용 붓은 유화용 붓보다 조금 부드럽다. 아크릴용으로는 나일론 붓도 많이 쓰는데 물로 씻기 쉽고 탄력과 내구성이 좋기 때문이다. 그러나 뜨거운 물로 씻으면 털이 휠 위험이 있으므로 주의해야 한다.

아크릴 컬러는 한번 마르면 물에 씻어지지 않기 때문에 그림을 그리는 동안 붓을 계속 물에 담구어 두어야 한다. 만약 붓에 물감이 묻은 채 굳어지면 리무버로 녹여야 한다. 유화에 사용했던 붓은 쓰지 않는 것이 좋다.

나이프
유화 물감과 마찬가지로 아크릴 컬러에도 나이프를 사용한다. 튜브에서 물감을 짠 상태로 나이프를 쓰면 좋은 효과를 낼 수 있다. 아크릴 컬러를 쓴 나이프는 잘 씻어야 하는데 약간이라도 아크릴 컬러가 남아 있으면 녹이 슬기 쉽다.

팔레트
아크릴 컬러는 나무에 특히 부착력이 강하므로 유화에 쓰는 목제 팔레트는 사용하지 않는 것이 좋다. 물감을 긁어내기가 힘들고 팔레트에 상처를 입힐 수 있기 때문이다. 아크릴 컬러에는 플라스틱 팔레트나 유리판, 금속판 등을 쓰는 것이 좋다. 유리판을 사용할 때는 밑에 흰 종이를 대면 색을 정확히 볼 수 있다. 사용한 유리판은 물 속에 전체를 담가 두었다 씻으며, 물감이 잘 떨어지지 않을 때에는 리무버를 사용한다. 사기 접시도 좋고 일회용 종이 팔레트도 편리하다.

그림을 그리다가 쉴 때에는 팔레트에 분무기로 물을 뿌리고 셀로판이나 폴리에틸렌 천을 씌워 건조되는 것을 막아야 한다. 그런 것이 없으면 아무 종이나 덮어 놓아도 어느 정도는 건조를 막을 수 있다.

아크릴 컬러의 용도

↑↑↑ 아크릴 컬러의 뛰어난 접착력은 벽화에 적합하다. 바탕에 밑칠을 하고 그린다.

↑↑ 일러스트레이션에 사용하면 밝고 선명한 색상을 얻을 수 있다.

↑ 점토가 마른 뒤에 밑칠을 하고 아크릴 물감으로 그리면 갈라지지 않고 발색도 좋다.

벽화

아크릴 컬러는 내수성이 좋고 외부의 기온 변화에도 잘 견디기 때문에 벽화에 많이 사용된다. 콘크리트에도 잘 부착된다. 벽면이 거칠거나 잔구멍이 많아 흡습성이 있을 때는 젯소로 바탕칠하고 그리면 아주 견고한 벽화가 된다.

회화 재료

아크릴 컬러는 유화 물감 이후 가장 발전된 물감으로 여겨진다. 아크릴 컬러의 특징인 빠른 건조와 뛰어난 접착력, 바닥재를 가리지 않는 범용성 등은 유화 물감을 뛰어넘는다는 평가도 받게 한다. 아크릴 컬러는 사용 방법에 따라서 수채화풍도 될 수 있고 유화풍도 될 수 있다. 보조제 사용에 따라 다양한 기법을 활용할 수 있어 표현 가능성이 크다. 디자인용으로는 아크릴 과슈가 있다.

디자인

회화용 아크릴 컬러는 투명한 감이 있으며 디자인을 위해서는 불투명한 아크릴 과슈가 있다. 아크릴 과슈는 선명하면서도 얼룩 없이 칠할 수 있고 건조 후에는 방수가 되므로 물에 얼룩지기 쉬운 포스터컬러 등 종래의 물감보다 안전하며 포스터컬러보다 더 선명한 색상을 낸다. 팝아트, 일러스트레이션, 스타일화 등의 분야에서 좋은 효과를 얻을 수 있다.

공예

접착력이 강하고 어떤 물체에도 고착되는 아크릴 컬러의 특성은 천이나 가죽 제품, 목공예품 채색 등 공예적 용도에도 적합하다. 일단 건조되면 물에 녹지 않고 비벼도 떨어지지 않는다.

학습 교재

아크릴 컬러는 학교에서 실시되는 회화, 디자인, 공작 등 미술 교육의 각 과목에 유용하게 사용된다. 유화 물감을 교재로 사용하기에는 어려움이 있지만 아크릴 컬러는 유화 물감과 같은 효과를 내면서도 수채 물감처럼 손쉽게 사용할 수 있고 건조가 빠르므로 한정된 시간 내에 사용하기 좋다. 또한 다양한 재료에 착색할 수 있으므로 공작 시간에도 좋다. 보조제인 모델링 페이스트는 입체적 조형 학습도 가능하게 한다.

아크릴 컬러와 아크릴 과슈는 어떻게 다른가?

아크릴 컬러는 유화처럼 투명한 광택의 색조를 내는 데 비하여 아크릴 과슈는 불투명하고 광택이 없으며 은폐력이 강해서 디자인에 많이 쓰인다. 아크릴 과슈는 얼룩 없이 고르게 칠해지며 붓질이 부드럽다. 사용 효과는 포스터컬러나 디자인 과슈와 같지만 건조 후에는 내수성이 되므로 겹쳐 칠해도 밑의 색이 묻어나지 않아서 몇 번이라도 칠할 수 있고 물기에 의해 얼룩이 지지 않기 때문에 작품을 보호하기가 좋다.

아크릴 과슈끼리는 얼마든지 혼색할 수 있지만 다른 물감과 섞는 것은 피해야 한다. 물의 첨가량은 포스터컬러, 디자인 과슈와 마찬가지로 30% 정도가 적당하다.

아크릴 과슈의 용도는 다양하다. 패키지 디자인, 입체 모델, 건축 모형, 종이, 합성지는 물론 나무나 플라스틱, 필름, 유리 등에도 그려진다. 표면에 이형제離形劑 등이 묻어 있는 경우에는 비눗물로 씻어내고 그린다.

종이, 합성지, 필름 등에 그릴 수 있으며 건조하면 도막이 형성되어 겹쳐 칠할 수 있다. 신축성이 있어 균열이나 떨어져 나가는 일이 없기 때문에 애니메이션 제작에도 사용된다. 다른 종류의 물감으로는 거의 불가능한 폴리에틸렌, 폴리프로필렌, 나일론 등에도 그려지긴 하지만 접착력이 약해 내구성은 별로 없다.

강한 접착력을 가진 아크릴 과슈는 주변의 어떠한 소재에도 사용할 수 있으며 넓은 면적에도 얼룩 없이 칠할 수 있다.

아크릴 컬러의 주요 기법

임패스토
유화와 같은 두꺼운 표면 질감을 낸다.

임패스토impasto

아크릴 컬러의 접착성과 빨리 건조되는 성질을 이용하여 물감을 두껍게 발라서 입체감을 표현하는 기법이다. 캔버스 위에 튜브의 물감을 짜서 직접 바르거나, 젤을 섞은 물감을 나이프로 펴 바르기도 한다.

마티블matible

두세 가지 색의 아크릴 컬러를 덧칠하면 단색으로는 낼 수 없는 상승적이고 깊이 있는 색조를 낼 수 있다. 동일색일 때도 두세 번씩 칠하면 단색으로는 낼 수 없는 깊이 있는 효과를 얻을 수 있다.

마티블

텍스처texture

아크릴 컬러는 고착력이 뛰어나 모래, 석고 가루 등을 혼합하여 그림 표면을 가공하는 텍스처 기법에도 좋은 효과를 낼 수 있다. 혼합 재료를 물감에 그대로 섞어도 되고 바탕칠하는 단계에서 젯소에 혼합하여 바닥 텍스처를 만들 수도 있다. 접착력이 있는 폴리머 미디엄이나 젤 미디엄을 사용하여 그림 표면에 다양한 변화를 줄 수 있다.

콜라주
콜라주 기법에는 강한 접착력을 가진
젤 미디엄을 쓰는 것이 좋다.

콜라주collage

아크릴 컬러에 사용되는 미디엄은 접착력이 강하기 때문에 미디엄으로 콜라주 기법을 쓸 수 있다. 이때의 미디엄으로는 폴리머 미디엄이나 젤 미디엄이 적당한데 무거운 것을 콜라주할 때에는 폴리머 미디엄보다 접착력이 강한 젤 미디엄을 쓰는 것이 좋다.

번지기 기법wet in wet

화면에 물을 뿌리고 마르기 전에 물감을 칠해서 번지는 효과를 얻을 수 있다. 물을 많이 사용하는 기법으로 화면이나 밑색이 마르기 전에 칠해서 은은하게 번지는 수채화풍의 느낌을 준다.

점묘법stippling

인상주의 화가들이 즐겨 사용했던 기법으로 팔레트 위에서 물감을 섞지 않고 원색의 점들을 병치시켜서 중간 톤을 표현한다. 이 기법은 혼색에 의해 색의 선명도가 떨어지는 것을 방지함으로써 보다 명쾌한 색채 효과를 보여준다.

번지기 기법
수채화풍의 은은한 표현을 한다.

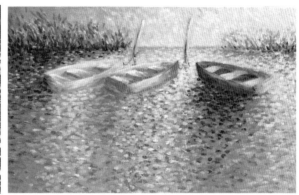

점묘법

아크릴 컬러를 다른 물감과 함께 써도 될까?

아크릴 컬러는 수용성이므로 유화 물감과 혼합해서 사용하는 것은 금물이다. 또 유화 물감으로 그린 그림 위에 아크릴 컬러를 쓸 수도 없다. 그러나 거꾸로 먼저 아크릴 컬러로 그림을 그리고 마른 후에 그 위에 유화 물감으로 보색이나 특수한 효과를 더하는 것은 가능하다. 수채 물감이나 포스터컬러는 같은 수용성이어서 아크릴 컬러와 혼색하여 독특한 효과와 질감을 얻을 수 있다. 수용성 물감을 아크릴 컬러와 섞으면 아크릴 컬러와 같이 내수성이 된다.

오일 크레용 위에 아크릴 컬러 칠하기

캔버스 위에 오일 크레용을 두껍게 칠한다. 그 다음 아크릴 컬러를 많은 물로 희
석시켜서 크레용을 바른 위에 크고 부드러운 붓으로 가볍게 칠한다. 오일 크레
용과 물감이 반발 작용하므로 물감을 칠한 밑으로 오일 크레용의 드로잉이 드러
난다.

에어브러싱air brushing

아크릴 컬러와 아크릴 과슈는 포스터컬러나 과슈 대신 디자인용 물감으로 많이
사용되며 화가들도 아크릴 컬러로 디자인 기법을 응용할 수 있다. 그중 하나가
에어브러싱 기법이다. 아크릴 컬러는 수용성이며 물감의 입자가 작아서 에어브
러싱하기 좋다. 물론 입자가 고운 전문가용 물감을 사용해야 한다. 아크릴 컬러
는 건조가 빨라서 구멍이 막히기 쉬우므로 아크릴 컬러로 에어브러싱한 후에는
바로 에어브러시를 깨끗이 씻어두어야 한다.

에어브러시로 사용할 경우에는 물을 많이 타서 묽게 하고 관로
스 미디엄을 조금 섞으면 아름다운 투명감을 얻을 수 있다.

최지안, 〈그들만의 예감〉, 1995
캔버스에 아크릴 물감으로 에어브러시하여 독특한 효과를 얻는다.

↑↑ 물을 많이 섞으면 투명한 수채화 효과를 얻을
수 있다. 접착력이 약해지므로 아크릴 미디엄
을 함께 사용하는 것이 좋다.

↑ 한지를 사용할 경우 미리 종이를 적셔서 사용
하면 번짐과 그러데이션 효과를 얻을 수 있다.

보조제 및 사용 기법

아크릴 컬러에 물이나 미디엄을 적절히 사용하면 다양한 효
과를 낼 수 있다. 물만으로도 상당한 효과를 낼 수 있고, 바
탕칠할 때 쓰는 젯소나 모델링 페이스트, 물감에 혼합하여
쓰는 폴리머 미디엄, 매트 미디엄, 젤 미디엄, 리타딩 미디
엄, 건조된 후에 칠하는 매트 바니시, 솔루버 바니시, 리무버
등을 사용하면 거의 무한대의 효과를 낼 수 있다.

물

아크릴 컬러는 물을 용해제로 사용하는 물감이다. 그래서
물을 충분히 준비해야 한다. 사용하는 붓을 계속 물로 씻어
가며 사용하므로 야외에 나가서 그릴 때는 휴대용 물통을
두 개 정도 준비하는 것이 좋다.

아크릴 컬러에 물을 많이 사용하면 광택이 없는 매트 기
법이 되고 수채화풍이 되기도 한다. 물을 너무 많이 사용하
면 아크릴 컬러 특유의 내수성과 접착력이 약해진다. 반면
에 물을 적게 쓰거나 튜브에서 짠 그대로 사용하면 광택이
있는 글로스 기법이 된다. 유화풍의 질감을 내려면 물을 적
게 섞어야 한다.

젯소

젯소는 바탕칠 전용의 백색 물감으로 건조가 빠르며 건조
된 후에는 아주 견고하고 내구성이 좋다. 바탕에 젯소를 칠
하면 물감의 발색이 좋아진다. 캔버스, 나무 판, 석고, 벽면
등 어떤 재료에도 사용 가능하며 콩테, 목탄, 연필 등의 드
로잉 화면으로도 쓸 수 있다. 젯소로 바탕칠할 때는 물을
20~30% 정도 섞어서 큰 붓이나 롤러로 한 방향으로 한 번
칠하고 완전히 마른 후 직각 방향으로 한두 번 더 칠한다.

젯소는 바탕칠뿐만 아니라 물감에 섞어서 질감을 변화시

알파의 아크릴 젯소

↑↑↑ 글로스 미디엄을 사용하면 광택 있는 표면
　　이 된다. 임패스토 기법으로 칠해도 2~4시
　　간이면 건조된다.
↑↑ 매트 바니시를 사용하면 무광 효과를 얻는다.
↑ 물을 적게 사용하고 젤 미디엄을 섞어서 그리
　면 두꺼운 질감을 얻을 수 있다.

킬 때도 사용한다. 모래, 석고 가루 등 다른 물질을 혼합하면
질감 있는 바탕이 되고 젯소에 색을 섞으면 유색의 바탕칠을
할 수 있다.

모델링 페이스트modeling paste

대리석 분말 등의 체질 안료를 아크릴 에멀션으로 반죽한 것
으로 점도가 강한 점토성 미디엄이다. 모델링 페이스트의 특
징은 나이프나 헤라 등을 사용하여 원하는 형체를 두껍게 만
들 수도 있고 터치감을 낼 수 있으며, 입체감을 주어 조소 같
은 작품도 할 수 있다는 점이다. 건조 후 고형화된 것을 다시
나이프나 끌로 깎을 수도 있어서 가공하기 좋은 재료다. 캔버
스 같이 유연한 바탕면 위에 모델링 페이스트를 쓸 때는 젤
미디엄을 혼합해야 균열 현상을 방지할 수 있다.

　모델링 페이스트의 건조 시간은 아크릴 컬러나 기타 보조
제에 비하면 약간 느리며 젤 미디엄을 혼합하면 건조 속도가
더 느려진다.

글로스 미디엄gloss medium, polymer medium

폴리머 미디엄이라고도 하는데 물감을 희석시키며 광택 효과
와 투명 효과를 낸다. 물을 조금 섞으면 광택을 줄일 수도 있
으므로 조절이 가능하다.

　폴리머 미디엄은 화면이 다 건조된 후에 붓으로 칠하거나
에어브러시나 분무기로 뿌려서 광택 효과도 내고 투명한 피
막을 형성해 유화의 타블로 같은 효과를 낼 수 있다. 수채 물
감, 과슈, 포스터컬러 등과도 쓸 수 있다. 분말 물감에 혼합하
여 직접 물감을 만들어 쓸 수 있는데 이렇게 만든 물감은 내
수성이 강하다.

매트 미디엄mat medium

광택을 없애며 폴리머 미디엄과 섞어서 중간 효과를 낼 수도
있다. 매트 미디엄은 붓 자국이 나지 않는다. 그러나 후처리

용으로는 사용할 수 없으므로 후처리 단계에서 무광 처리를 하려면 무광 바니시를 써야 한다.

젤 미디엄gel medium

폴리머 미디엄보다 더 강한 투명 광택 효과를 낸다. 점도가 높은 크림 상태로 되어 있어 건조 시간은 느린 편이다. 접착력이 강해서 콜라주 기법에 사용하기 좋다. 유화처럼 두껍게 그리거나 페인팅 나이프를 사용하기에 좋다. 건조 후에는 투명해지는데 두꺼운 화면에서도 투명 효과가 나서 독특한 질감을 자아낸다. 젤 미디엄은 분말 물감의 미디엄(바인더)으로도 좋다.

리타딩 미디엄retarding medium

리타딩 미디엄은 건조 속도를 늦춘다. 그러나 너무 많은 양을 혼합하면 건조 후에 화면의 수축이 생길 수 있으니 주의해야 한다. 50cc 튜브 기준으로 1cm정도 짜낸 물감에 두세 방울이면 적당하다. 금속 가루나 형광 안료 등 물에 잘 풀어지지 않는 분말도 혼합시킨다.

매트 바니시mat varnish

광택을 없애는 후처리 바니시다. 완전히 건조된 화면을 세워놓고 칠한다. 칠한 직후에는 표면에 구름이 낀 것처럼 보이지만 건조 후에는 투명해진다. 스프레이로 쓸 때는 두 배 정도 희석하여 두세 번 뿌린다.

솔루버 바니시soluvar varnish

화면 보호용, 바니시로 무광과 유광이 있으며 스프레이로 쓴다. 아크릴 컬러가 건조한 후 글로스 미디엄을 한 번 칠하고 일주일 후에 솔루버 바니시를 고르게 칠한다. 화면에 먼지가 묻으면 페트롤로 닦아내고 솔루버 바니시를 또 한 번 칠한다.

리무버remover

유기용제를 주성분으로 한 것으로 물감을 완화시켜 제거한다. 붓이나 팔레트에 묻은 아크릴 컬러가 굳어져서 물로는 씻어지지 않을 때도 사용한다.

변상벽, 〈참새와 고양이(묘작도猫雀圖)〉, 18세기, 비단에 채색, 93.9×43cm, 국립중앙박물관

Oriental Painting

동양화는 일반적으로 한국, 중국, 일본 등에서 내려온 전통적인 화풍을 말한다. 동양화는 수묵화와 채색화의 두 가지 양식으로 분류되며 채색화에는 수묵채색화도 포함된다.

당나라 때 발생한 수묵화가 오랫동안 동양화를 대표하게 된 것은 송 대에서 명 대까지의 문인들이 그림을 단순히 대상을 묘사하는 것이 아니라 사상을 표현하는 것으로 인정하고 즐기면서부터다. 따라서 동양화는 서화로 발전하여 약간의 채색을 가미하고 여백을 중시하게 되었다. 그러나 현대에 와서는 수묵화가 본격적으로 발전하기 이전의 보편적인 표현 양식이었던 채색을 통해 대상을 표현하는 채색화도 발전하고 있다.

동양화를 채색화와 수묵화로 구별하는 것은 단순히 사용 재료에 따른 것이라고 생각하기 쉬우나 표현 특징에 따른 구분이기도 하다. 수묵화는 먹을 써서 그린 그림이면서 물이 잘 스며들고 번지는 화선지를 이용해 먹의 농담을 자유롭게 표현한 그림 양식이라고 할 수 있으며, 채색화는 물이 잘 스며들지 않도록 처리한 화선지에 안료를 사용하여 색감의 특성을 살린 그림 양식이라고 할 수 있다. 그러나 이러한 구분은 편의상의 분류일 뿐 채색화나 수묵화는 서로 공유하는 점이 많다.

동양화에 필요한 화구

문방사우(붓, 먹, 벼루, 종이)

먹, 이화여대 박물관 소장

벼루, 국립중앙박물관 및 개인 소장

먹

묵墨의 우리말이 먹이다. 옛날 중국에서는 천연 광물성 석묵石墨을 사용했는데 미끈미끈한 흑색 또는 회색 흑연으로 순수한 탄소 성분이다. 석묵을 물에 녹이거나 옻을 혼합하여 사용한 것이 먹의 시초라고 한다. 또 다른 방식으로는 옻을 불에 태워서 그을음을 만들고 소나무를 태워 그을음을 만들어 두가지 검댕을 섞어서 먹을 만들었다는 기록이 있다. 이 제조방법은 오늘날 탄소 분말에 아교액을 섞어서 먹을 제조하는 방법과 흡사하다.

610년 담징曇徵이 일본에 종이와 먹을 전하면서 제조 방법도 가르쳐주었다는 기록이 『일본서기日本書記』에 남아 있다. 먹은 원료에 따라 송연묵松煙墨과 유연묵油煙墨, 색상에 따라 담묵淡墨, 자묵紫墨, 고묵古墨 등으로 나눌 수 있다. 좋은 먹에는 카본 블랙이 잘 섞여 있다. 연대가 70~100년 정도 되는 먹은 광택이 없고 깊은 색감이 나는데 이를 고묵이라 한다. 먹의 수명은 200년 이상이다. 먹을 갈 때는 40도 정도 각도로 눕혀 벼루 위에서 힘을 주지 않고 서서히 갈아야 한다. 물은 화학 성분이 첨가되지 않은 증류수를 사용하는 것이 좋다.

벼루

벼루는 강도가 중요한데 먹보다는 강해야 한다. 먹이 아니라 벼루가 갈아지면 먹물이 탁해지기 때문이다. 또한 수분을 적당히 흡수하는 것이 좋은데 벼루에 물방울을 떨어뜨려서 물방울이 마르는 속도를 보고 벼루의 질을 알 수 있다.

벼루는 석제여서 수분이 있는 것이 좋으므로 보관할 때 물을 부어 두는 것이 좋다. 도자기로 된 벼루나 한 번 구운(열처리한) 기와 벼루를 사용하기도 한다. 중국의 단계연端溪硯, 용미연龍尾硯, 등니연瓊泥硯 등은 명품으로 알려져 있다.

길상 사의 접시채 12색 세트

길상 사의 펄 컬러 안채 8색 세트

봉황 사의 봉채 10색 세트

물감

채색화용 물감은 정제한 가루 원료인 분채와 아교를 반죽해서 그대로 굳힌 봉채와 접시에 굳힌 접시채, 튜브에 넣은 튜브채 등이 있다. 전통적으로는 분채와 접시채가 많이 쓰였다. 동양화용 안료에 아교와 그 밖의 첨가제를 배합한 것으로 약간의 물로 풀어 쓴다.

분채는 안료만으로 된 것이 아니고 쓰기 편하게 약간의 체질 분말과 다른 성분이 처방되어 있다. 여기에 아교와 물을 넣어서 사용한다. 튜브채는 간편하게 사용할 수 있지만 전통적인 동양화 기법을 내기에 그리 적합하지는 않다. 아교는 상온에서 고체인데 튜브에 든 동양화 물감은 아교가 아니라 수용성 수지를 사용하기 때문이다. 튜브 물감으로만 그린 그림을 배접할 경우에는 그림이 번져서 망치기 쉬우므로 아교를 섞어서 써야 덜 번지고 배접에도 지장이 없다. 분채와 비슷한 석채는 일반 분채보다 입자가 굵은 광물성 무기 안료다. 입자가 클수록 석채의 독특한 느낌이 두드러지며 색도 진하게 된다. 입자가 굵기 때문에 아교를 많이 써야 충분한 접착력을 유지한다.

동양화의 도막은 유화나 아크릴처럼 견고한 것이 아니며 내구성은 안료의 품질에 달려 있으므로 반드시 퇴색 시험을 해보고 선택해야 한다. 아무리 아교로 조절을 한다 해도 작품의 내구성은 안료에 달려 있기 때문이다.

분채 30색 세트

알파 채향(튜브채)

종이

동양화에 쓰는 종이에는 마지麻紙(삼베), 저지楮紙(닥종이), 죽지竹紙(대나무), 견지絹紙
등 여러 종류가 있다. 먹을 잘 흡수하는 종이도 있고 먹을 흡수하지 않는 종이도
있다. 동양화에 사용되는 종이를 보통 화선지畵宣紙라 하는데 옛날 중국 쉬안저
우宣州 지방의 종이가 질이 좋고 유명하여 생긴 이름이다.

그림의 주제에 따라 종이의 선택도 달라지는데 화조화花鳥畵에는 먹을 적게 흡
수하는 종이가 좋고, 산수화는 먹을 잘 흡수하는 종이가 좋다. 닥종이는 지질이
질겨 글을 쓰는 서화에 알맞으며, 마지는 두꺼워 채색화에 좋다. 서양의 와트만
지가 바로 이 마지에 해당한다. 죽지는 담황색으로 얇고 빳빳해서 채색화에 좋
다. 면지綿紙라는 것도 있는데 선지 중에 마치 목면처럼 부드러운 종이를 일컫는
말이다.

수묵화는 화선지에 먹이나 염료성 안료 등 입자가 고운 물감을 써서 스며들고
번지는 선염법을 이용하여 그린다. 채색화를 그릴 때는 물감이 스며들거나 번지
지 않도록 화선지에 호분과 아교물, 명반을 혼합한 바닥칠을 한 뒤 그 위에 그린
다. 채색화를 그릴 때 바탕에 흡수되지 않도록 처리를 하는 이유는 크기와 성분
이 다양한 안료의 알갱이들을 화면에 안정적으로 고착시켜 발색 저하를 막고 색
상을 정확히 하기 위해서다. 만약 흡수력이 큰 화선지에 적절한 처리를 하지 않
고 그대로 물감을 칠하면 안료의 작은 입자는 아교 등의 고착제와 함께 흡수되
고 안료의 굵은 입자와 성분은 표면에 남아 난반사로 발색이 저하되고 선택적
흡수로 인한 색상 저하, 고착제 부족으로 인한 채색층의 박리가 일어나기 쉽다.
유화를 그릴 때 가공 처리된 캔버스 표면에 그림을 그리는 것과 같은 원리다.

중국 옛 문헌에 선지 중 최상품은 닥종이楮紙, 檀紙, 木覃紙라고 기록되어 있다. 그
림용으로 뛰어나다는 옥판전지玉版箋紙도 닥종이계다. 기록에 의하면 종이는 중
국 후한 시대(104년)에 채륜蔡倫이라는 사람이 발명하였다. 『일본서기』에는 이 제
지법은 고구려의 담징에 의해 먹과 함께 일본
에 전해졌다고 적혀 있다.

화선지, 한지

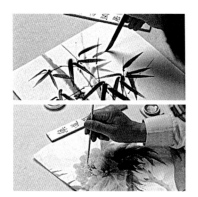

수묵화용 붓과 금니붓 사용법

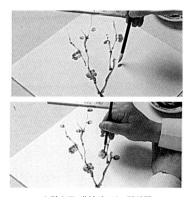

수직으로 세워서 쓰는 면상필

붓

붓에 사용되는 동물의 털은 토끼, 너구리, 양, 말, 고양이, 쥐, 담비, 늑대, 다람쥐, 여우, 소, 물소, 곰, 돼지, 흰 돼지, 닭, 학, 백조(백조털로 된 붓은 鷄毛筆이라고도 한다), 인태발人胎髮(사람의 머리털인데 태어나서 한번도 자르지 않아 원래의 털끝이 보존된 머리털) 등이다. 흰 돼지털은 유화 붓으로 많이 쓰고 담비털은 수채화 붓으로 많이 쓴다. 레드 세이블은 시베리아에서 나는 붉은 밍크의 털인데 가장 좋은 수채화 붓으로 알려져 있으며 일명 콜린스키 붓이라고도 한다.

백양모白羊毛는 붓의 봉(붓 끝)이 좋아야 하며 붓 끝 부분이 일직선이 되어야 하고 약간 회색빛이 나며 붓 털 하나하나가 가늘수록 좋다. 같은 크기의 붓이라면 털이 400개로 된 것보다 600개로 된 것이 더 좋은 붓이라고 할 수 있다.

붓 털은 동물의 단백질로 된 것이므로 병충해의 피해가 생기기 쉽다. 통풍이 잘 되고, 습기가 적은 곳에 두어야 한다. 나프탈렌 등을 넣어두거나 방충제를 뿌려두는 것도 괜찮다. 한 번 사용한 붓은 반드시 물로 씻어서 두는 것이 좋다. 보관할 때에는 붓 털을 반듯하게 잘 다듬어서 붓 털을 아래로 하여 걸어두어야 한다.

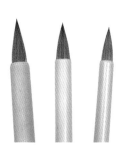

황모 채색필(대, 중, 소)

바림붓(대, 중, 소)

↑↑↑ 조색용 접시는 크기별로 갖고 있으면 편리하다. 흰색이 좋다.

↑↑ 물그릇은 붓을 씻거나 붓을 적실 때 필요하다. 보통 세 칸으로 된 도자기 제품을 많이 이용한다.

↑ 막자사발과 막자는 사용할 일이 많지 않으나 호분 등을 갈 때 필요하므로 갖추고 있는 편이 좋다.

조색용 접시

채색화는 색을 여러 번 겹쳐 칠하게 되므로 필요한 색을 한꺼번에 만들어 놓고 여러 차례 쓸 수 있는 조색용 접시가 각 색마다 필요하다. 따라서 접시는 많을수록 좋다. 적어도 직경 20cm 정도의 큰 것이 한 개, 15cm 정도의 중간 것이 세 개, 7~8cm 정도의 작은 것이 열 개 정도는 있어야 한다. 접시의 색은 물감 색이 정확하게 드러나는 흰색이 좋다.

물그릇

아교로 갠 물감을 용해시키거나 붓을 씻어낼 때 물이 필요하다. 세 칸 정도로 나뉜 도자기 물그릇이 제일 많이 쓰인다.

막자사발과 막자

막자사발과 막자는 호분, 황토 등의 안료를 곱게 빻을 때 필요하다. 크기는 쓰는 물감의 양에 따라 선택하면 된다.

인구 印矩

완성된 서화에 작자의 이름 아래 또는 아호 밑에 낙관할 때 도장이 반듯이 찍히도록 잡아주는 L자 모양의 틀로 나무나 금속으로 만든다. 모가 날카로우므로 조심해야 한다.

동양화와 수채화의 차이는?

동양화 물감과 수채화 물감은 원료인 안료는 같지만 미디엄이 다르다. 수채화의 미디엄은 수용성이 높은 아라비아 검, 동양화 채색에는 아교를 사용한다. 아교는 수용성이 낮아 마르고 나면 물에 풀어지지 않는다. 그래서 동양화 채색할 때에도 색이 잘 번지지 않고, 완성 후에 물로 배접을 해도 그림이 상하지 않는다. 종이도 수채화지와 화선지는 조직이 다르다. 동양화 채색의 기본 요건은 뛰어난 발색, 퇴색되지 않는 내구성, 혼색에도 유지되는 높은 채도 세 가지를 들 수 있다.

↑↑ 현대 수묵화. 김인숙, 〈잠자는사람〉,
1995, 화선지에 수묵

↑ 수묵담채화. 양팽손, 〈산수도〉, 88.2×
46.5cm, 종이에 담채

동양화의 주요 기법

수묵화水墨畵

먹으로만 그리는 그림으로, 묵화墨畵라고도 한다. 일찍이 먹에도 오채五彩가 들어 있다는 사상이 뒷받침되면서 이른바 남종화 정신을 표현하는 물감으로 자리 잡게 되었다. 먹만으로 농담의 효과를 얼마나 잘 나타내느냐에 따라 격을 따지는 문기文氣의 화풍 정신이 생겼고 당나라 이래 채색화보다 숭상받게 되었다.

수묵담채화水墨淡彩畵

수묵에 엷게 채색하는 기법을 말한다. 수묵으로 바탕의 기본 그림을 그리고 그 위에 나뭇잎이나 산등성, 수면 따위를 엷게 채색하는 기법이다. 수묵과 채색의 중간 특징을 보이며 현란하지 않은 담담한 화풍이 특징이다.

채색화彩色畵

색깔 있는 물감으로 그리는 기법이다. 채색은 오행설五行說을 바탕으로 한 백白, 적赤, 청靑, 흑黑, 황黃의 오채를 중심으로 하며 관념성이 강하다. 입체적인 채색법보다는 대상의 색감에 따른 평면적인 채색 중심으로 이를 진채眞彩, 청록靑綠, 금벽金碧 나아가 단청丹靑이라 부른다.

→ 채색화. 〈십장생도十長生圖〉,
조선 후기, 병풍, 비단에 채색

대상의 윤곽을 선으로 먼저 그리고 그 안을 색으로 메꾸는 방법이 중심이다. 수묵화나 수묵담채화보다 전통적, 규범적, 장식적, 도식적인 화풍으로 직업 화가나 불화가, 민화가들이 주로 사용해왔다.

묘사법

입체감과 양감, 질감을 나타내는 붓 자국 기법으로 준법이라고 하는데 20종 정도가 있다. 삼마麻 줄기가 갈라진 듯한 기법의 피마준披麻皴을 비롯하여 물방울이나 볍씨 같은 점을 찍는 우점준雨點皴과 미점준米點皴, 도끼로 나무를 찍은 듯한 기법의 부벽준斧劈皴, 뭉게구름의 머리쪽 같은 운두준雲頭皴, 게다리 같은 기법의 해조준蟹爪皴 등을 들 수 있다. 이러한 묘사법은 산과 바위, 나무, 나뭇가지를 비롯한 곳곳에 쓰이고 있다.

해조준

우점준

미점준

피마준

운두준

부벽준

보조제

동양화 물감은 접착력이 없는 분말 상태이므로 입자들을 결합시키고 화면에 접착시키기 위한 보조제가 필요하다. 동양화에서는 수묵화건 채색화건 아교를 보조제로 쓴다.

아교는 소나 짐승의 가죽과 뼈를 석회수에 담궈 뜨거운 물에서 추출한 것을 냉각하여 응고시킨 것이다. 시판되는 아교는 대부분 응고된 황갈색 고체 상태의 것으로 뜨거운 물에 넣고 녹여서 액체 상태로 만들어 쓴다. 아교는 색이 맑고 투명한 것이 쉽게 변질되지 않고 나쁜 냄새도 나지 않으며 접착력도 좋다. 아교를 정제한 젤라틴은 지방의 함량이 낮아 채색화에서는 사용하지 않는 것이 좋다.

병에 든 아교는 상온(25℃ 이하)에서 반고체 상태여야 한다. 물처럼 흐르는 것은 다른 수용성 수지나 젤라틴 수용액이므로 작품용으로 적당하지 않다. 색도 붉은기가 없이 옅은 색일수록 좋다. 약간만 데우면 쓸 수 있는 액체 아교가 편리하다. 숟가락에 아교액을 담아 가스불로 가열해 보면 좋은 아교는 거의 마지막까지 물이 증발하며 거품이 사라지면서 점성 유체가 되는 반면에 불량품은 거품이 가늘어지면서 마치 설탕을 태울 때처럼 붉게 고체화한다.

화조를 그릴 때는 아교를 많이 쓰며, 산수를 그릴 때는 번지게 하는 기법을 쓰므로 아교보다 물을 많이 넣는다.

아교의 여러 형태
긴 막대형, 납작한 구슬형, 육면체형, 가루형 등 여러 가지가 있으나 성분은 모두 같다.

아교액

아교의 사용 방법

분채에 아교를 개어 쓰는 방법은 상당히 어렵다고 알려져 있으나 다음과 같이 하면 된다. 먼저 건조한 호분을 막자사발에 넣은 후 물을 넣지 않고 잘 간다. 갈아놓은 호분 가루에 약간 데운 아교물을 조금씩 부으면서 충분히 개어 준다.

여름철에는 호분과 반죽한 아교물이 부패하기 쉬우므로 주의해야 하며 부패한 아교물은 사용하지 않는 것이 좋다. 먹과 혼합이 되는 아교물을 사용해야 하는데 일반 방부제가 들어 있는 아교물은 먹과 혼합이 되지 않으니 유의해야 한다.

동양화 색의 종류와 특징

분채

백색

동양화의 백색은 사상적으로도 가장 중요한 색이며 물감의 종류도 많아서 잘 알고 써야 한다. 각기 그 특색과 주의할 점이 있다. 수정, 운모, 호분은 투명하고 그 밖의 백색들은 불투명한 편이다.

백토白土

예부터 도자기 재료로 많이 썼다. 백토는 물로 잘 씻어서 정제한 뒤 사용해야 한다. 피복력은 보통이며 착색력도 약한 편이라 채색용으로는 많이 쓰지 않는다. 종류로는 순백 외에 약간 황색기가 있는 것도 있고, 적색기가 있는 것도 있다. 비중은 호분보다도 무거우며 불투명하다.

연백鉛白

유화에서 많이 쓰는 실버 화이트인데 피복력은 있으나 유해 성분이 있으므로 주의하여야 하고, 주朱나 카드뮴계의 황색과 혼합하면 흑변하기 쉽다. 동양화에서는 안심하고 쓰기 어려운 안료다.

아연화亞鉛華

주성분은 산화 아연이며 유화에서 제일 많이 쓰는 징크 화이트를 말한다. 황을 포함하는 색과 혼합해도 변화가 없고 주색 안료와 혼합해도 변하지 않는다. 피복력은 약한 편이며 연백보다는 약간 황색기가 난다.

수정말水晶末

수정의 원석을 분말로 만든 것이다. 피복력은 약한 편이며 분말이 고울수록 불투명하다. 암채색과 혼합하여 쓰는 경우가 많다. 수정 외에 방해석도 많이 쓴다. 석채의 백색이 이것이다.

운모雲母

운모는 대개 화강암층에서 채취하는데 광택이 잘 나고 비중은 가벼운 편이다. 그러나 붓에 잘 묻지 않고 아교물과 혼합해도 떨어지기 쉬우므로 쓰기가 어렵다.

호분胡粉

호분은 예부터 지금까지 널리 사용하는 대표적인 백색 안료로, 다른 색과 혼합이 잘 되며 동양화에서 제일 인기 있는 물감 중 하나다. 호분의 또 다른 특징은 시일이 지날수록 백색도가 더 좋아진다는 점이다.

호분의 주성분은 탄산석회다. 원료인 조개껍데기를 분말로 만든 후 물로 장시간 세척하여 물통에 넣고 침전시켜서 입자를 분류한다. 이렇게 침전시킨 것을 판 위에서 천연 건조시켜 만든다. 색이 순백색일수록, 가루가 고울수록 고급품이다. 제조사에 따라 명칭, 호수 등이 다르며 최상품은 특호라고도 한다. 3호, 4호까지가 그림용이다. 그 이하는 불순물이 많고 백색도가 떨어지므로 그림용으로 적당하지 않다.

호분

강경구, 〈초상〉, 1994
한지에 먹과 호분만으로 독특한 표현 효과를 얻고 있다.

등황

등황藤黃, gamboge

주로 인도, 중국, 태국, 스리랑카 등에 자생하는 가르시니아 망고스틴과의 나무에서 채취하는 천연 색소인데, 분말 상태로 유화용 기름과 혼합하면 연한 금빛이 돈다. 기름과 혼합하면 내구성이 좋으나 수채 재료로는 내구성이 나쁘고 햇빛을 쬐면 퇴색한다. 약간 독성이 있고 퇴색되는 색이라 지금은 주로 합성 유기 안료를 쓴다.

주

주朱, vermilion

주색은 적색 안료 중에서 예로부터 가장 많이 사용해온 색으로 기원전 아시리아와 아라비아의 조각에서도 이 색의 흔적을 볼 수 있다. 중국에서는 주周나라 때부터 다양한 주색이 제조되었다. 주색의 주성분은 황화 수은이며 비중은 8.2 정도다. 주의 종류는 황색기가 많은 것부터 흑색에 가까운 것까지 다양하다.

천연 주색의 원료인 진사는 석영 등에 포함되어 있는 천연 광석으로 중국에서 많이 생산되며 스페인, 홋카이도 등에서도 산출된다. 순도 높은 것은 아주 고가이며 한방에서는 약재로도 쓴다.

주색은 오래전부터 사용했지만 독성이 강하고 다른 채색과 혼합하면 변색되기 쉬워 현대에는 잘 사용하지 않는다. 은박 위에 주색으로 채색하면 흑변하고 연화물과 같이 혼합해도 색이 변한다. 최근에는 고급 유기 안료가 생산되고 있다.

동양화에서 주색을 즐겨 쓰는 이유는 색이 아주 아름답기 때문이다. 옛날에도 수은과 유황을 화합시켜서 인공 진사, 즉 서양의 버밀리언을 제조하는 방법이 알려져 있었다. 그리스인이나 로마인도 진사의 사용법을 알고 있었는데 폼페이 벽화에서도 이 색을 발견할 수 있다. 기원전 중국 은殷나라 시대 점술용 거북딱지나 짐승 가죽에서도 주색이 검출되었다. 인주로도 사용한다.

연지 臙脂, alizarin

동양화 채색에서 중요한 색 중의 하나다. 옛날에는 동물의 피를 사용하기도 했으나 동물의 피는 잘 변하므로 식물, 특히 꽃에서 채취해서 사용했다. 일년생 야생초인 천초의 뿌리에서 추출하는 터키산 알리자린이 오랫동안 사랑받았으나 지금은 너무 비싸서 사용하지 않는다. 하지만 서구의 몇몇 제조사에서는 지금도 천연 알리자린이란 이름으로 유화, 수채화 물감을 제조하고 있다. 야생 천초는 터키 이외에도 한국, 대만, 만주, 일본, 유럽 등지에서 채집된다.

이 색은 아주 아름다우나 산성이므로 약간의 변색이 있다. 식물성 자연색으로 약재로도 사용하며 가격이 비싸다. 최근에는 좋은 합성 안료가 생산되고 있다. 내광성이 비교적 좋은 것으로 페릴렌 계통이 있는데 작품용으로도 권할 만하다.

연지

대자

대자는 고급 안료로 투명도가 뛰어나다. 비교적 변색이 적어 다른 색과 혼합하여도 변색되지 않는다. 동양화에서 많이 쓰는 색으로 먹과도 혼합하여 쓴다. 주, 황토보다도 입자가 고운 편인데 좋은 것일수록 입자가 미세하고 색상도 좋다. 좋은 대자는 주로 독일과 영국에서 생산되고 있으며 화학 성분은 산화철과 망간이다. 가격이 싼 편은 아니며 석간주라고도 한다.

대자

남 藍, indigo

남색은 천연염료 중에서도 오랜 역사를 가지고 있는 염료로 영어로는 인디고라고 한다. 남색은 식물에서 채집하는데 주로 한국, 일본, 중국, 인도 등에 자생하는 쪽에서 추출한다. 색 자체에 살균력도 있어서 옛날에는 의복의 염색에 널리 썼다. 현재는 화학적으로 제조되고 있는데(1800년 합성에 성공) 유화에 사용하는 프러시안 블루가 바로 이것이다. 그러

남

녹청

나 프러시안 블루도 산성 안료로 내광성이 강하지 못해 시일이 경과하면 청색기가 적어지고 흑변하기 쉽다. 색이 안정적이지 못하므로 현재는 다른 색으로 대치하기도 한다.

녹청綠靑

녹청색은 공작석을 미세하게 갈아서 만든다. 입자가 크면 진한 암녹색이 되고 입자가 고우면 백록색이 된다. 상당히 고가의 색으로 현재는 화학적 합성 안료가 생산되고 있는데 변색이 적어서 안심하고 사용할 수 있다. 혼색으로 유사한 색을 낸 저질 안료도 많으므로 자체 시험을 거쳐서 사용하는 것이 좋다.

군청

군청群靑

암채색의 천연 군청 진품은 매우 고가이며 좋은 것은 순금과 가격이 비슷하다. 원석은 라피스 라줄리라고 하며 보석에 속하는 청금석이라는 광석이다. 이 원석은 햇볕에 변색되지 않는 아주 좋은 색채다. 원석의 세계적 산지는 중동의 아프가니스탄이다. 그러나 양질의 천연 군청은 매우 비싸기 때문에 현재는 합성 군청을 많이 쓴다. 값도 싸고 색상도 좋으나 품질에 따른 등급이 있으니 잘 선택하여 쓰는 것이 좋다.

자

자紫

보라색은 염료에서 온 것이 많으며 변하기 쉽다. 사용할 때 특히 주의해야 한다.

하정민, 〈당신이 함께한 시간들-情〉, 1996
장지에 먹과 석채를 사용하여 경쾌하게 표현했다.

석채石彩(암채巖彩)

옛날에는 동물이나 식물에서 색을 얻었는데 이런 색은 변색, 퇴색이 쉽게 일어난다. 이와 달리 석채는 천연 광석을 빻아서 만든 돌가루로 변색, 퇴색이 적고 투명하며 품위가 있고 광택까지 있어서 좋은 재료로 꼽혔다. 하지만 산지가 한정되어 있어 구하기가 어렵고 색상이 많지 않다.

석채는 무게가 있어 그림에 깊은 느낌을 주므로 동양화에서 독자적인 영역을 차지하고 있다. 요즈음은 유화 화가들도 석채를 사용하여 독특한 색과 입체감을 낸다. 다른 안료 물감에서 찾아볼 수 없는 석채의 또 다른 특징은 여러 색을 혼합해도 개개의 색감이 그대로 나온다는 점이다. 혼합만 하면 여러 색상을 낼 수 있고 깊이 있는 그림이 된다. 일본의 석채는 입자가 커서 그림의 입체감을 극대화하여 독특한 효과를 낸다.

천연 석채는 비싸고 색이 적으므로 현재는 인공 석채가 생산된다. 대개 유리를 분쇄하거나 수정 분말에 코발트, 동, 철, 망간 등의 금속 산화물을 첨가하여 제조한다. 색의 수가 상당히 늘어나 백 가지 정도가 되며 입자 크기도 다양하다. 내광성도 비교적 좋은 편이다. 백토白土, 석간주石間朱, 진사주辰砂朱, 갈색褐色, 황토黃土, 웅황雄黃, 계관석鷄冠石, 군청群靑, 감청紺靑, 담군청淡群靑, 백군청白群靑, 녹청錄靑, 백록청白錄靑 등이 널리 쓰는 석채 색이다.

석채 풀어 쓰는 법

1. 마른 접시에 석채 분말을 덜고 아교물을 흐를 정도로 약간 넣어 석채를 적신다.

2. 아교물이 석채 분말에 잘 씌워지도록 손가락으로 골고루 문질러준다.

3. 적당량의 물을 넣고 다시 손으로 잘 개서 쓴다. 쓰고 남은 것은 뜨거운 물로 아교 성분을 헹궈내면 말려서 다시 쓸 수 있다.

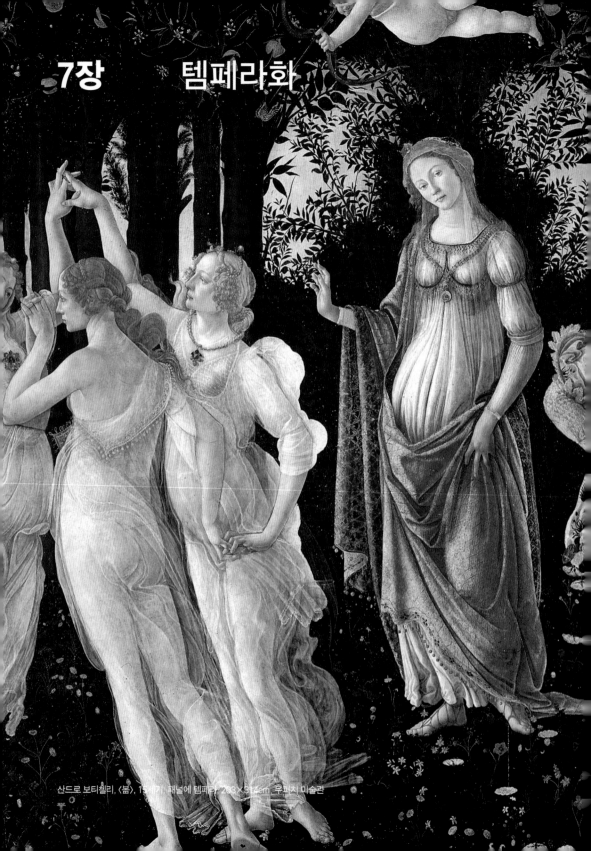

7장 템페라화

산드로 보티첼리, 〈봄〉, 15세기, 패널에 템페라, 203×314cm, 우피치 미술관

Tempera

템페라는 '혼합한다'는 뜻의 라틴어에서 온 말로, 달걀노른자와 아교를 섞은 불투명 안료를 사용하는 화법이다. 처음에는 나무 판자 위에 그림을 그렸는데 이 방법은 1410년까지 지속되었다. 당시 템페라는 세밀화에서부터 수사본의 삽화, 패널화까지 다양하게 사용되었다.

템페라는 유연성이 없지만 안료의 원래 색과 아주 비슷한 색으로 마르기 때문에 작품의 최종 색을 쉽게 예측할 수 있다. 템페라는 부드럽게 칠해지지 않기 때문에 약간 딱딱한 느낌이 난다. 마르면 광택이 없지만 니스를 발라 광택을 낼 수도 있다.

템페라의 문제점을 해결하기 위해 반 에이크가 미디엄에 오일 혼합물을 넣었는데, 이것이 유화의 시작이다. 르네상스 이후의 거장들은 템페라 대신 주로 유화를 사용하게 되었다. 하지만 유화와 수채화의 중간 질감을 내고 수채화보다 강력한 색감에 입체 기법을 낼 수 있어서 템페라의 명맥이 끊기지는 않았다.

18세기에는 달걀뿐 아니라 갓풀, 아라비아 검, 카세인 등을 사용하여 수성 물감으로 만들어 썼다. 그중 아라비아 검의 특성이 좋아서 나중에 아라비아 검을 미디엄으로 한 물감이 과슈로 독립하여 정착하게 되었다.

현대에 와서 템페라가 다시 사용된 것은 영국 화가 새뮤얼 팔머에 의해서다. 앤드루 와이어스, 벤 샨을 비롯한 미국화파의 작가들은 템페라의 대중성에 지대한 영향을 끼쳤다.

그러나 템페라는 유화 물감보다 유연성이 떨어지고 너무 두껍게 칠하거나 두루마리처럼 말거나 휘면 균열이 생기기 쉽다. 화면의 보존이 어렵고 불편하므로 과슈나 아크릴 물감을 보조제로 쓰는 것을 권한다.

템페라화에 필요한 화구

물감

템페라화에 쓰는 안료는 유리병이나 비닐봉지에 담겨 시판된다. 작품 제작용 안료는 반드시 입자가 섬세해야 한다. 사용할 때는 달걀노른자로 바인더를 만들어 밀폐된 병에 넣어 보관해 놓고 안료에 넣어서 사용한다. 만들어진 상태로 판매되는 템페라 물감은 색상의 범위가 한정적이고 직접 만든 것보다는 늦게 마르므로 이왕이면 직접 만들어 쓰는 것이 좋다.

패널

템페라화는 견고한 바탕 위에 그리는 것이 좋다. 초기의 템페라화는 나무 판 위에 그리는 경우가 많았다. 오늘날에는 자연산 나무 대신에 합판이나 압연된 메소나이트 패널을 사용한다. 나무 판의 결과 문제를 해결하기 위해 결이 가는 리넨 천을 입힌 판을 쓰기도 한다. 나무는 수지와 습기를 머금고 있으므로 합판에 젯소칠을 하여 쓰는 것이 좋다.

　바닥재로 래그지 같은 종이를 사용할 경우에는 뒷면을 합판 등으로 단단히 받치는 것이 좋다. 템페라화의 도막은 유연하지 않아 바닥재인 종이가 움직이면 불안전하게 부착될 위험이 있기 때문이다. 유화용 캔버스를 사용할 수도 있지만 섬세하게 직조되고 팽팽하게 잘 잡아당겨진 것을 써야 한다. 캔버스 대신 하드보드 위에 캔버스 천을 잘 잡아당겨 풀칠해서 쓸 수 있다.

템페라 물감은 가루로 된 안료와 달걀 용액을 섞어서 만든다. 아주 다양한 종류의 안료를 사용한다.
기성품으로 구입할 수 있는 템페라 물감은 색상의 범위가 한정적이다. 튜브로 된 기성의 템페라 물감은 손으로 직접 만든 것보다는 늦게 마르므로 초보자건 전문 화가건 손수 만들어 쓰는 것이 가장 좋다. 손수 만들어 쓰면 작가의 의도에 꼭 맞는 색들을 만들 수 있다.

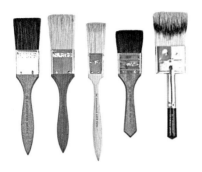

넓은 붓은 큰 면적을 칠할 때 좋다. 특히 아교나 젯소를 칠하는 데 유용하다.

붓

템페라화의 세부 작업을 위해서는 유화나 수채화에 쓰는 붓을 사용하는 것이 좋다. 넓은 붓은 큰 면적을 칠할 때 좋다. 강모 붓도 용도에 따라 적절하게 선택할 수 있으나 너무 거친 붓은 칠을 긁어낼 수 있으므로 사용하지 않는 것이 좋다. 물감을 바를 때는 가는 담비털 붓을 사용한다. 붓은 증류수에 자주 담궈가며 써야 한다. 물감이 너무 많이 묻으면 화면이 지저분해진다. 템페라 물감의 두께가 1mm 이상이 되면 화면에서 떨어지기 쉽다.

팔레트

템페라를 섞고 바르는 데는 닦기 쉬운 유리나 도자기 팔레트가 좋다. 쓰고 난 뒤 한 장씩 뜯어서 버릴 수 있는 종이 팔레트도 편리하다.

템페라 물감 만들기

1. 달걀노른자만 잘 걸러서 한 손에 쥐고 살짝 막을 터트려 병에 넣는다.

2. 증류수를 조금씩 부어가며 잘 저어서 달걀 바인더를 만든다.

3. 안료 가루에 증류수를 넣고 유리 막대로 저어 안료 반죽을 만든다.

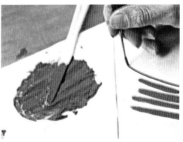

4. 안료 반죽과 달걀 바인더를 잘 섞어서 농도를 맞춘 뒤 사용한다.

보조제 및 사용 기법

전통적인 템페라화의 보조제는 달걀노른자와 흰자다. 흰자는 건조가 빠르고 취급이 용이하며 광택이 좋다. 그러나 피막이 약하여 화면에서 떨어지기 쉽다. 노른자는 지방을 많이 함유하고 있어서 건조는 약간 더디나(3~6주) 피막이 유연하고 견고하다. 그러나 광택이 약하고 화면 전체에 황색기가 난다.

전통적인 방식의 템페라화는 달걀을 섞어쓰는 것이지만 유연성과 광택을 위해 오일이나 바니시를 보조제로 사용할 수 있다. 오일로는 아마인유와 스탠드 오일, 클로브 오일이 적합하고 바니시는 다마르 바니시가 좋으며 식초를 함께 섞기도 한다.

드라이 브러싱 dry brushing

붓에 물감을 묻힌 후 손가락으로 물감의 반을 제거한다. 이런 붓으로 그리면 깃털 같은 가벼운 질감이 표현된다. 반복하여 칠하거나 색을 달리하면 다양한 효과를 낼 수 있다.

해칭 hatching

많은 선을 그어 음영을 표현하는 전통적인 템페라 기법으로, 가는 선이 뒤섞여 효과를 낸다. 가느다란 그물 같은 질감을 표현하기 위해서는 가는 붓으로 사선을 긋고 그 위에 다른 방향으로 다시 그어준다. 좀 더 풍부한 질감을 주고 싶다면 다른 색으로 반복해서 크로스 해칭하면 된다.

드라이 브러싱

해칭

1. 붓에 물감을 묻히고 물기를 닦아낸다. 패널을 가로질러 붓 자국을 남기면서 그린다.
2. 다양한 효과를 나타내기 위해 색을 달리하여 겹쳐 칠할 수 있다.

풍부한 질감 효과를 위해 다른 색으로 크로스 해칭하여 칠한다.

점묘법

강모 붓에 너무 묽지 않은 물감을 묻혀서 화면 위에 찍어준다. 붓의 크기에 따라 섬세하거나 거친 효과를 낼 수 있으며 여러 번 반복하면 깊이 있는 질감이 형성된다.

스크래칭 scratching

서로 색이 반대되는 불투명한 단색 층을 고르게 칠해서 잘 말린 후 날카로운 칼이나 면도날로 맨 위에 칠한 물감을 살짝 긁어낸다. 서로 다른 색선의 효과를 내기 위해 계속 물감층을 긁어낸다.

스컴블링 scumbling

붓에 물감을 묻히고 남는 물감을 잘 닦아낸 후 이미 칠해진 화면에 둥글리며 칠한다. 스펀지로 칠한 부분이나 물감을 튀긴 부분에 약하게 스컴블링하면 질감이 부드럽게 되고 밑색의 색조와 자연스럽게 혼합된다.

점묘법

크기에 따라 섬세하거나 거친 효과가 난다.

스크래칭

밑색을 드러내기 위해 날카로운 칼이나 면도날로 맨 위에 칠한 물감을 살짝 긁어낸다.

스컴블링

붓에 물감을 묻히고 여분의 물감을 닦아 이미 칠해진 표면 위에 둥글게 칠한다.

스펀지로 부드럽게 스컴블링하면 밑의 색조와 자연스럽게 혼합된다.

8장　파스텔화

Pastel

파스텔은 약 1700년대부터 사용되었다. 막대형 파스텔은 안료에 수산화 알루미늄과 아라비아 검 등을 반죽해 말린 것이다. 파스텔이라는 이름도 이 반죽에서 유래된 것이다. 파스텔은 수채 물감이나 유화 물감과는 달리 기름이나 바니시, 물 같은 액체 미디엄은 사용하지 않는다. 접착력을 주는 미디엄이 없기 때문에 내구성이 떨어져 불안정하고 부서지기 쉽다. 파스텔의 매력은 벨벳과 같이 화려하고 부드러우면서 맑고 밝은 색채로 종이 위에 그린 즉시 효과가 나타난다.

　오일 파스텔은 왁스나 야자나무 기름을 혼합한 것으로 크레용보다 약간 부드럽다. 일본에서는 오일 파스텔을 오일 크레용이나 크레파스라고도 부른다.

　크레용은 불어로 연필을 말하나 시판되는 좁은 의미의 크레용은 안료와 파라핀 왁스 등을 열로 녹인 후 섞어 굳힌 것이다. 그리스 시대 이전에 이미 안료에 밀랍을 넣은 물감이 만들어졌다고 하는데 금속 팔레트 위에 놓고 밑에서 열을 가해 녹는 순간 화면에 칠했다고 한다.

입자의 굵기는 오일 파스텔이 제일 굵고 크레용, 파스텔의 순서로 곱다. 이것들은 불투명하고 혼색이 용이하지 않기 때문에 그림을 그리려면 많은 색이 필요하다. 그러므로 보통 24색, 36색, 48색 이상의 세트로 판매된다. 이들은 직접 화면에 칠할 수 있으므로 유화의 밑그림과 병행해도 재미있다. 또 휴대하기 편하기 때문에 야외 스케치의 재료나 크로키에 이용하기에도 좋다. 크레용은 밝고 깨끗한 색감이 좋으나 단단하여 바탕면 위에 고르게 칠하기 어려워 정교한 회화에는 부적합하다. 오일 파스텔은 좀 더 단단하여 보통 파스텔보다는 덜 부서지며 유화의 밑그림이나 스케치에도 사용된다.

파스텔
부드러운 톤으로 그려진다.

오일 파스텔(크레파스)
크레용에 비해 재질이 부드럽고 불투명 효과가
뛰어나며 거친 질감을 내는 데 유리하다. 밝은색
으로 어두운색을 덮을 수 있다.

크레용
오일 파스텔에 비해 입자가 거칠고 불투명감이
덜하다.

파스텔화에 필요한 화구

파스텔

파스텔의 색채는 화려하고 부드럽다. 파스텔의 효과는 종이
위에 그리는 순간 즉시 나타난다. 다른 액체 미디엄 없이 사
용할 수 있어서 간편하지만 내구성이 약하다.

파스텔의 종류는 막대형과 연필형이 있으며 막대형은 넓은
면적이나 부드러운 표면 처리에 적합하고 연필형은 가는 부
분이나 섬세한 표현에 좋으며 터치감을 살릴 수 있다. 막대형
은 단단한 정도에 따라 소프트, 미디엄(세미 하드), 하드로 구분
된다. 소프트 파스텔은 색상이 화려하고 다루기도 쉬워 가장
일반적으로 사용된다.

파스텔은 쉽게 혼색이 되지 않기 때문에 작품 제작용으로
는 색상이 많은 세트가 좋다. 세넬리에sennelier는 551색, 그
룸바커grumbacher는 336색에 이르는 파스텔 세트를 시판하
고 있다. 색상이 많은 파스텔을 질서정연하게 보관하기 위해
서는 나무 케이스로 포장된 것이 좋다. 대부분은 정선된 색들
을 세트로 갖추어 생산하지만 막대형 파스텔은 낱개로도 판
매된다. 비리디언, 울트라마린, 옐로 오커같이 정확한 색이름
이 붙은 제품이 좋다.

파스텔 연필

하드 파스텔
작품의 스케치나 소프트 파스텔에 선적인 디테일 또는 예리
한 터치를 보충해주는 데 주로 쓰인다.

→ 앙리 드 툴루즈 로트레크, 〈고흐의
초상〉, 1887
파스텔 특유의 부드러운 색채에 연필의 섬
세함을 더한 파스텔 연필의 표현 효과

↓ 파버 카스텔 사의 파스텔 연필 12색
세트와 소프트 파스텔 48색 세트

소프트 파스텔
색상이 화려하고 다루기 쉬워
가장 일반적으로 사용된다.

오일 파스텔(크레파스)
유성 접착제가 포함되어 있어 기름기
있는 질감과 강렬한 색채를 낸다.

수용성 파스텔
수용성 파스텔 위에 물을 축인 붓질을 하면
불투명 수채의 담채 효과를 낼 수 있다.

캔손 미뗑스 패드 파스텔 전용지 Earth 타입,
160g, 32×41cm
파스텔은 불투명 효과가 뛰어나므로 색이 있는
종이에 그리는 경우가 많다.

파스텔화

종이

파스텔화는 바닥재인 종이의 질감과 색에 따라 효과가 달라
진다. 종이의 표면은 파스텔이 묻어날 수 있도록 충분한 결이
있어야 한다. 또한 바탕의 색이 비쳐 보이게 할 수도 있고 어
두운색의 극적인 대조를 주거나 음영 처리로 남겨둘 수도 있
기 때문에 종이의 색이 중요하다.

파스텔에는 우수한 질의 수채화 종이나 드로잉지처럼 적당
히 안료를 흡수하는 흰색이나 착색된 종이가 좋다. 부드럽고
고운 사포 결의 종이는 파스텔화를 위해 특별히 만들어진 것
이며 벨벳같이 아주 부드러운 종이도 사용할 수 있다. 앵그르
ingres지는 일정한 굴곡과 다양한 색채를 가지고 있어 파스텔
작업에 가장 적합한 종이로 꼽힌다. 그 외에도 캔슨지, 보드
지, 켄트지, 목탄지, 트레이싱지 등을 사용할 수 있다.

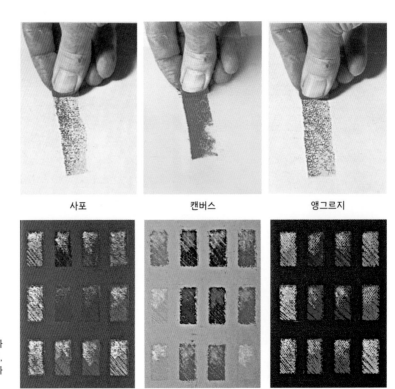

사포 캔버스 앵그르지

같은 색상의 파스텔이라
도 종이의 색상과 종류,
명도에 따라 느낌이 달라
진다.

마모, 양모, 스펀지, 나일론 등으로 된
다양한 종류의 파스텔 브러시

찰필을 사용하여 거칠게 칠해진 파스텔 부분을
세밀하고 부드럽게 만들 수 있다.

파스텔 브러시와 찰필(종이연필)

목탄이나 파스텔 같은 분말 상태의 재료를 사용할 때는 종이 위에서 부드럽게 퍼지도록 손가락이나 거즈, 휴지 등으로 문지른다. 보다 정교하고 깨끗하게 작업하고 싶다면 브러시나 찰필을 사용하는 것이 좋다.

파스텔 브러시는 천연모를 사용한 것, 스펀지로 된 것 등이 있다. 연필의 끝이나 옆면으로 파스텔을 문지르면 색조의 점진적인 변화를 얻을 수 있다. 종이를 연필형으로 만 찰필은 파스텔을 섬세하고 꼼꼼하게 혼합되도록 조절할 수 있으며 작은 면적을 표현하는 데 효과적이다.

픽서티브

파스텔화를 보관하기 위해서는 세심한 주의가 필요하다. 먼저 질이 좋은 종이와 파스텔을 사용해야 하며 유리를 씌워서 보관하는 게 좋다. 그림들을 겹쳐 놓을 때는 그림 사이사이에 티슈나 셀로판지, 납지를 끼워서 평평하게 눌러놓아야 한다. 그러면 시간이 지날수록 파스텔이 점차 종이결 속에 고정된다.

픽서티브를 뿌릴 때는 그림과 일정 거리를 유지하면서 화면의 앞면에 뿌려주고 뒷면에도 뿌려서 뒤에서도 고정시키는 것이 좋다. 잘못 사용하면 색의 광택이 나빠지고 일부 색은 어두워지며 얼룩이 질 수도 있다. 픽서티브가 가루 입자를 이동시키고 표면을 두껍고 끈적거리게 만들 수도 있다. 가장 믿을 만한 픽서티브는 빠르게 건조되는 벤젠과 다마르 바니시를 98:2의 비율로 용해시킨 것이다. 집에서도 쉽게 만들 수 있다.

파스텔은 칠할 때마다 픽서티브로 고정시킬 수도 있고 드가처럼 마지막 칠은 그대로 남겨둘 수도 있으며, 처음 밑그림에만 픽서티브를 뿌리거나 완성된 그림에만 픽서티브를 뿌리는 등 작품의 성격에 따라 다양하게 후처리할 수 있다.

파스텔, 오일 파스텔, 크레용 사용 기법

파스텔은 회화와 소묘의 성격을 함께 갖고 있는 독특한 재료다. 막대형 파스텔은 선적인 표현이 가능해서 자유로운 선을 그릴 수 있는 동시에 문지르기를 통해 다양한 명암을 얻을 수도 있다. 그러나 파스텔은 물감과 달리 팔레트 위에서 색을 혼합할 수 없고 잘못된 부분도 지우거나 가릴 수 없기 때문에 화면에서 색채를 병치하고 혼합하는 방식을 연구해야 한다. 파스텔을 다른 회화 재료와 함께 사용하면 더 큰 효과를 얻을 수 있다.

문지르기

파스텔은 문지르는 방법을 통해 다양한 효과를 낼 수 있다. 손가락을 사용해서 색을 퍼거나 음영을 줄 수 있으며 섬세한 표현을 위해서는 찰필이나 파스텔 브러시를 사용한다. 오일 파스텔과 크레용도 손가락으로 부드럽게 문질러 혼색할 수 있다.

담채 기법

크레용과 오일 파스텔은 합성 섬유 붓에 테레빈을 묻혀 문지르면 용해된다. 이런 성질을 잘 이용하면 수채 색연필을 쓸 때처럼 담채 기법을 응용할 수 있다.

문지르기

문지르기 기법을 사용하기 위해 파스텔을 분말 형태로 갈아서 사용하는 것도 좋다.

손가락으로 블렌딩하기. 색이 잘 섞이고 종이결 속에 파스텔 가루가 압축되도록 손가락으로 문지른다.

티슈나 파스텔 브러시로 문질러서 파스텔의 미세한 알갱이가 곱게 번지도록 한다.

파스텔 위에 수채 물감 이용

파스텔 위에 수채 물감을 이용해 그림을 그린다.

파스텔 위에 수채 물감 이용

소프트 파스텔을 칠하고 나서 그 위에 밝은 수채 물감을 칠해 파스텔을 편다. 남아 있는 물기는 압지로 제거한다. 젖은 수채화 위에 파스텔로 겹쳐 그릴 수도 있다.

반발 기법

물과 기름이 갖는 배타성을 이용한 기법이다. 오일 파스텔로 그린 선이나 면 위에 잉크, 수채 물감, 크레용 또는 아크릴 물감 등을 칠하면 오일 파스텔 부분은 물감이 스미지 않아 독특한 효과를 얻을 수 있다. 그리기 쉬우면서도 표현 효과가 뛰어나기 때문에 아동화에서 많이 사용하는 기법이다.

반발 기법

1. 크레용이나 오일 파스텔로 윤곽선을 그린다.

2. 붓으로 수채 물감을 칠한다.

3. 반발 기법의 최종 효과

9장　　　스케치와 드로잉

에곤 실레, 〈엎드려 있는 소녀〉, 1910, 종이에 수채와 검은색 크레용

Sketch & Drawing

연필, 목탄은 과거에는 즉석 스케치나 밑그림용으로만 썼지
만 현재는 독립적인 장르로 발전하여 상업 디자인, 패션 디자
인, 일러스트레이션 등에서 중요한 위치를 차지하고 있다. 이
러한 재료로 그린 스케치화는 드라이한 질감으로 밑그림이나
다른 재료와 혼용하여 독특한 효과를 낼 수 있다. 이 재료들
은 다른 물감에 비해 휴대와 사용이 간편하여 언제 어디서나
작업할 수 있기 때문에 가장 친숙한 회화 재료로 여겨진다.

연필의 주원료인 흑연은 1564년 영국의 컴벌랜드Cumberland에서 발견되어 1640년경 프랑스에서 소묘 재료로 사용되기 시작했다. 그러나 1789년 프랑스 혁명이 일어나자 영국은 프랑스에 흑연 수출을 중단해버렸다.

　이즈음 프랑스의 화학자 니콜라 자크 콩테가 흑연과 진흙을 혼합하여 삼목으로 껍질을 씌운 연필을 발명하였는데 이것이 현대적 연필의 시초다. 흑연과 진흙의 비율을 조절함으로써 명도가 다른 연필도 고안해냈다.

연필의 종류
1. 연필심의 지름이 1cm에 달하는 부드러운 스타빌로 연필
2. 파버 카스텔 목공 연필
3. 카렌다쉬 자동 연필, 4B~8B의 굵고 부드러운 연필심을 끼우게 되어 있다.
4. 스테들러 마르스 자동 연필, 9H~4H
5. 6. 코이누르 흑연 막대
7. 지름 5~6mm의 흑연 심
8. 전체가 흑연 심인 연필
9. 파버 카스텔 2B 연필
10~12. HB, 2B, 6B 연필

필요한 화구

연필의 굵기에 따른 표현의 차이. 왼쪽은 6B, 오른쪽은 6H로 그린 것이다.

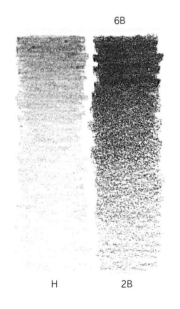

6B와 2B연필을 사용하여 얻은 명암의 전이효과와 H연필 한 자루를 사용하여 얻은 전이상태를 비교해보라.

연필

연필은 스케치, 데생, 밑그림 등에 두루 이용되는 가장 기본적인 재료다. 어린 시절부터 사용하여 익숙하지만 글씨 쓰는 것을 중심으로 훈련되었으므로 그림을 그릴 때는 생각보다 사용이 쉽지 않다. 글씨뿐만 아니라 선이나 형태도 마음대로 표현할 수 있도록 연습해야 한다. 그림은 하나의 선에서 시작해 여러 선이 겹쳐져서 완성되는 것이므로 선을 자유로이 그릴 수 있을 때 손끝의 감각을 잘 전달할 수 있게 된다.

연필의 강도와 짙기는 기호로 표시되는데 H는 Hard(심의 단단한 정도)를 표시하고, B는 Black(심의 무른 정도)을 표시하므로 H 숫자가 높을수록 단단하며 B의 숫자가 높을수록 부드러운 것, 즉 짙은 것이다. F는 HB와 B의 중간 정도이고 10H에서 8B까지 있다. 글씨는 보통 HB 정도의 중간 것을 많이 사용하고 그림을 그릴 때는 B가 많은 쪽으로 사용하며 설계나 제도 등 정교한 작업을 요할 때는 H가 많은 쪽으로 사용한다. 스케치는 4B, 데생은 B~8B, 크로키에는 4B 정도를 사용한다.

너무 단단한 연필을 사용하면 선이 딱딱하고 깊이가 없으며 날카로운 느낌을 주므로 약간 진하다고 생각될 정도의 연필을 사용하는 것이 좋다.

좋은 연필의 조건은 첫째, 균일한 굵기의 선이 그어져야 하고 둘째, 지면에의 정착성이 좋아 종이를 더럽히지 않으며 셋째, 광택이 나지 않아 검은색이 진하고 선명하게 보이고 넷째, 심이 균일하며 불순물이 섞이지 않아 매끄러운 것이다.

에드가 드가, 〈의상을 바로잡는 발레리나〉,
1872-1873
연필은 색지에도 사용할 수 있으며 하이라이트
부분은 흰색 콩테로 처리한다. 목탄 소묘용으로
제조된 종이보다는 색지를 쓰는 편이 낫다.

종이

진한 연필을 쓸 때는 부드러운 브리스톨지 또는 흰색 판지가
좋다. 심이 단단한 연필은 거친 카트리지 종이, 크래프트지,
수채화 종이, 앵그르지처럼 결이 있는 종이에 사용할 때 효과
적이다.

지우개

지우개는 생고무에 가소제, 안료, 체질 등을 섞어서 만든다.
지우개는 무른 것과 단단한 것으로 나누어지는데 무른 것은
종이 면을 손상시키지 않는 것으로 학생용, 사무용 등이 있
다. 단단한 것은 종이 면을 벗겨내는 것으로 타이프용, 잉크
지우개 등으로 쓰인다.

데생용으로 쓰는 지우개 가운데는 너무 부드러워 형태가
자유롭게 변하는 물렁지우개가 있다. 목탄 데생에는 식빵을
지우개로도 사용하는데 식빵은 종이를 손상시키지 않고 부
드럽게 목탄을 제거하기 때문이다. 이때는 버터나 설탕이 전
혀 섞이지 않은 순수한 식빵이 좋다.

1. 물렁지우개 / 2, 3. 연필용 지우개
4. 유연하고 흡착력이 강해서 목탄이나 파스
텔을 지울 때 좋다.

소묘에서 지우개를 또 다른 표현 수단으로 사용할 수 있다. 밝은 부분을
닦아내거나 하이라이트의 미세한 부분 등을 처리할 때 매우 유용하다.
지우개로 밝은 부분을 닦아내기 전의 상태(왼쪽)와 밝은 부분을 처리한
오른쪽 그림을 비교해보라.

사용 기법

연필은 그림을 그리는 데 가장 기본적이고 고전적인 재료로 표현력도 뛰어나다. 특히 연필은 지우개로 깨끗하게 지울 수 있어 드로잉이나 스케치, 습작 등에 손쉽게 사용되며 연필로 그린 위에 채색 재료를 사용하여 다양한 효과를 내기도 한다.

드로잉

빠른 드로잉에는 무른 연필을 뾰족하게 깎아서 사용한다. 연필심이 무디면 일률적으로 거칠고 두꺼운 선이 나와서 드로잉 효과가 줄어든다. 무른 연필은 누르는 힘의 세기로 강약을 조절할 수 있다.

스케치를 할 때 플랫형 연필(목공 연필)을 쓰면 굵은 선이나 가는 선을 자유롭게 표현할 수 있고 넓은 면적을 표현하는 데 유리하다.

문지르기

연필 선을 지우개나 손가락으로 문질러서 부드러운 피부의 질감을 나타내거나 점층적인 명암 효과를 줄 수 있다. 결이 있는 종이, 나무, 돌, 시멘트 등과 같이 질감 있는 표면 위에 종이를 놓고 임프레션 기법을 응용하면 다양한 효과를 얻을 수 있다.

에곤 실레, 〈거울 앞에서 누드를 그리는 실레〉
실레는 선의 강약으로 인물의 심리를 표현하는 작가로 유명하다. 연필 선의 강약만으로도 다양한 표현을 할 수 있다.

플랫형 스케치용 연필은 굵은 선이나 가는 선을 자유롭게 표현할 수 있다.

고급 광택지나 부드러운 화지를 사용할 경우, 찰필로 연필 자국을 문질러 명암의 변화와 함께 다양한 대비 효과도 줄 수 있다.

Marie Laurencin

색연필은 흑연 심을 나무틀에 박은 연필이 생산된 이후 만들어지기 시작했다. 그러나 비교적 최근까지도 회화나 조각을 위한 스케치 도구로 사용되어 왔으며 본격적인 미술 작품을 위한 보조 수단으로 여겨져 왔다. 색연필화가 독자적인 미술 분야로 등장하기 시작한 것은 18세기 중반부터다.

연필만으로 스케치를 하면 어둡고 딱딱한 느낌이 나는데 색연필을 사용하면 재미있고 부드러운 분위기를 만들 수 있다. 연필로 밑그림을 그린 위에 수채화 물감으로 담채하면 연필의 검은 심 때문에 화면이 지저분해지기 쉽지만 색연필로 밑그림을 그리면 산뜻한 느낌이 든다. 휴대하기 편해서 언제든지 바로 스케치할 수 있고 정밀한 표현도 가능하다. 색연필로 색을 칠하면 발색이 약하여 불만스러울 수도 있으나 색이 물든 연필이라 생각하고 선 그리기를 즐기면 멋진 표현을 할 수 있다.

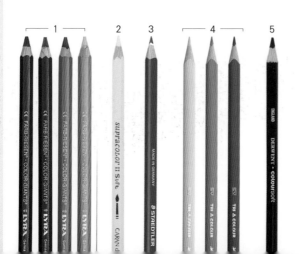

각 제조 회사의 색연필
1. 독일 렘브란트 사의 학생용 리라 색연필
2. 스위스 카렌다쉬 사의 수채 색연필
3. 독일 스테들러 사의 학생용 색연필
4. 독일 파버 카스텔 사의 색연필
5. 영국 더웬트 사의 색연필

필요한 화구

스완 스타빌로 색연필 24색

색연필

색연필은 안료를 특수 유지와 약간의 바니시로 응고시켜 압착한 색연필 심을 나무로 감싼 것이다. 색연필의 표준 규격은 원래 24색이었으나 전문가들의 수요에 따라 색상과 질이 고급화되면서 12색에서부터 24색, 36색, 40색, 60색, 72색까지 나오고 있다.

색연필을 구입할 때는 수용성인 수채 색연필과 유성 색연필을 구분하는 것이 좋다. 수채 색연필은 그린 후에 물에 적신 붓으로 색을 풀어내고 터치를 살림으로써 수채화 효과를 낼 수 있다.

더웬트 수채 색연필 72색

파버 카스텔 호화로운 수채 색연필 세트

색지와 색연필

크림색이나 밝은 청색, 회색, 또는 연어색 색지는 색연필로 그림을 그릴 때 아름다운 바탕을 제공해준다. 색지를 사용하면 화면 전체의 색조가 조화를 이루는 장점이 있으며, 하이라이트를 흰색으로만 처리해도 좋은 결과를 거둘 수 있다.

연필깎이

종이

전용 종이로 정해진 것은 없지만 색연필화는 종이에 따라 다양한 효과를 볼 수 있다. 시판되고 있는 종이는 대부분 기계로 대량 생산된 것이지만 그중에는 핸드메이드 종이도 있다. 핸드메이드 종이의 매력은 각 종이마다 독자적인 개성이 있다는 것이다. 파브리아노 제품은 1260년부터 제조되어 온 것으로 지금도 연필화가들에게 인기가 있다. 그러나 공장에서 생산된 종이로도 종류마다 다른 질감과 다양한 미적 효과를 얻을 수 있으므로 선을 그어보고 색이 칠해지는 정도나 원하는 효과를 충분히 낼 수 있는지 살펴보고 구입하면 된다.

표면에 광택이 없고 펄프 자체에 안료가 섞여 있는 색지에 투명한 색연필로 그리면 바닥의 색이 드러나서 좋은 효과를 얻을 수 있다. 수채 색연필을 사용할 때는 흡수력이 적당하고 지질이 강하거나 중간 정도인 수채화용 켄트지를 화판 위에 팽팽하게 붙여서 사용하는 것이 좋다.

연필깎이와 커터

연필을 깎는 방식이나 도구에 따라 색연필의 미적 효과를 다양하게 낼 수 있다. 연필깎이는 연필 끝이 매끄럽게 깎여서 편리하지만 연필심의 모양에 변화를 줄 수 없고, 심이 부드러우면 연필심이 너무 깎여 나간다는 단점이 있다. 부드러운 색연필은 커터를 사용해서 깎는 것이 좋다.

픽서티브

색연필로 그린 그림은 연필심의 안료를 종이에 정착시키기 위한 정착 처리가 필요하다. 심이 부드러운 색연필은 선이 지저분해지기 쉽고 부스러기도 남기 쉽다. 정착제의 성분은 래커의 일종인데 분무기 타입으로 판매되고 있다.

사용 기법

색을 겹쳐 칠한 뒤 그 위를 칼로 긁어내서 새로운 색상의 줄무늬를 만든다.

스크래칭 scratching

색의 층을 겹치게 한 뒤 표면을 깎아내 문양과 같은 효과를 내는 기법이다. 이 기법을 잘 살리기 위해서는 표면을 가공한 종이가 좋으며 젯소 처리를 한 보드도 괜찮다. 처음에 밝은 색조로 칠하고 그 위에 어두운 색조를 입힐 수도 있고 또는 그 반대로 할 수도 있다. 색층 위를 바늘이나 면도칼, 조각칼 등으로 긁어서 밑층의 색이 드러나게 한다. 이때 종이가 손상되지 않도록 주의해야 한다. 날카로운 선부터 핀으로 쿡쿡 찌른 것 같은 효과, 칼날의 측면을 이용해 빗으로 긋듯이 이동시켜 색이 겹쳐진 색띠 같은 효과를 낼 수도 있다.

바니싱 varnishing

색연필화에서는 흰색이나 엷은 회색을 이용해 바니싱을 하면 효과적이다. 색을 고르게 칠해 놓은 표면에 흰색이나 다른 색연필로 힘주어 칠하면 표면이 매끄러워지면서 안료의 입자가 혼합되어 색상이 미묘해지며 약간의 광택도 난다.

← 백색에 의한 바니싱

한 가지 색을 칠한 위에 백색으로 바니싱하면 새로운 색조가 나타날 뿐 아니라 다른 색상의 느낌이 난다.

→ 네 가지 바탕색 위에 백색, 회색, 황색으로 바니싱

어떤 색이건 바니싱을 하면 그 색상에 영향을 준다. 이처럼 중간색을 써도 다양한 바니싱 효과가 나타나고, 바탕색의 차이에 의해서도 효과가 달라진다.

임프레션 기법

1

2

3

1, 2. 양화법
위쪽은 올이 거친 천을 이용한 것이고, 아래쪽은
벽돌 벽을 이용한 것이다.

3. 음화법
종이에 오목한 선을 낸 뒤 짙은 청색을 칠했다.
드로잉으로는 할 수 없는 복잡한 질감이 생겼다.

임프레션impression

질감이 있는 물체 위에 종이를 놓고 누르면서 색연필을 칠하
면 흥미로운 효과가 나타난다. 이 기법에는 양화법과 음화법
이 있다. 양화법에는 탄력 있는 부드러운 종이가 적당하다.
누르는 힘의 차이에 따라서 갖가지 변화가 나타난다. 이렇게
눌러 찍는 무늬는 그림을 풍부하게 해주는데, 특히 바니싱 기
법과 결합하면 흥미로운 효과를 볼 수 있다.

음화법으로는 흰 선을 만들어낼 수 있다. 바탕에 오목한 선
무늬를 만들고 그 위에 안료를 칠해서 오목한 선이 드러나게
하는데 잎맥이나 곤충의 날개, 도자기의 잔금 무늬나 레이스
등 선적인 구성을 가진 대상물을 표현할 때 매우 효과적이다.
습기 있는 종이나 수채 색연필로는 임프레션 기법을 활용할
수 없다.

물을 이용한 기법

수채 색연필의 물에 녹는 성질을 이용하면 부드러우면서도
섬세한 표현을 할 수 있다. 수채 색연필로 그리고 젖은 붓으
로 문지르면 부드럽게 번지면서 수채 효과가 난다. 선을 살리
고 싶을 때는 유성 색연필로 선을 긋고 여백에만 수채 색연필
을 사용하면 된다.

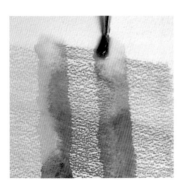

수채 색연필로 그리고 젖은 붓으로 문지르면
부드럽게 번지면서 수채 효과가 난다.

유성 색연필로 빨강과 파랑 줄무늬를 교차시
켜 놓고 수채 색연필로 칠해서 깊이 있는 체크
무늬를 만들 수 있다.

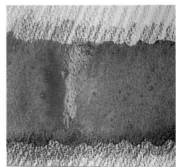

유성 색연필의 위나 아래에 수채 색연필로 그리
고 나서 물로 처리하면 미묘한 색상이나 무늬가
생긴다.

수채 색연필의 효과

수채 색연필을 물에 적신 붓으로 문지르면 색연필이 물에 풀어져서 색이 뒤섞인다. 수채 색연필은 색연필의 본래 기능인 필선에 의한 형태 묘사와 수채화처럼 부드러운 면 처리라는 두 가지 장점을 갖고 있다. 수채 물감을 함께 사용하면 풍부하고 부드러운 색채 효과를 얻을 수 있다. 미술 재료들은 혼자 쓰일 때보다 다른 재료와 함께 사용했을 때 더 큰 효과를 얻을 수 있으므로 각 재료의 특성을 이해하는 것이 중요하다.

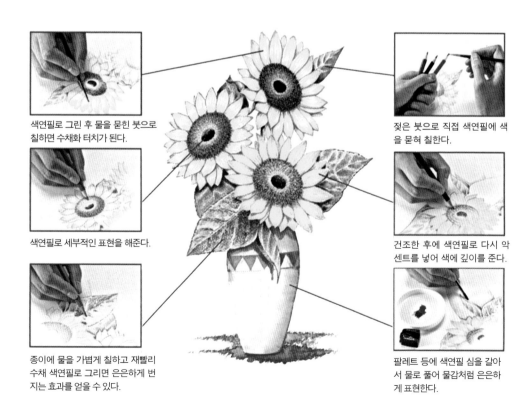

색연필로 그린 후 물을 묻힌 붓으로 칠하면 수채화 터치가 된다.

색연필로 세부적인 표현을 해준다.

종이에 물을 가볍게 칠하고 재빨리 수채 색연필로 그리면 은은하게 번지는 효과를 얻을 수 있다.

젖은 붓으로 직접 색연필에 색을 묻혀 칠한다.

건조한 후에 색연필로 다시 악센트를 넣어 색에 깊이를 준다.

팔레트 등에 색연필 심을 갈아서 물로 풀어 물감처럼 은은하게 표현한다.

목탄은 중세와 르네상스 시대뿐만 아니라 그리스, 로마 시대 화가들도 사용했던 것으로 가장 오래된 소묘 재료라고 할 수 있다. 16세기에 고착제가 발명된 이후로 더욱 많이 사용하였으며 17세기에 들어와서는 천연 콩테의 대용으로 사용하였다.

목탄은 포도나무나 버드나무의 가는 가지를 태워서 만든 숯으로 주로 데생에 사용한다. 연필과는 달리 입자가 거칠어 화면 상태는 좋지 않으나 비교적 자유롭게 지울 수 있고 소재 포착, 명암 조절, 재질감 표현 등이 편리하다. 목탄 심은 끝을 뾰족하게 유지하기 힘들기 때문에 형태를 섬세하게 표현하기는 어렵지만 반대로 보다 자유롭고 여유로운 표현이 가능하다.

목탄은 다른 도구에 비해 감성적이며 작품이 진행되는 과정의 감정이 바로 화면에 나타나기 때문에 오래전부터 화가들이 애용해왔다.

앙리 마티스, 〈춤〉
목탄을 인체의 라인 바깥으로 터져나가게 문질러서 춤추는 사람들의 역동적인 움직임을 표현했다.

윈저 앤 뉴튼 사의 목탄
위는 윌로 목탄 가는 것, 중간 것, 굵은 것. 아래는 목탄 연필 HB와 2B

필요한 화구

목탄

소묘용 목탄은 막대형과 연필형이 일반적이며 가루 목탄과 바인더로 만들어진 압축 목탄도 있다. 막대형 목탄은 굵은 것과 중간 것, 가는 것이 있으며 사포나 칼로 다듬어 쓴다. 압축 목탄은 부드러운 것, 중간 것, 단단한 것이 있는데 그림을 잘못 그렸을 경우 막대형 목탄은 종이에서 털어낼 수 있는 반면 압축 목탄은 털어내기가 어렵다.

연필형은 딱딱한 것에서부터 부드러운 것까지 연필과 같은 등급으로 나누어져 시판되고 있다. 백색 목탄 연필도 있는데 이것은 색지에 그리든가 연필이나 목탄으로 그린 위에 하이라이트를 넣는 데 사용한다.

간혹 잘 구워지지 않은 목탄이 있으므로 숯이 빨간색을 띠거나 강도가 일정치 않은 것은 피하는 것이 좋다. 잘 구워진 목탄은 목탄끼리 부딪쳐보면 금속성의 소리가 난다.

1. 목탄 가루
 찰필이나 손가락으로 문질러서 사용한다.
 흰색이나 검은색 콩테와 함께 쓰면 좋다.
2. 미국 베롤 사의 종이 말이 목탄 연필
 엑스트라 소프트, 소프트, 미디엄, 하드 네 종류가 있다.
3. 더웬트 사의 인공 압착시켜 만든 목탄
4. 프랑스산 콩테 연필
5. 파버 카스텔 사의 모노크롬 흑연 크레용
6. 나뭇가지를 탄화시켜 만든 목탄
 버드나무, 포도 넝쿨, 밤나무 가지 등으로 만든다.

캔슨 사의 색지들
유명 제지사들 모두 소묘용 색지를 생산하고 있다. 색지는 목탄뿐만 아니라 파스텔, 크레용, 색연필, 콩테화에 적합하며 하이라이트 처리에는 흰색 콩테가 효과적이다.

종이

목탄지는 목탄을 위해 특별히 만들어진 종이로서 목탄이 잘 부착되도록 결이 매우 거칠게 되어 있다. 아르쉬 사의 MBM 종이가 품질이 좋고 구입하기가 쉽다. 문자가 보이는 면을 사용한다.

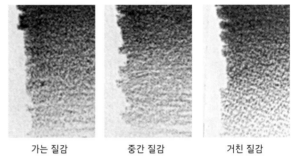

가는 질감	중간 질감	거친 질감

픽서티브

목탄은 부착력이 완전하지 못하므로 완성된 작품을 종이에 부착시키기 위해서는 픽서티브를 사용한다. 픽서티브는 수지를 휘발성 용제로 녹인 것으로 분무식으로 되어 있다. 이것을 화면 전체에 뿌리면 단단히 정착된다.

지우개

지우개는 목탄 작업에 필수적이다. 부드러운 퍼티 지우개 putty eraser는 원하지 않는 부분을 지우거나 특별한 질감을 주는 데 사용한다. 플라스틱 지우개는 종이 표면에서는 거칠게 지워지기 때문에 검은 부분에 선을 긋거나 가는 선으로 하이라이트를 줄 때 사용한다. 목탄 데생에는 식빵을 지우개로 사용하는데 식빵은 종이를 손상시키지 않는 장점이 있다. 버터나 설탕이 함유되지 않은 식빵이 좋다.

윈저 앤 뉴튼 사의 퍼티 지우개

페테르 파울 루벤스, 〈벌 받은 자의 추락〉,
크림색 색지에 목탄

사용 기법

목탄이나 콩테는 손가락으로 문지르며 표현한다. 손이 더
러워진다고 휴지 등으로 싸서 작업하는 것은 바람직하지
않다. 목탄 숯이 손에 묻는 것에 신경쓰지 말고 제작하여야
한다.

목탄 위에 담채하기
목탄의 명암을 약화시키기 위해 물을 칠할 수도 있다. 부드
러운 붓에 깨끗한 물을 적시고 명암이 있는 면에 가볍게 붓
질하여 펴바른다. 물이 마르기 전에 덧칠하면 목탄이 젖은
종이를 긁게 되므로 마른 후에 덧칠을 해야 원하는 명암을
만들 수 있다. 목탄 가루를 물에 풀어서 붓으로 칠하면 미
묘한 톤을 얻을 수 있다.

흰색 과슈 칠하기
목탄 드로잉에 하이라이트를 주거나 잘못된 곳에 겹칠하기
위해서 흰색 과슈 물감을 사용한다.

목탄으로 그린 세 유형의 그림
1. 목탄을 손가락으로 부드럽게 문지른 후 어두
 운 부분을 다시 목탄 연필로 처리하여 터치가
 살아 있다.
2. 목탄을 긋고 전혀 혼합하지 않아서 마치 짙은
 연필화 같은 느낌을 준다.
3. 천으로 목탄을 닦아낸 후 어두운 부분을 다시
 찰필이나 손가락으로 문질러 강조했다. 매끄
 러운 느낌을 준다.

연필의 원조라고 할 수 있는 콩테는 원래 크레용 데 콩테crayon de conté라는 고형 물감의 한 종류로 프랑스의 화학자이며 화가였던 니콜라 자크 콩테가 만들었다고 해서 창안자의 이름을 따서 콩테라 부르고 있다.

콩테는 농담이 풍부하며 예부터 하나의 회화 분야를 형성해왔다. 크레용과 같은 재질로 데생보다 크로키에 적당하며 연필보다 농도가 진하고 화면 부착력도 우수하다. 콩테는 종이를 긁지 않는 부드러운 것이 좋다. 일반적으로 짧은 막대형으로 시판되고 있지만 손에 쥐기 불편한 점을 개선한 연필형 콩테도 시중에 나와 있다.

전통적으로 천연 소재로부터 나온 자연색이 사용된다. 색의 종류로는 검은색, 흰색, 암갈색, 밤색 등이 있다. 암갈색은 세피아라고도 하고 밤색은 상긴sanguine이라 부르며 어떤 제조사는 콩테 자체를 상긴이라 부르기도 한다. 흰색 콩테는 초크라고도 하는데 석회석에 물과 고착제를 섞어 만든 것으로서 목탄이나 콩테로 그린 그림의 밝은 부분을 강조할 때 많이 사용한다.

야콥 요르단스, 〈뒤에서 본 남자에 대한 연구〉, 연한 갈색 종이에 검은색, 붉은색, 흰색 콩테

검은색

흰색

암갈색(세피아)

밤색(상긴)

콩테의 기본 4색
흰색 콩테는 색지에 목탄화나 콩테화를 그릴 때 하이라이트용으로 사용하면 매우 효과적이다.

콩테 사의 콩테 세트
막대형 콩테와 연필형 콩테, 압착 목탄, 지우개, 찰필이 들어 있다.

잉크는 연필이 개발되기 이전부터 수 세기 동안 필기와 삽화의 재료로 사용되어 왔다. 중세 수도사들이 펜에 잉크를 적셔 사용하는 방식을 정착시킨 이후 15세기의 뛰어난 화가들에 의해 펜 드로잉에 대한 관심이 커지면서 미술 재료로서 잉크의 영역과 사용 기법이 확대되었다. 새로운 펜이 계속 개발되고 있으며 잉크는 일러스트레이션과 디자인의 재료로 계속 발전하고 있다.

오브리 비어즐리, 〈나의 비밀스런 정원〉
금속 펜과 인디언 잉크를 사용하여 흰 여백과 검정 잉크를 강하게 대비시켰다.

↑↑ 누벨 디자인 잉크
 DIC 컬러 가이드와 색을 일치시켜 놓았다.

↑ 원저 앤 뉴튼 사의 드로잉 잉크

필요한 화구

잉크

잉크는 방수성 드로잉 잉크와 수용성 필기용 잉크로 구분된다. 드로잉 잉크는 방수로 광택이 있는 막을 형성하며 마르기 때문에 겹칠이 가능하다. 시판되는 다양한 색상 중 인디언 잉크가 가장 일반적으로 사용되는 드로잉 잉크다.

수용성 필기용 잉크는 수채화 효과를 내며 광택 없이 마르고 종이에 잘 스며든다. 필기용 잉크도 드로잉에 사용할 수는 있지만 색의 종류가 많지 않다.

컬러 잉크는 일반적으로 염료와 천연수지가 주원료다. 발색이 강한 염료를 사용하기 때문에 색이 선명하여 디자인이나 일러스트레이션 등에 폭넓게 사용된다. 컬러 잉크는 혼합이 자유롭다. 잉크끼리는 물론 포스터컬러, 수채 물감과도 혼합하여 폭넓고 다양하게 색을 만들 수 있다. 배합색의 범위가 무한하다는 것이 컬러 잉크의 장점이다. 컬러 잉크는 입자가 곱고 물에 풀리는 염료를 사용하기 때문에 선 긋기와 에어브러시에도 아주 좋다. 컬러 잉크에는 내수성이 높은 수지를 사용하므로 마르고 나면 내수성이 좋다. 즉 수채화나 포스터컬러로 색을 칠한 뒤 그 위에 다시 다른 색을 칠하면 바탕칠이 묻어나기 쉽지만 컬러 잉크는 아래 색이 묻어나지 않는다.

그러나 다른 물감들과는 달리 안료를 사용하지 않고 염료를 사용하기 때문에 투명하고 은폐력이 약하며 퇴색이 잘 된다. 요즈음은 입자가 아주 고운 안료를 사용한 고급 안료계 컬러 잉크와 액상 수채 물감이나 액상 아크릴 컬러가 나오고 있는데 입자가 아주 고운 고급 안료를 사용하였기 때문에 일반 잉크보다 내구성, 발색이 좋다. 펜 붓, 에어브러시로 드로잉, 일러스트, 회화 등 다양한 분야에 사용된다.

액상 수채 물감과 액상 아크릴 컬러

펜

펜은 잉크와 더불어 중요한 필기도구로 사용되어 왔다. 펜 끝의 굵기와 형태에 따라 다양한 표현이 가능하다. 여러 형태의 펜은 붓의 문화였던 동양보다 서구에서 주로 개발되어 왔다. 다른 용구들에 비해 비싸거나 복잡하지 않고 펜대에 펜촉만 갈아 끼우면 쉽게 느낌을 변화시킬 수 있어 오랫동안 애용되어 왔다. 스타일 펜은 각 팁의 굵기에 따라 균일한 선을 그을 수 있어서 디자이너들에게 큰 호응을 얻고 있다. 가장 대표적인 제조 회사인 로트링 사의 이름을 따라 로트링 펜이라고도 불린다.

↑ 로트링 사의 각종 규격 펜. 0.1~1.0mm

→ 각종 펜과 선의 효과

↓ 각종 펜과 채색 도구

1. 금속 촉 펜
2. 만년필
3~6. 잉크를 사용하는 채색용 붓
7. 스타일 펜
8. 펠트펜 소
9. 펠트펜 중
10. 펠트펜 대
11. 대나무 펜

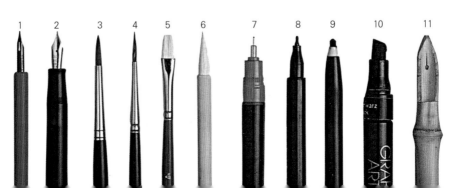

용지

컬러 잉크에 사용하는 종이는 수분을 흡수하지 않는 것이 편리하다. 잉크 드로 잉에는 두꺼운 카트리지 종이를 사용하는 것이 좋다. 보풀이 이는 종이는 보풀 이 펜촉에 달라 붙어 잉크가 새어 나오게 하며 잉크가 바로 스며들어 번지는 느 낌이 나고 쉽게 찢어지므로 사용하지 않는 것이 좋다.

미디엄

잉크용 미디엄에는 여러 종류가 있으나 로트링 사의 유니버설 미디엄을 가장 많 이 쓴다. 금속, 나무, 돌, 유리 등 흡수성이 없는 표면에 사용할 때 잉크와 유니버 설 미디엄을 1:1로 섞어서 쓰면 건조 후에 견고하고 광택 있는 표면이 되며 특히 스테인드글라스에 이상적이다. 그러나 유니버설 미디엄은 에어브러시에 사용하 면 노즐이 잘 막히므로 에어브러시로는 사용하지 않는 것이 좋으며 함께 사용한 펜이나 붓은 반드시 잘 씻어 두어야 한다.

　스탠더드 미디엄은 점착성과 발색을 변화시키지 않고 잉크의 농도를 묽게 해 주므로 엷게 칠하거나 수채화 효과를 낼 때 좋다.

잉크용 미디엄과 사용법

1. 흡수성이 없는 표면에 작업할 경우는 잉크에 유니버설 미디
 엄을 1:1로 섞어서 그린다.
2. 미디엄과 물을 1:50으로 묽게 해서 수채화 효과를 얻을 수
 있다. 이때 스탠더드 미디엄을 섞으면 접착력과 발색을 유
 지하면서도 엷게 칠할 수 있다.

알브레히트 뒤러, 〈기도하는 손〉
청색 종이에 검은색과 흰색 잉크를 사용. 흰색 잉크의
은폐력에 주목하라.

사용 기법

펜과 잉크는 점과 선의 사용이 기본이다. 우선 부드러운
종이에서 작업하고 펜에서 잉크가 고르게 흐르도록 압력
을 최소로 사용하는 방법을 익힌다. 잉크 드로잉을 할 때
는 바로 스케치하기보다는 부드러운 연필로 가볍게 밑그
림을 그려서 작업하는 것이 좋다.

잉크 드로잉은 기본적으로 선으로 구성되기 때문에 선
으로 그림자와 색조의 변화를 만들어내는 기법들이 많다.
짐찍기와 해칭, 크로스 해칭, 스크리블링(휘길기기), 두꺼운
선에서부터 가는 선에 이르기까지 점층적인 평행선 긋기
등이다. 이러한 기법에 수채화를 곁들이거나 희석한 잉크
를 겹칠해서 다양한 효과를 얻을 수 있다. 이때는 물감을
칠하기 전에 잉크 드로잉을 완전히 말려야 한다. 마르는
시간은 최소 12시간이고 단단한 종이 위의 진한 잉크는
18~24시간 이상이 걸리기도 한다.

가는 디자이너 붓은 붓 끝이 매우 부드럽기 때문에 숙
련되게 다루려면 연습이 필요하다. 잉크 드로잉은 팔목만
움직이지 말고 팔뚝 전체를 사용해야 한다.

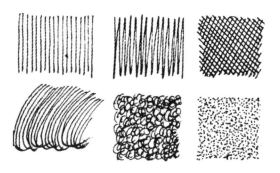

여러 가지 선의 이미지
수직선과 지그재그 선, 교차선들이 나타내는 표현 효과와 곡선들의 이미
지를 비교해보라.

빈센트 반 고흐, 〈세인트 폴 병원 정원에 있는 분수〉
먹과 세피아 잉크를 사용. 밝은 부분은 펜을 물에 적셔
여러 단계의 깊이 있는 색채 효과를 내고 있다.

마커는 붓, 팔레트 없이 색연필처럼 직접 칠할 수 있으며 색상이 다양하여 각광받고 있다. 칠하는 즉시 마르기 때문에 빨리 완성되지만 수정이 불가능하므로 작품을 충분히 구상하고 제작에 임해야 한다.

마커는 미디엄인 알코올이 휘발되면서 색 원료가 노출되므로 매우 쉽게 퇴색하는 경향이 있는데 전문가용은 퇴색을 최대한 억제하는 색소를 사용한다. 그러나 값싼 염료를 사용해서 쉽게 퇴색하는 마커가 있으므로 유의해야 한다. 또한 마커는 매직펜이나 사인펜과는 달리 잘 번지지 않아야 하는데 질이 낮은 제품은 잘 번지는 경우가 있다. 트레이싱지에 한 가지 색을 칠하고 다른 색을 겹쳐보면 서로 뭉개지며 번지는지 확인할 수 있다. 같은 색으로 여러 번 겹쳐서 칠했을 때 겹친 부분이 정확히 두 배 짙게 나타나는 것이 좋은 마커다. 반면 그 경계가 모호하게 칠해지는 것은 전문가용이라 할 수 없는데, 얼룩이 없게 칠해진다고 오히려 장점으로 선전하는 제조사도 있다.

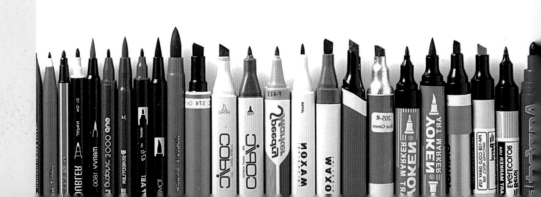

마커의 종류

미디엄의 성분에 따라 크게 자일렌xylene 타입과 알코올alcohol 타입으로 나누어진다. 자일렌 타입은 독성이 있고 겹색이 깨끗하지 않아 전문가용으로는 잘 사용하지 않으나 아직 저가의 자일렌 타입 마커가 시판되고 있다. 팁에 따라 단일세필, 단일 각대필角大筆, 대소 양팁 등이 있으며 팁을 갈아 끼울 수 있는 것도 있다. 최근에 나온 알파색채의 브러시 마커는 붓으로 그리는 효과를 낼 수 있어서 디자이너나 화가, 만화가들에게 도움을 준다. 날카롭고 좁은 부분을 칠할 때는 세필을 쓰고 넓은 면을 칠할 때는 대필을 쓴다. 같은 색이라도 각대필과 세필 마커를 쓰면 미세하게 다른 색이 나오는 경우도 있다. 영국의 팬톤 트리이 마커는 각대필, 세필 외에 극세필이 조합되어 있어 로트링 펜의 효과까지 얻을 수 있다.

색 겹침

같은 색을 겹쳐 칠했을 때 겹쳐진 부분의 색이 깨끗이 경계를 이루며 색 농도가 증가한다.

혼색

두 가지 색을 교차하면 겹쳐진 부분에 중간색이 나온다.

간단하지만 중요한 마커 자가 시험법

· 색 겹침: 물론 퇴색 시험이 가장 중요하지만 시간의 경과가 필요하기 때문에 제외하고 설명한다. 색 겹침 시험은 마커의 주요 기법인 색 농도 증가 기법과 혼색 기법이 잘 되는지 알아보는 중요한 시험이다. 우선 마커를 잘 흡수하는 마커지에 한 가지 색을 반씩 겹쳐서 칠해본다. 겹쳐진 부분이 어두워지거나 탁해지지 않고 색 농도가 두 배가 되면 좋다.

· 혼색: 마커지에 두 가지 색을 교차시켜 칠하여 겹친 부분의 색이 탁해지지 않는지 본다.

· 번짐: 트레이싱지처럼 흡수가 느린 종이 위에 두 가지 색을 교차시켜 칠한다. 겹치는 부분이 뚜렷하게 경계가 보여야 좋은 마커다. 뭉개지는 것은 원료가 좋지 못하기 때문으로 마커의 기법을 충분히 발휘하지 못한다.

· 자일렌 타입의 마커는 복사된 원고나 펜으로 그린 그림 위에 사용하면 선이 녹아서 그림을 망치게 되고 독성도 있어서 좋지 않아 피하는 게 좋다. 자일렌 타입은 휘발유나 벤젠 냄새가 강하게 나는데 비해 알코올 타입은 아세톤 냄새가 나거나 냄새가 거의 없다. 냄새로 구분하기 힘들면 스티로폼에 칠해보면 된다. 자일렌 타입은 스티로폼을 녹이지만 알코올 타입은 녹이지 않는다.

용도와 기법

마커는 디자인 스케치, 일러스트레이션, 만화, 패션 스타일화, 건축 등 실용적인 분야뿐만 아니라 회화의 영역으로도 그 범위를 넓혀가며 폭넓게 사용되고 있다. 따라서 변색, 퇴색이 적은 전문가용 마커의 필요성이 대두되고 있다.

마커는 일반 복사용지, 화선지, 트레이싱지 등 거의 모든 종이에 사용할 수 있으나 전문 마커지에 쓰는 것이 제일 좋다. 간편하고 기법도 다양하기 때문에 마커로만 디자인을 마무리하는 경우도 많다. 작품으로 남기기 위해서는 목탄 또는 포스터컬러, 수채화용 픽서티브를 사용하면 된다.

평행선으로 면을 메꿀 때는 자를 이용하면 효과적이다.

패션 일러스트
마커의 자유로운 선의 사용법은 특히 패션 일러스트에 많이 사용된다.

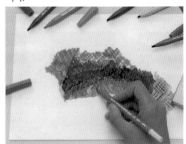

터치를 교차시켜서 효과를 낸다.

마커를 이용한 제품 디자인

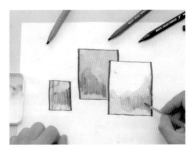

수성 마커에 물을 사용하여 묽게 펼 수 있다.

↑ 건담 마커 에어브러시
↓ 크레욜라 마커 에어브러시

마커로 에어브러시를?

원래 에어브러시는 컬러 잉크를 이용하는 것이 일반적이었는데 마커로 에어브러시 효과를 내는 기술이 발달하여 정확히 같은 색으로 칠하고(각대필), 그리거나 쓰고(세필), 뿌리는(에어브러시) 작업을 동시에 할 수 있게 되었다.

현재는 세계 특허를 받은 팬톤과 국내의 알파색채가 개발하여 시판하고 있다. 에어브러시용 장비도 발전을 거듭하여 옛날에는 덩치 큰 컴프레서를 썼으나 현재는 작고 휴대도 간편한 일회용 가스를 쓴다. 인화성 가스가 첨가되어 있으므로 화기에 주의해야 한다. 저렴한 어린이용 크레용 제조사인 크레욜라도 어린이용 마커와 마커용 에어브러시를 시판하고 있다.

마커의 색상

마커는 색이 맑을수록 좋다. 마커로는 혼색이나 겹색을 많이 하는데 색상의 발색이 부족하면 그림이 탁해지기 때문이다. 맑은 색으로는 밝게도 탁하게도 그릴 수 있지만 처음부터 탁한 색은 색상이 부드러워 보이더라도 맑은 표현을 할 수 없기 때문에 전문가용으로 부적합하다.

마커는 미리 혼색을 할 수 있는 재료가 아니기 때문에 다른 재료에 비해 많은 색이 필요하다. 적어도 60색 이상 갖춘 제품들이 많고 영국 팬톤 사의 제품은 289색에 이른다. 특히 회색이 중요한데 기본적으로는 따뜻한 회색warm gray과

YELLOW		RED	VIOLET		BROWN		
Y112 Pale Yellow	Y144 Acid Yellow	R113 Light Peach	V112 Pink	V134 Lilac	W100 Ivory Cream	W135 Light Chocolate	W163 Wood Ash
Y113 Lemon Yellow	Y148 Imperial Yellow	R114 Coral Rose	V115 Light Magenta	V137 Deep Violet	W102 Jaune Brilliant	W136 Chocolate	W164 Fall Leaf
Y114 Cadmium Yellow	Y149 Citrus	R117 Vermilion	V117 Bright Pink	V139 Violet	W113 Light Wood	W137 Burnt Umber	W165 Sand Storm
Y116 Golden Yellow	Y154 Yellow Orange	R119 Hot Coral	V118 Magenta	V142 Light Violet	W115 Medium Wood	W139 Cacao	W169 Vandyke Brown
Y123 Naples Yellow	Y157 Cadmium Orange	R125 Sugar Coral	V125 Light Rose	V147 Lavender	W119 Sienna	W143 Brick Beige	W173 Pale Khaki
Y126 Mustard	Y158 Fresh Vermilion	R129 Scarlet	V127 Rose	V149 Blue Violet	W122 Nude	W145 Natural	W174 Pebble
Y135 Yellow Ochre	Y159 Red Ochre	R132 Pale Peach	V129 Red Violet	V152 Orchid Ice	W124 Almond	W148 Sepia	W175 Grayish Brown
Y137 Y. Ochre Deep	Y162 Sunset Gold	R134 Peach	V229 Vivid Purple	V154 Gray Lilac	W128 Brick	W154 Peach Skin	W181 Brown Gray
Y138 Caramel	Y164 Saffron	R137 Coral		V162 Pink Snow	W131 Bridal Skin	W158 Light Mahogany	W184 Row Sienna
Y143 Bright Yellow		R138 Crimson	R148 Cardinal	V164 Dark Pink			W189 Bronze
		R147 Carmine	R156 Red Orange	V166 Iris Purple			
				V173 Cobalt Violet			

마커의 컬러 차트

차가운 회색cool gray이 있으며 보통 12단계로 색 농도가 나누어져 있다. 그 밖에 푸른 회색, 붉은 회색, 녹색계 회색, 갈색계 회색 등이 있어서 다양하게 작업할 수 있다.

마커는 특히 디자인에 많이 사용되므로 컬러 가이드를 기준으로 해서 색상의 번호를 기입하는데 팬톤 사의 제품은 우리나라와 일본을 제외한 대부분의 나라에서 기준으로 삼고 있는 팬톤 컬러 가이드에 색상을 맞췄다. 우리나라는 일본의 DIC를 기준으로 삼는 경우가 많은데 세계적으로는 팬톤 번호가 통용된다.

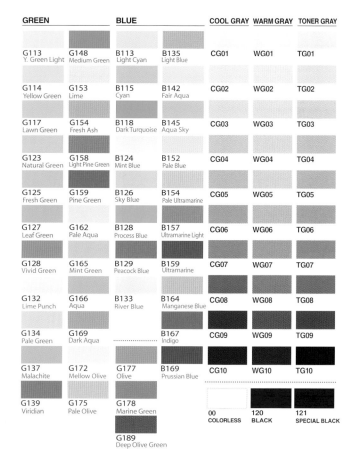

10장 판화

볼록판화 Relief print
오목판화 Intaglio print
평판화 Planography
공판화 Screening

Print

판화는 평면적이라는 점에서 회화와 같이 분류되지만, 여타 회화와는 차별되는 독특한 특성과 예술성이 있다. 판을 부식시키고 조각하는 과정에서 생기는 질감이나 찍을 때 발생하는 조형성이 판화만의 매력을 더해준다. 판화는 인쇄와 태생이 같으나 복제의 목적과 예술품으로서의 가치에서 차이가 있다. 현대에 와서는 캔버스 위에 전사하는 등 회화와 조합하기도 하며, 캐스팅이나 몰딩 등 조소 기법을 도입하여 더욱 다양하게 발전하고 있다.

판화의 특성

판화의 역사

중국과 한국에서는 7세기 이전부터 옷감에 무늬를 찍거나 목판 인쇄에 판화 기법을 응용해왔다. 특히 신라의 목판 인쇄술은 중국을 능가하였으며 현존하는 세계 최고의 목판본도 8세기 중반 인쇄된 신라의『무구정광대다라니경無垢淨光大陀羅尼經』이다. 그 후 목판의 단점을 보완한 금속활자 인쇄가 개발되었으며 최초의 금속활자는 1126년경 고려에서 발명되었다. 국립중앙박물관에 고려 왕릉에서 나온 복廔활자가 소장되어 있는데, 몇 개 남지 않은 고려 시대 금속활자 실물이다. 고려의 해동통보와 금속 성분이 같고, 1232년 강화도 천도 이전에 찍은『남명천송증도가南明泉頌證道歌』와 서체가 같아서 고려 시대 활자로 인정받았다. 고려 재상 이규보는 문집에『고금상정예문古今詳定禮文』28부를 찍었다는 기록을 남기기도 했다. 현재 남아 있는 가장 오래된 금속활자 인쇄물은 1372년 백운화상이 지은『직지심체요절直指心體要節』이다. 이 책은 조선 말기 서울에 근무했던 프랑스 대리공사 콜랭 드 플랑시가 수집하여 현재는 프랑스 국립도서관에 소장되어 있다.

유럽에선 1450년 경 독일 마인츠 지방에서 구텐베르크가 금속활자, 유성 잉크, 압축식 인쇄기를 발명하여 라틴어 성경을 최초로 인쇄하였다. 판화는 16세기 뒤러, 알트도르퍼에 의하여 미술의 한 장르로 자리 잡았다. 17세기에는 렘브란트가 상당히 세련된 작품을 남겼고 18세기엔 피라네시가 강렬한 에칭 작품을 제작하였으며, 고야도 훌륭한 애쿼틴트 작품을 남겼다. 중국, 일본에서는 18~19

무구정광대다라니경, 8세기 신라, 국보 제 126-6호,
경북 국립경주박물관

『직지심체요절』, 1377

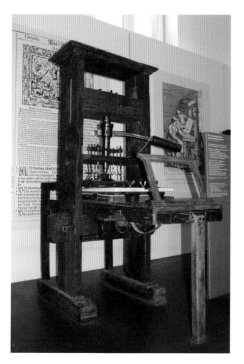

구텐베르크가 사용했던 것과 같은 프레스,
독일 뮌헨 박물관

전사 방식에 따라	볼록판화
	오목판화
	평판화
	공판화
판 재료에 따라	목판화
	석판화
	동판화
판 제작 방식에 따라	조각(직접 방식)
	부식(간접 방식)

판화의 분류

세기에 목판술에 큰 발전이 이루어졌다. 일본의 목판화는 마네, 고갱 같은 프랑스 화가들과 독일의 다리파 화가들에게도 영향을 미쳤다.

판화의 종류

현대의 판화는 판의 이용 방식에 따라 크게 볼록판화relief, 오목판화intaglio, 평판화planography, 공판화screening, 네 가지로 나눌 수 있다. 볼록판화는 볼록한 부분에 잉크가 묻어 전사되는 방식이며, 오목판화는 오목한 부분에 잉크가 담겨 종이에 전사되며, 평판화는 전사되는 부분과 아닌 부분이 같은 평면에 있는 기법이고, 공판화는 마스크를 하지 않은 부분의 그물로 잉크를 투과시켜 전사시키는 방법이다. 단 한 장만 찍어 내는 모노프린트라 해도 판화는 화면에 직접 그린 회화와는 매우 다른 효과를 나타낸다.

사용하는 판의 재질에 따라 목판화, 동판화, 석판화 등으로 나눌 수 있으며 그 밖에도 리놀륨, 플라스터, 아크릴 판, 카드보드지 등 여러 가지 재료를 쓴다. 표면을 깎아내는 방식도 칼과 끌을 사용해 직접 조각하는 인그레이빙과 화학적으로 부식시키는 에칭이 있다. 판화는 100~200장 정도 같은 작품을 복사해 내는데 1/100, 2/100처럼 몇 번째 찍은 것인지 밝히는 것이 보통이다. 처음부터 끝까지 똑같이 찍어낼 수도 있고 제한된 판본 수를 다른 색으로 또는 변형된 형태로 찍을 수도 있다. 같은 판으로 찍은 다른 색의 판본을 여러 장 붙여 큰 작품을 구성하기도 한다.

판화의 재료

잉크

다양한 잉크를 사용할 수 있으며 수성이나 유성 모두 가능하지만 유성 잉크를 더 일반적으로 쓴다. 유성 잉크의 점도는 리소 바니시나 플레이트 오일을 섞어서 맞추는데, 동판화의 경우는 플레이트 오일을 쓰고 석판화의 경우는 리소 바니시를 쓴다. 리소 바니시는 아마인유를 가열해서 건조시킨 것으로 정도에 따라 #0~#7로 구분한다. 이 번호에 따라 점도와 끈적임이 달라진다.

석판화의 경우는 잉크가 롤러에서 판을 거쳐 종이로 전달되는, 동판보다 긴 작업 라인을 거치기 때문에 잉크의 점도가 높아야 한다. 이에 비해 동판화는 상대적으로 잉크가 거쳐야 하는 과정이 짧고 판 전체에 잉크를 묻힌 다음에 닦아내야 하기 때문에 잉크를 부드럽게 하기 위해 플레이트 오일을 쓰고, 끈적임을 최소화하기 위해 콤파운드 혹은 바셀린 성분을 첨가하기도 한다. 목판화 잉크는 이 둘의 중간쯤이나 석판화 잉크 쪽에 좀 더 가깝다. 건조 속도를 빠르게 하고 싶으면 코발트 드라이어를 조금 섞어준다.

종이

종이는 두께, 무게, 밀도, 원료(자연 펄프, 표백 펄프, 면, 마, 재생지 등), 표면의 거친 정도(거친 표면, 중간 표면, 섬세한 표면), 사이징(종이가 평활하고 인쇄가 잘 되도록 첨가제를 넣거나 표면 처리를 하는 공정), 색 등이 다른 여러 종류의 종이를 사용할 수 있다.

볼록판화의 경우 종이가 단단하면 결과물이 좀 더 섬세하고 매끈한 이미지가 되고, 부드러운 종이를 사용하면 윤곽이 덜 날카롭고 부드러운 이미지가 된다. 동판화의 경우는 면이 많이 포함된 단단한 종이보다 펄프가 많이 포함된 부드러운 판화지에 찍을 때 더 섬세하게 찍히기도 한다.

사이징에 따라 종이가 잉크를 흡수하는 정도도 달라진다. 사이징을 덜 하면 종이가 더 부드러워진다. 수채화지는 판화지와 성격이 다르다. 특히 표면이 너무 거칠어 사이징 정도가 판화를 찍기에는 과도한 경우가 많다. 그러나 판화의 성격에 맞춰 독특한 효과를 위해 수채화지를 이용할 수도 있다. 잉크의 흡수 차이를 이용해 이미지의 농도를 달리하는 효과를 낼 수도 있다. 단색의 동판화인 경우에는 종이에 깨끗한 물을 먹여서 유연성을 높인 다음 물기를 빼고 흡수지로

여분의 물기를 빨아들인 다음 판화를 찍는다. 다색의 석판이나 목판의 경우는 물을 먹이면 종이가 늘어나는 정도가 달라져 정합이 맞지 않을 수 있으므로 물을 먹이지 않는다.

핫플레이트 hot plate
그라운드나 잉크를 녹일 때 사용하며 온도 조절기가 달린 것이 좋다. 여러 공정에 필요하므로 꼭 준비해야 한다.

압착기 press
압착기는 기본적으로 롤러식과 리프트식이 있다. 롤러식은 롤러 사이에 판대와 판화판, 송이, 넘음판을 놓고 두 롤러를 맞물려 돌려서 압착한다. 두 롤러의 간격으로 압력을 조절한다. 리프트식은 압착기의 판대 사이에 작업물을 넣고 위 판대를 지렛대 원리로 내리누르는 방식이다. 작은 작품은 손으로 판을 누르거나 롤러를 손으로 굴려서 찍기도 한다. 첫 번째 그림은 초기 목판화 리프트식 프레스인데 지금은 힘이 들어서 쓰지 않는다. 일반적인 롤러식 프레스는 롤러가 위에 있다. 롤러가 아래에 있고 위에 바bar가 있는 프레스도 사용한다.

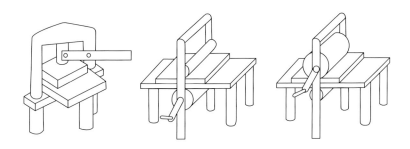

판화용 프레스
리프트식 프레스와 두 가지 유형의 롤러식 프레스

볼록판화에는 목판화와 리노컷 등이 있다. 목판화는 보통 나무를 세로로 자른 널목판woodcut을 사용하는데, 다소 거칠고 소박한 질감으로 강렬한 표현에 적합하다. 나무의 횡단면을 사용하는 눈목판wood engraving은 좀 더 섬세한 표현이 가능하다. 리놀륨linoleum 판을 사용하는 판화는 리노컷이라고 한다. 목판화나 리노컷 작업을 할 때는 조각 과정이 잘 보이도록 판에 검은 잉크를 얇게 바른다. 처음 스케치와 최종 작품의 좌우가 바뀌므로 거울을 놓고 먹으로 스케치를 하거나 먹지를 대고 전사하기도 하며, 영사기를 이용하기도 한다.

재료

목판

목판화의 목판은 목질이 강하고 조각선이 섬세한 나무가 좋다. 판각 목재로는 먹이 바로 스며들지 않고 판 위에 잠시 머무르는 피나무, 자작나무, 벚나무 등을 주로 쓰며, 아주 단단하여 파기는 힘들지만 날카로운 선을 나타내기에 적합한 배나무, 동백나무도 사용한다. 그 외에 은행나무, 오동나무, 플라타너스, 사과나무, 너도밤나무, 자두나무, 밤나무, 버드나무, 단풍나무, 포플러, 소나무도 쓴다.

조각하기 전에 셸락으로 코팅하고 사포로 갈아서 평편하게 한다. 넓은 판자는 합판을 사용하기도 하는데 나무껍질을 바깥쪽에 붙여서 판이 휘지 않게 한다. 산을 써서 부식시키거나 쇠솔질을 하여 자연적인 나뭇결이 드러나게 한다.

눈목판에 쓰는 나무 판은 표면이 단단하고 밀도가 높은 레몬나무, 단풍나무 등이다. 리노컷에 사용하는 리놀륨은 원래 수지, 톱밥, 코르크, 기름 등을 혼합하여 압착해 만든 판으로 가구나 바닥재로 사용되는데 판화의 재료로도 사용된다. 지금은 고무질의 합성수지판을 말하기도 한다.

널목판

눈목판

각종 조각도

조각도

여러 형태의 조각도를 사용하여 판을 깎아 낸다. 널목판화나 리노컷에는 기본적으로 나이프, U형 조각도, V형 조각도를 사용한다. 나이프는 윤곽을 만들 때 사용하며 U형과 V형 조각도는 전사되지 않아야 할 부분을 깎아 내는 데 사용한다. 넓은 면을 정리할 때는 평형 조각도를 사용한다. 눈목판화에는 칼날이 작고 강한 그레이버라는 조각도를 사용한다. 그 외에 금속 천공기를 망치로 때려서 특별한 무늬를 만들기도 하고, 전동 드릴이나 납땜인두로 독특한 표현을 하기도 하다.

수제 목판용 문지르개

목판화를 위한 문지르개는 한국, 중국, 일본이 사용해 온 것이 각각 다르다. 우리나라에서는 머리카락을 뭉쳐서 만든 마력磨力을 주로 사용했는데, 부드러운 한지에 찍을 때 좋다. 중국에서는 말총을 뭉쳐서 만든 마련磨練을 사용했으며, 수묵화의 복제와 판화에 주로 쓰였다. 일본에서는 우키요에에 죽순 껍질을 가늘게 쪼개서 뭉쳐 놓은 바렌을 사용했다. 일본 목판화가 유럽에 영향을 준 이래로 일본의 목판 도구가 표준처럼 알려졌으나 사용하기 편하고 작업에 적합한 것이면 어느 것이든 상관없다. 균일하게 힘을 줘서 누를 수 있는 것이면 타월, 숟가락, 나무 판 등도 사용 가능하다.

화홍 원목 문지르개

종이

우리나라에서는 한지, 중국에서는 선지宣紙, 일본에서는 와시라는 종이를 주로 쓴다. 요즘은 2배접, 3배접한 한지도 많이 쓴다. 동양 삼국의 종이는 각각의 특징이 달라서 판화도 서로 다르게 발전했다. 종이의 차이 때문에 문지르개에도 차이가 생긴 것이다.

오목판화는 볼록판화와는 달리 오목한 부분에 잉크를 채워서 찍어낸다. 보통 구리, 철, 아연, 주석 등 금속판을 쓰며, 방식에 따라 조각도로 깎아내는 인그레이빙과 화학적으로 부식시키는 에칭이 있다. 드라이포인트는 구리판 같은 부드러운 금속판을 철필로 긁어서 펜 스케치 같은 느낌을 내는 방법이다. 메조틴트는 작은 톱니가 달린 로커라는 기구로 긁어서 판 전체를 거칠게 만든다. 에칭은 산, 염화 제이철 같은 부식제와 그라운드, 스토핑아웃 바니시 같은 방식제를 사용하여 이미지를 만든다.

카미유 플라마리옹의 책
『L'Atmosphère』에 실린 작자
미상의 우드 인그레이빙

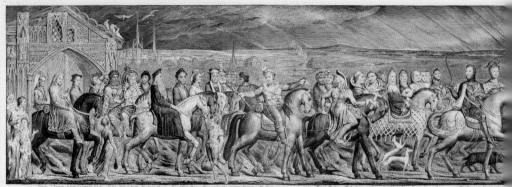

CHAUCERS CANTERBURY PILGRIMS

윌리엄 블레이크, 〈캔터베리의 순례자들〉, 1810, 구리판에 인그레이빙, 노스웨스턴 대학교

발러란트 바이란트, 〈베레모를 쓰고 앉아 있는 소년〉, 1658, 메조틴트, 암스테르담 국립 미술관

직접 방식(조각)에 의한 오목판화

인그레이빙
뷰린으로 판을 조각해서 이미지를 만든다. 작은 판의 경우에는 뷰린은 고정하고 판을 돌려서 이미지를 만든다.

메조틴트 mezzotint
메조틴트는 인그레이빙의 한 형태로, 부드럽고 섬세한 이미지를 얻을 수 있는 방식이다. 먼저 판 전체에 로커나 룰레트로 작고 우묵한 홈을 무수히 만든다. 그러면 홈에 잉크가 괴어 판 전체가 진한 검은색이 된다 판의 울퉁불퉁한 부분을 스크레이퍼로 깎아 내거나 버니셔로 다듬으면 밝은 톤을 만들 수 있다. 다듬는 정도에 따라 농도 조절이 가능하다.

드라이포인트 drypoint
펜화와 같은 날카롭고 섬세한 표현이 가능하다. 강철이나 다이아몬드로 된 날카로운 철필needle을 사용하며 잘못된 부분을 긁어낼 스크레이퍼, 교정 부분을 갈아내는 버니셔 등이 필요하다. 홈이 작고 날카로워서 찍는 중에 압력에 의해 쉽게 판이 상하고 뭉개진다. 많은 판본을 찍어내기 어렵지만 펜화 기법으로 작업할 수 있으므로 화가들에게 사랑받는 기법이다. 좀 더 깊은 홈을 내기 위해 인그레이빙에 사용하는 뷰린 등을 사용하기도 한다.

제임스 애벗 맥닐 휘슬러, 〈녹턴〉, 1879-80, 에칭과 드라이포인트

재료

판

동판을 가장 널리 쓰지만 값이 비싸다. 아연판을 사용하기도 하며 합금 아연판도 시판되고 있다. 두께는 1mm짜리를 주로 쓴다. 모서리가 날카로우면 프레스할 때 종이가 잘리므로 미리 모서리를 갈아준다.

조각도

1

- **뷰린**burin: 그레이버와 비슷하나 손잡이가 넓적하지 않고 칼날의 각도도 좀 더 누워 있다. 깨끗하고 강렬한 느낌을 주는 날카로운 선을 만들 때 사용한다.

2

- **스크레이퍼**scraper: 드라이포인트 니들이라고도 한다. 스케치나 프리핸드 스타일의 자연스럽게 긁힌 선을 만들므로 회화성이 강한 작가들이 선호하는 도구다. 불필요한 선과 절단선을 지우는 데도 사용한다. 손잡이가 달린 것도 있다.

3

- **룰레트**roulette: 뾰족한 돌기가 촘촘하게 돋은 롤러가 달려 있다. 여러 형태의 점과 선을 표현할 수 있으며 판 위에 굴려 다양한 강도의 어두운 영역을 만들 수 있다.

- **로커**rocker: 용도는 룰레트와 비슷하나 롤러가 아닌 끝이 둥글고 넓적한 주걱 모양이다. 끝 부분으로 판을 긁어서 어둡게 만든다.

4

- **버니셔**burnisher, polisher: 거친 선을 부드럽게 하는 데 사용한다. 드라이포인트 작업에 아주 중요한 기구다. 한쪽은 버니셔, 다른 한쪽은 스크레이퍼로 된 것도 많이 쓴다.

1. 뷰린
2. 스크레이퍼
3. 로커
4. 버니셔

알브레히트 뒤러, 〈유니콘에 실려 납치되는 페르세포네〉, 1516, 에칭

간접 방식(부식)에 의한 오목판화

▌에칭etching

에칭은 판을 파내거나 물리적인 힘을 주어 요철을 만드는 것이 아니라, 화학 약품으로 산화를 시켜서 필요한 부분에만 잉크가 묻어나게 하는 것이다. 판이 부식되지 않도록 막아주는 그라운드를 바탕 전체에 칠하고, 이것을 철필로 긁어내어 나중에 그 부분만 부식이 되게 한다. 그라운드는 왁스, 수지, 역청 등으로 만든다. 판의 가장자리와 뒷면은 스토핑아웃 바니시를 칠하여 산으로부터 보호한다.

그라운드 원료의 종류와 특성

· 왁스: 왁스는 비수용성 물질로, 상온에서는 고체 상태이며 비교적 낮은 온도(40~60℃)에서 녹아 점성을 띤 액체가 된다. 양초나 벌집의 원료인 밀랍을 예로 들 수 있다. 물을 밀쳐내므로 회화의 반발 기법에 이용하거나 판화의 그라운드로 사용한다.

· 수지: 수지란 나무 기름으로 수용성인 것도 있고 지용성인 것도 있다. 수채화의 원료로 사용하는 아라비아 검은 수용성 수지이며, 유화의 미디엄으로 사용하는 다마르 수지나 코팔 수지는 지용성 수지다. 열을 가하면 녹아서 점성을 띤 액체가 되고, 낮은 온도에서는 고체가 된다.

· 역청: 아스팔트라고도 부르는 석유의 고형 성분이다. 검고 점도가 높으며 끈적거린다. 원유를 화학적으로 분류하면 여러 가스와 액체들이 나오고 제일 마지막에 역청이 남는다. 기름 성분이며 비수용성이어서 판화의 그라운드로 사용할 수 있다.

역청

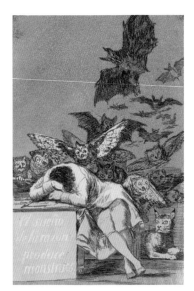

프란시스코 고야, <이성이 잠들면 악마가 깨어난다>, 1799, 애쿼틴트, 에칭

토마스 다니엘, <쿠툴 미노르, 델리>, 1805, 애쿼틴트

애쿼틴트 aquatint

애쿼틴트(물, aqua)는 수채화 같은 효과를 내기 때문에 붙여진 이름이다. 송진 가루를 떨어뜨리고 뒷면에 열을 가해 정착시킨 후 부식액에 넣는다. 이때 송진 가루로 덮인 부분은 부식되지 않으므로 송진 가루를 뿌리는 방식이나 송진 가루의 양과 농도에 따라 다른 화면이 만들어진다. 송진 외에도 역청 분말이나 래커 스프레이 등을 이용할 수 있다. 명암이 강한 이미지를 표현하는 데 좋다.

재료

판

동판은 쉽게 파낼 수 있고 산에 쉽게 부식된다. 양면을 모두 사용할 수 있으나 연마하고 세척해야 한다. 스테인리스판과 강철판은 동판보다 강하므로 더 많은 수를 찍을 수 있고 선이 더 섬세하다. 아연판은 그보다 더 부드러우나 부식 부분이 거칠고, 더 깊게 부식되어 조절이 어렵다. 앞면은 연마하고 뒷면은 부식 방지 처리한 기성 동판을 사서 바로 작품을 제작할 수도 있다. 알루미늄판과 마그네슘판을 사용하기도 한다. 판은 플라스틱 코팅이나 그리스 칠을 한 뒤 종이로 싸서 건조한 장소에 보관해야 하며, 사용할 때는 그리스를 프렌치 초크whiting라는 세척용 젤과 흐르는 물로 씻어내야 한다. 판 모서리가 날카로우면 압착할 때 종이가 잘리므로 갈아주는 것이 좋다. 기름을 닦아내 그라운드가 잘 부착되는지 확인한다. 그라운드에 연기를 쪼여 검게 만들면 부식한 선이 잘 보인다. 소프트 그라운드를 쓸 때는 훈제하지 않는다.

방식제 ground

• **하드 그라운드** hard ground: 하드 그라운드는 밀랍, 역청, 수지를 2:2:1로 섞어서 만든다. 밀랍은 수성 산에 판이 부식되는 것을 막아주는 가장 기본적인 성분이다. 역청과 수지

는 밀랍이 판에 잘 덮이고 철필로 잘 그려지게 하는 보조 역할을 한다. 역청은 산의 부식을 막고 부착력을 높여주며, 수지는 적절한 점도를 주어 드로잉을 용이하게 해준다. 천연수지인 송진이 많이 사용되고 매스틱, 다마르 수지 등도 사용된다. 너무 점도가 높으면 자일렌을 조금 섞어 준다. 하드 그라운드는 덩어리나 둥근 공 형태, 또는 액상으로 판매된다. 가장 흔히 쓰는 공 형태는 에칭 볼이라고 하며 곤로로 녹여 사용하는데 사용법이 조금 까다롭다. 액상 하드 그라운드는 슈가 리프트 같은 기법에 아주 유용하다. 그라운드를 판에 칠할 때는 보통 롤러를 사용한다. 그리고 연기로 그슬리면 철필로 그릴 때 부식 선이 잘 보이므로 편하다.

- **스토핑아웃 바니시**stopping-out varnish: 붓으로 판의 모서리아 뒷면에 칠하여 이 부분들이 산에 부식되지 않게 한다. 역청계 바니시는 역청을 시너에 녹이고 약간의 왁스와 수지를 첨가한 것이고, 셸락을 주성분으로 하는 바니시도 있다.

- **소프트 그라운드**soft ground: 하드 그라운드에 기름을 섞어서 만드는데 기름으로는 주로 바셀린이나 그리즈를 사용한다. 하드 그라운드보다 얇게 칠해지고 접착력이 강하기 때문에 그라운드 위에 종이를 덮고 그 위에 그림을 그리면 종이에 그라운드가 묻어 나오고 종이를 떼어 내면 금속이 드러나게 된다. 기름을 사용하거나 용제를 사용할 때는 식용유를 사용해도 좋으며 독성이 없어서 좋다.

부식제

- **질산**: 질산은 구리, 아연, 철 등을 부식시킨다. 강한 산이므로 적당히 희석해서 쓴다. 동판을 부식시킬 때는 물과 질산을 1:1에서 3:1로 섞어서 쓰고 아연판을 부식시킬 때는 5:1 정도로 섞어 쓴다. 물과 산을 혼합할 때는 반드시 물에 산을 조금씩 넣어야 한다. 반대로 산에 물을 부으면 끓거나 유독한 기체가 생겨서 위험하다. 산에 판을 담글 때는 고무장갑을 사용한다. 거품이 생기면 깃털 붓으로 없애준다. 그렇지 않으면 예기치 않은 선이 생길 수도 있다. 질산액에서 판을 꺼낸 뒤에는 찬물로 산을 제거하고 그라운드는 알코올계 용제로 닦아낸다. 질산은 아주 조심해서 다뤄야 한다. 살에 닿으면 살이 타고 눈에 튀

면 실명할 수도 있다. 증기를 마시면 간이 손상된다. 고글과 보호복을 입고 통풍이 잘 되는 곳에서 사용해야 한다. 보관할 때는 투명한 유리병에 라벨을 붙여서 보관한다.

• **화란산**dutch mordant: 동판에만 사용하는데 질산보다 섬세하게 부식된다. 질산이 30초에 만드는 깊은 부식을 만드는 데 3~4시간이 걸린다. 두 가지 조성이 사용된다.

만성 화란산 = 염산(10)+염소산 칼륨(2)+물(88)
속성 화란산 = 염산(20)+염소산 칼륨(3)+물(77)

위의 비율대로 만성 화란산 1l를 만들려면, 먼저 1l 유리병에 물 500ml를 담고 100ml의 염산을 천천히 조금씩 넣고, 20g의 염소산 칼륨을 넣어 녹인 뒤 나머지 물을 부어 1l를 채운다.

• **염화 제이철:** 동판, 아연판, 철판, 강철판 등에 모두 사용할 수 있는데, 부식할 때 연기가 나지 않고 천천히 고르게 부식되고 독성이 적어 권할 만하다. 좀 더 부드럽게 만들고 싶으면 같은 양의 암모니아와 섞어 15분간 교반해주면 된다. 한 가지 단점은 부식 과정을 눈으로 확인할 수 없다는 것이다. 그래서 때때로 꺼내어 물로 씻고 확인해야 한다. 산의 강도와 온도에 따라 부식 속도가 달라지므로 부식 정도를 확인할 때 부식 속도도 확인해야 한다. 염화 제이철은 액상으로 파는 것을 쓰면 안전하다. 만일 분말을 구했다면 1.5l 플라스틱통에 상온의 물을 담아 염화 제이철 1kg을 조금씩 천천히 녹인다. 여기에 소금을 한 컵 반 정도 넣으면 부식이 더 깨끗하고 빨리 된다. 이때 산성액의 농도는 보메 비중계로 45~50보메쯤 되면 좋다. 숫자가 크면 부식성이 강하고 작으면 약해지는데 최소 30보메는 되어야 사용이 가능하다.

• **샤르보넬**charbonnel: 1862년 프랑수아 샤르보넬은 파리의 몽트벨로 언덕에 위치한 점포에서 예술 인쇄를 위한 잉크와 동판화용 부식제와 방식제를 제조하여 판매하기 시작하였다. 샤르보넬 제품은 이후 전세계로 퍼져 판화가와 전문 인쇄자에게 중요한 표준이 되었다.

- **슈가 리프트**sugar lift: 먹과 설탕을 반씩 섞어서 만든 액으로 펜화와 같은 효과를 낼 수 있다. 슈가 리프트를 이용해서 판에 직접 그림을 그리고 하드 그라운드나 스토핑아웃 바니시를 전체에 덮는다. 마르면 더운물에 담근다. 설탕이 녹으면서 그린 부분이 제거되어 이미지가 생긴다. 이를 부식시키면 양화가 인쇄된다. 슈가 리프트는 콘시럽 150ml, 인디언 잉크 120ml, 비누 20g, 아라비아 검 7g을 섞어서 만들 수 있다.

독성 없고 간편한 부식제

SC 존슨 사의 퓨처 같은 아크릴계 바닥 광택용 왁스는 쉽게 구할 수 있고 독성도 없다. 하드 그라운드나 스토핑아웃 바니로 쓸 수 있으며 지울 때는 탄산 나트륨으로 안전하게 지울 수 있다. 제산제나 베이킹파우더로 쓰는 탄산수소 나트륨도 사용할 수 있다. 부분 수정을 할 때는 약한 암모니아액을 사용한다. 약국에서 파는 암모니아액을 가는 붓이나 면봉에 묻혀 사용하면 된다. 수산화 나트륨액을 사용하면 판을 깨끗이 지울 수도 있다. 판이 담길 정도의 물에 수산화 나트륨 두 스푼 정도면 충분하다. 수산화 나트륨은 부식성이 있으므로 고무장갑과 안경을 끼고 조심스럽게 작업해야 한다. 수산화 나트륨은 소프트 그라운드로도 사용할 수 있다. 수산화 나트륨으로 만든 그라운드에 포스터컬러의 크림슨 레이크를 조금 섞으면 부식이 느리게 진행되어 사용하기 편해진다. 건조도 하루 정도면 충분하다. 전통적인 소프트 그라운드처럼 사용하면 된다.

사용한 동판이나 아연판을 재사용할 수 있을까?

물론 스크레이퍼와 연마제를 사용하여 갈아내고 테레빈으로 광택까지 내면 다시 사용해도 된다. 그러나 일반적인 동판이나 아연판은 충분히 두껍지 않기 때문에 연마하고 광택을 내는 작업 중에 판이 움푹해지면서 휜다. 망치로 뒷면을 두드리고 압착기로 눌러주면 다시 사용할 수는 있다. 그러나 실패한 작품도 보관하는 것이 발전을 위해서 좋다.

평판화planography는 목판화처럼 파내지도 않고 에칭처럼 부식시키지도 않고 기름과 물의 반발력만으로 이미지를 전사시키는 방법이다. 석판화가 대표적인 평판화다.

석판화lithography

기름을 흡수할 수 있는 석판(라임스톤)이나 아연, 알루미늄 같은 금속판을 사용한다. 면은 완전한 평면이어야 한다. 석회석을 이용할 경우에는 레비게이터라는 쇠 원판을 돌려서 면을 평편하게 한다.

석판화는 판에 있는 그림을 종이에 직접 옮기면 이미지가 좌우 반전된다. 그래서 판에 그림을 그릴 때는 거울을 이용해 거울상 그림을 그린다. 그러나 석판에 있는 그림을 롤러를 사용하여 간접 전사하면 반전되지 않은 이미지를 얻을 수 있다.

우선 석판이 아닌 금속판(보통 알루미늄판 사용)을 사용할 경우 판에 잉크가 잘 묻도록 카운터 에칭counter etching(인쇄가 잘 되도록 평판을 전면적으로 처리하는 작업)을 한다. 리도 크레용이나 해먹 등 유성 도구로 석판에 그림을 그리면 제판 과정의 화학적 변환을 거쳐 이미지가 된다. 이미지가 없는 부분은 아라비아 검으로 처리한다.

석판화를 개발한 제네펠더가 제시한 조성은 다음과 같다.

고체 잉크 = 밀랍(12)+우지(1)+비누(4)+카본(1)
액상 잉크 = 밀랍(4)+붕사(1)+물(16)+카본(1)
초크 = 밀랍(2)+비누(1)+카본(1)

아우구스투스 얼, 〈핀치가트 섬에서 본 시드니〉, 1826, 평판인쇄

카운터 에칭 용액의 조성

- 85% 인산 약간(20방울 가량) + 명반 150 g(보통 칼륨 명반을 사용한다) + 물 1L
- 염산 15ml + 물 1L
- 질산 45ml + 명반 150g + 물 1L
- 99% 초산 45ml + 물 1L

같은 판으로 찍은 작품은 모두 같을까?

판화를 찍을 때 첫 번째부터 마지막까지 모두 똑같이 찍을 수도 있다. 그러나 같은 판을 사용하더라도 잉크의 색을 달리할 수도 있고 다색판으로 만들 수도 있다. 그런 것을 스위트suite라고 하며 스위트의 변종을 멀티플multiple이라고 한다. 여러 개의 변종들로 하나의 커다란 작품을 구성하기도 한다.

공판화screening는 망사 위에 수작업 또는 감광 기술을 사용하여 마스크를 형성하고 막히지 않은 부분을 통하여 잉크가 전사되게 하는 기법을 말한다. 스텐실의 한 형태라고 볼 수 있다.

실크 스크린silk screen

원래 비단을 망사 재료로 썼기 때문에 이런 이름이 붙었다. 지금은 망사의 재료가 비단, 나일론, 금속 등으로 다양화되면서 스크린 인쇄라고 부르게 되었다. 세리그라피serigraphy라고도 부른다.

망사 재료, 망사 눈의 크기 등을 다양하게 할 수 있고 수성, 유성, 합성수지 등 모든 잉크를 쓸 수 있어 다양한 기법을 구사할 수 있다. 두껍게 전사하면 입체감이 뚜렷한 독특한 질감의 작품이 나온다. 스크린 판이 유연하기 때문에 곡면에도 사용이 가능하다. 공업적으로도 중요한 판화다.

감광유제로서 다이아조계의 반응성 염료와 중크롬산 암모늄Cr2O7(NH4)2을 소량 섞어서 사용한다. 다이아조계는 다이아조(-N=N-) 구조를 갖고 있어서 빛을 받으면 가교 반응을 하는 화학 물질이다. 가교 반응을 하면 원래 수용성이던 것이 불용성으로 바뀐다. 스텐실을 덮어서 빛에 노출시켰을 때 빛을 받는 부분은 변화되어 불용성이 되므로 물에 씻겨 나가지 않는다.

다이아조계 감광 유제로는 다이아졸이나 아르픽스 등을 주로 사용한다.

실크 스크린 작업 장면

부록

용어 설명
색인

용어 설명

내구성[내광성, 내열성, 내후성]

내구성은 오랫동안 초기의 색상, 색력을 유지하는 정도를 말하는데 빛에 의해 생기는 변화를 견디는 정도인 내광성과 열에 의한 변화에 대한 내열성, 공기 등 기후 조건에 대한 내후성 등을 모두 포함한다. 색채 재료에서는 안료와 미디엄의 내구성이 재료의 내구성을 가장 크게 좌우한다. 고급 재료 또는 전문가용 재료는 내구성이 높은 안료와 미디엄을 써서 안정되게 제조한 것을 의미한다.

도막

물감을 바닥재 위에 칠하면 공기, 수분, 열, 빛 등의 작용으로 건조된다. 혹은 색연필처럼 바닥재에 묻어나기도 한다. 색채 재료들은 이런 과정을 거쳐 다양한 형태와 성질의 화면을 만드는데, 이것을 도료의 피막이란 뜻으로 도막이라고 한다. 도막의 견고성이 그림의 내구성을 좌우하며 그림의 재해 현상도 도막의 형성 과정 중에 생기는 것이다.

미디엄 medium

좁은 의미로는 물감을 사용할 때 여러 가지 효과를 위해 섞어 쓰는 보조제를 뜻한다. 유화나 아크릴컬러에는 여러 가지 미디엄이 사용된다. 넓은 의미로는 물감의 원료인 안료와 함께 사용되는 모든 첨가제를 말한다. 여기에는 물감 제조시에 포함되는 전색제, 바인더 등과 물감을 사용할 때 섞는 보조제, 희석제 등이 모두 포함된다. 이 책에서는 대체로 넓은 의미의 미디엄을 사용하고 있다.

각종 물감의 미디엄

	바인더	미디엄	희석제	용제
수채화	수용성 천연수지	수용성 천연수지	물	물
유화	기름 및 수지	수지+기름	기름	기름
아크릴 컬러	합성수지	합성수지	물	리무버
동양화	아교	아교물	물	더운물
템페라 분말	달걀	달걀	달걀	더운물
템페라 튜브	카세인	카세인	카세인	더운물

미술 재료 [색채 재료]

일반적으로 미술 재료는 미술에 사용되는 모든 재료를 이야기하나, 색채 재료는 미술 재료 중에서도 색을 내는 데 필요한 재료를 말한다. 여기에는 물감을 비롯하여 연필, 마커 등이 포함된다.

바닥재 support

그림을 그릴 때 그 바탕이 되는 재료를 통칭하는 말로서 종이, 캔버스, 금속판 등 다양하다. 표현하려는 기법에 따라 적당한 바닥재의 선택이 중요하다. 바닥재와 색채 재료의 부착력이나 변화를 잘 고려해야 작품을 장기간 보존할 수 있다.

바인더 binder

안료를 비롯한 물감 성분들이 자기들끼리, 또는 바닥재와 잘 결합되어 견고한 화면을 만들도록 해주는 재료다. 유화의 바인더는 기름이며 아크릴 물감의 바인더는 아크릴 수지이고, 수채화나 포스터컬러의 바인더는 아라비아 검이다.

백색도 whiteness

색의 삼속성(명도, 채도, 색상) 중에서 색상과 채도가 0이면 무채색이며 명도가 낮을수록 검은색, 높을수록 흰색이 된다. 백색도란 색상과 채도가 낮을수록, 명도가 높을수록 더욱 강한 흰색이 된다는 표시다. 광학적으로 말하면 반사광량이 많은 것을 백색도가 높다고 하며, 백색도가 높을수록 눈이 부시게 흰빛이 된다.

변색 變色

물감의 색이 시간이 지남에 따라 변하는 것을 말한다. 가장 일반적인 것은 시간이 지날수록 색이 누렇게 바래는 황변(黃變, yellowing)과 검게 변하는 흑변(黑變, darkening)이다. ☞ 퇴색

보조제

안료나 염료를 포함하는 물감에 쓰기 쉽게 하거나 어떤 효과를 주기 위해 함께 사용하는 재료로 각종 기름, 미디엄, 희석제, 용제 등을 통칭하는 말이다. 작품의 재해 현상과 보존에 결정적인 역할을 하는 경우가 많으므로 잘 알고 써야 한다. 보조제를 선택할 때는 성분을 정직하게 밝히는 회사 제품이 좋으며 자신의 목적에 맞는지 실험해보고 사용해야 한다.

부착력, 고착력, 접착력

바닥재에서 떨어지지 않고 안정되게 붙어 있는 성질을 의미한다. 물감에 대하여 사용할 때에는 고착력, 접착력, 부착력 모두 같은 의미로 사용한다. 안료 자체에는 부착력이 없으므로 미디엄이 일차적으로 부착력을 결정한다. 하지만 체질과 안료에 따라 미디엄과의 접착력이 불량한 경우도 있으므로 같은 미디엄을 썼다고 해도 색마다 성질이 다르다.

분말 물감 powder color

가루로 된 물감이라는 뜻으로 안료와는 다르다. 안료는 색의 원료인 고농도 광물질 또는 유기 물질 분말이고, 분말 물감은 안료에 체질과 첨가제를 섞어 가루로 만든 것이다. 여기에 미디엄만 첨가하면 물감이 된다. 첨가하는 미디엄에 따라 작가가 원하는 형태와 물성을 갖게 할 수 있다. 분말 물감을 아교물에 풀면 동양화가 되고, 아라비아 검에 녹이면 수채 물감이 되며 기름에 풀면 유화가 된다. 동양화와 템페라에 분말 물감을 많이 쓴다.

안료 pigment **와 염료** dyestuff

색을 내는 물질을 통칭 채색료(또는 색료)라 하고, 물에 녹는 염료와 녹지 않는 안료로 구분한다. 단지 물에 녹고 안 녹는 차이만이 아니라, 착색 방식의 차이도 있다. 염료는 바닥재에 화학적, 물리적으로 결합 또는 흡착하여 착색되는 반면에 안료는 미디엄의 도움으로 바닥재의 표면에 부착된다. 염료는 반응성이 있으므로 결합도 잘하지만 변화성도 있다. 안료는 반응성이 적은 고체 입자로 되어 있어서 염료에 비하여 변색과 퇴색이 적다. 그래서 예술 작품에는 안료를 쓴다.

용제 solvent

어떤 물질을 녹일 수 있는 재료를 뜻하는데 물, 아세톤, 벤젠, 알코올 등이다. 유화의 용제는 페트롤, 아세톤 등이고 아크릴의 용제는 리무버다. 수채화나 포스터컬러의 용제는 물이다.

은폐력 隱蔽力, **피복력** 被服力

은폐력은 피복력이라고도 하는데 덧칠하는 색이 밑의 색을 완전히 가리는 것을 말한다. 불투명성, 부착력과 관계가 있으며 불투명하게 사용하는 포스터컬러에서 특히 중요한 성질이다.

재해 현상

미술 작품에 원하지 않는 변화가 예기치 않게 생기는 것을 말한다. 화면의 색이 변한다거나(변색, 퇴색 현상), 물감이 건조 후 떨어지거나(박락 현상), 균열이 가는 것(균열 현상) 등을 말한다. 재해 현상이 발생하는 시기에 따라 제작 후 6개월 이내에 발생하는 단기적 재해 현상과 작품이 완전히 건조되는 6개월 내지 1년 이후부터 발생하는 장기적 재해 현상으로 나눈다. 물감이나 보조제를 잘못 사용하여 발생하는 경우가 많고, 기후 변화나 외부 조건에 의해 생기기도 한다.

전색제 展色劑, vehicle

물감에 포함되어 있어서 부피를 갖게 하고 안료 및 물감의 성분들이 일체가 되어 물감의 특성을 나타내도록 하는 매체라는 뜻이다. 보통 미디엄이라고 한다.

체질 體質, body

안료만으로는 색이 너무 고농도여서, 물감에 부피를 주고 색의 농도를 조절하기 위해 첨가하는 증량제다. 물감에 따라 분량의 차이가 있지만 물감 전체 분량 가운데 20~80% 정도를 차지한다. 물감의 다른 성분과 반응성이 적은 탄산 칼슘 등의 무기질을 쓰므로 다른 성분과 화학 반응을 일으키지 않고 안정적이다. 색도 없고 부피를 더해주는 것 외에는 특별한 기능이 없다.

퇴색 褪色

원래의 색력色力, 즉 색의 농도가 죽어가는 것을 의미한다. 퇴색의 주된 원인은 자외선이나 그 밖에 수분(공기 중에 미량 존재하는 수분도 포함), 공기(특히 산소), 특정 기체(아황산가스 등 공해 물질)도 원인이 되며 이들이 복합적으로 작용하기도 한다. 특히 문제가 되는 색은 붉은색이다. 붉은색은 다른 색보다 쉽게 퇴색된다. 주변에서도 분홍색으로 변해 버린 붉은색을 종종 볼 수 있다. 그림을 실내에 둔다 해도 퇴색이 완전히 막아지는 것은 아니므로 주의가 필요하다. 자신이 사용하는 물감들은 직접 퇴색 시험을 해보는 것이 바람직하다.

희석제 diluent

물감을 묽게 하기 위하여 섞는 재료를 뜻한다. 물감과 잘 섞여 층으로 분리되지 않아야 하므로 물감마다 적당한 희석제가 다르다. 유화나 아크릴에서는 미디엄이 이 역할을 하고 수채화나 포스터컬러에서는 물 또는 아라비아 검 같은 약간의 바인더를 녹인 물이 희석제가 된다.

색인